제37회

대한민국미술대전
The 37 th Grand Art Exhibition of Korea

문인화 부문

전시기간 | 2018. 4. 22일 ▶ 4. 30월

전시장소 | 안산 문화예술의전당

주 최 | KOREAN FINE ARTS ASSOCIATION
사단법인 **한국미술협회**

주 관 | 대 한 민 국 미 술 대 전
문인화부문 운영위원회

일러두기

1. 조직위원·운영위원·심사위원 명단은 가나다 順에 의합니다(단, 위원장은 예외).

2. 수상 작품(대상〜입선 작)은 가나다 順을 기본으로 하였습니다.

3. 작품 명제는 출품원서를 기본으로 하였습니다.

◆ 2018년 제37회 대한민국미술대전 문인화 부문 조직위원·운영위원·심사위원 명단

조직위원

조직위원장 : 이범헌

조 직 위 원 : 손광식, 탁양지

운영위원

운영위원장 : 조철수

운 영 위 원 : 공명화, 노영애, 이옥자

심사위원

1차 심사위원장 : 이상배

1차 심 사 위 원 : 강화자, 구석고, 김교심, 김영자, 김진희, 김학길, 박경희, 서금옥, 서복례, 손영호, 송윤환,
송형순, 양애선, 윤미형, 이명숙, 이상식, 정은숙, 정종숙, 조영희, 채정숙, 최영숙, 황경순

2차 심사위원장 : 곽석손

3차 심사위원장 : 최창길

3차 심 사 위 원 : 김옥경, 김외자, 박남정, 윤기종, 이명순, 이영란, 함선호

출품수 및 입상작수

년 도	회 기	출품수	입 선	특 선	서울시의회 의장상	서울특별 시장상	우수상	최우수상	대한민국 문인화대상	계
2018	제37회	2,042	308	146	3	1	12	2	1	473

◈ 2018년 제37회 대한민국미술대전 문인화 부문 작품발표

◎ 2018년도 제37회 대한민국미술대전 문인화 부문 심사결과가 3월 23일 발표되었다. 지난 3월 19일 ~ 20일 작품 접수를 마감, 3월 21일 ~ 3월 22일 심사하고 23일 특선 이상자 휘호 후 선정된 수상 작품 및 입상 작품은 별지와 같다.

◎ 이번 제37회 대한민국미술대전 문인화 부문에는 2,042점이 응모되었다. 응모작품 중 입선 308점, 특선 146점, 서울시의회의장상 3점, 서울특별시장상 1점, 우수상 12점, 최우수상 2점, 대상 1점, 총473점이 선정되었다.

◎ 제37회 대한민국미술대전 문인화 부문은 공정한 심사를 위하여 1차, 2차, 3차 심사를 통해 선정하였다. 1차 심사, 2차 심사, 3차 심사는 기존과 같이 운영위원회에서 추천, 선정한 심사위원들이 심사를 하였다. 모든 심사는 심사위원회에서 심의 조정하여 운영위원장의 승인을 받아 시행하였으며, 심사는 합의제로 진행되었다.

◎ 대한민국미술대전 문인화 부문 대상 수상자는 접수번호 1331번 이상연 출품자가, 최우수상 수상자는 접수번호 569번 정재경, 접수번호 333번 황옥선 출품자가 심사위원의 합의에 의해 선정되었다.

◎ 이번 제37회 대한민국미술대전 문인화 부문은 4월 22일(일)부터 4월 30일(월)까지 안산 문화예술의전당에서 전시하였으며, 시상식은 4월 23일(월) 오후 3시에 안산 문화예술의전당에서 시상하였다.

◎ 심사발표는 한국미술협회 홈페이지 (http://www.kfaa.or.kr)에서 발표되었다.

◈ 2018년 제37회 대한민국미술대전 문인화 부문 심사평

1차 심사평

1차 심사위원장 이상배

　새 시대에 부응하는 회화양식의 개척과 한국 문인화 발전에 기여하기 위한 '1999 대한민국문인화특별대전' 개최 이후 20여 년간 훌륭한 지도자와 문인화 애호가들의 각고의 노력으로 질적 양적으로 많은 발전이 있었음을 출품작들의 대체적인 수준으로 알 수 있었습니다.

　극히 소수의 작품에서 과도한 색감 사용으로 인한 혼탁함, 화제 선택과 서체의 미숙함, 관지 형식에서 기초적인 문제의 아쉬움이 있었습니다.

　이제는 전문적인 직업 영역에서 벗어나 있던 과거의 사회 경제적 의미를 탈피하여 어엿한 직업영역으로서 문인화가들의 위상과 역할이 자리매김하려면 '문인' 개념의 재구성과 내연과 외연의 확장을 통해 현대적 변용의 확보가 필요하다 하겠습니다.

　같이 수고해 주신 심사위원 여러분과 관계자들의 수고에 감사를 드립니다.

3차 심사평

3차 심사위원장 최창길

　2018년 제37회 대한민국미술대전 문인화 부문이 예년에 비해 작품의 질과 수량면에서 업그레이드되었음은 매우 고무적인 일이 아닐 수 없습니다. 또한, 집행부의 헌신과 새롭게 시작하는 노력이 있기에 가능하다 봅니다.

　아울러 중국의 모죽(毛竹)처럼 오랜 기다림을 견뎌내는, 모죽 같은 배움의 자세가 필요합니다. 멀리 보고 기다릴 줄 아는 사람, 여유를 가지고 성공하는 사람들의 공통점은 포기를 모른다는 사실입니다.

　신선한 작품을 많이 생각하는 문인화의 정신이 되길 바라며, 기계적이고 자동적인 것보다는 숨을 길게 쉬며 느리게 가보는 문인화 정신을 한결같은 마음으로 모죽을 생각하며 좋은 작품을 많이 남기기를 바랍니다.

제37회

대한민국미술대전
The 37th Grand Art Exhibition of Korea

문인화 부문

대한민국문인화대상
최 우 수 상
우 수 상
서울특별시장상
서울시의회의장상

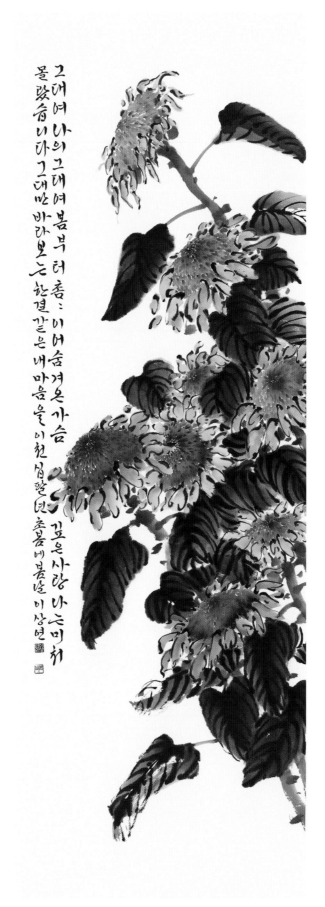

이상연 / 그대를 향한 한결같은 마음

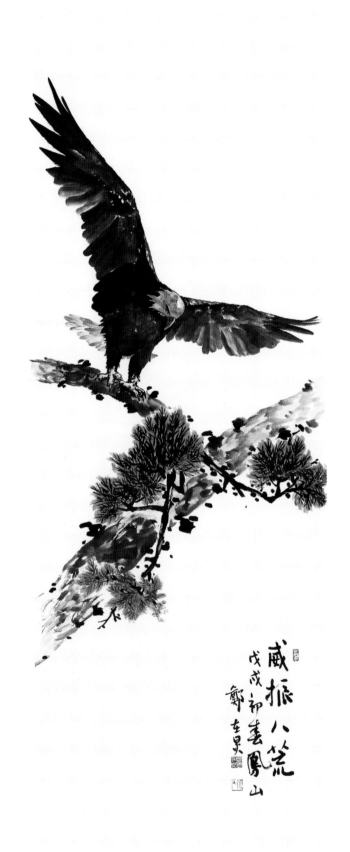

정재경 / 비상

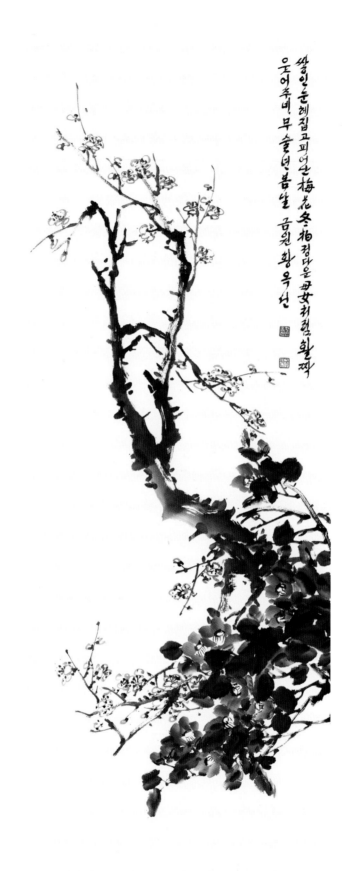

황옥선 / 탐라의 봄

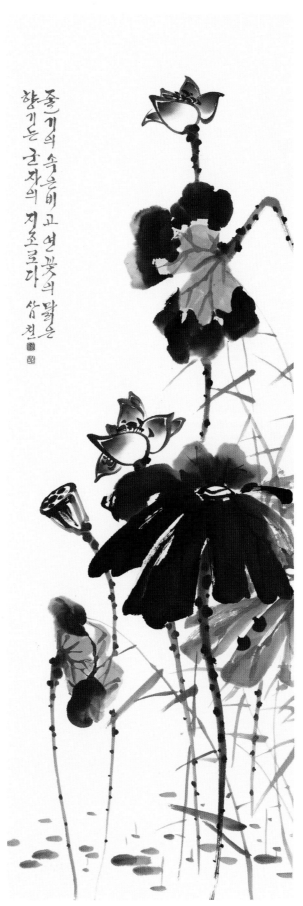

김순곤 / 연꽃

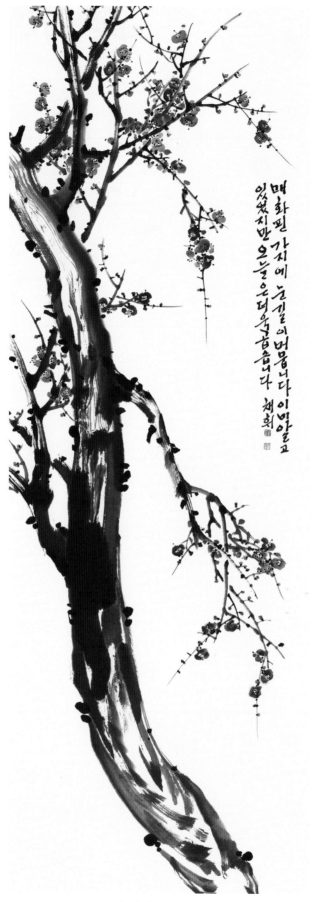

김연순 / 홍매

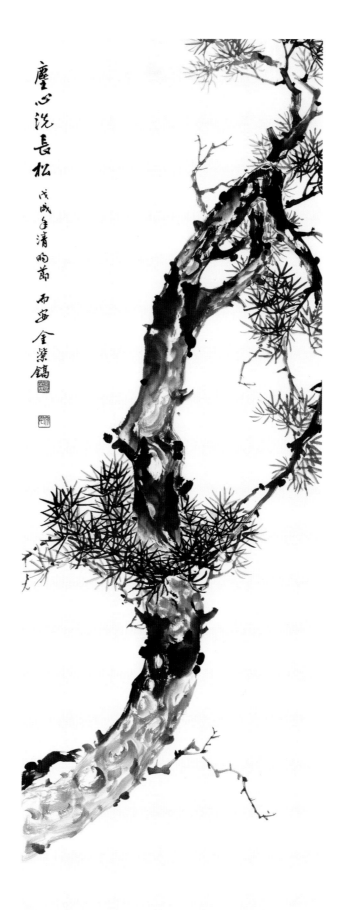

김영호 / 진심세장송

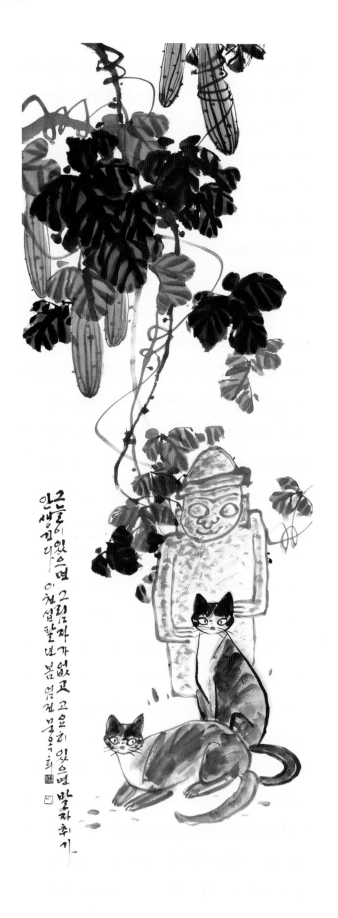

문옥희 / 고양이와 수세미

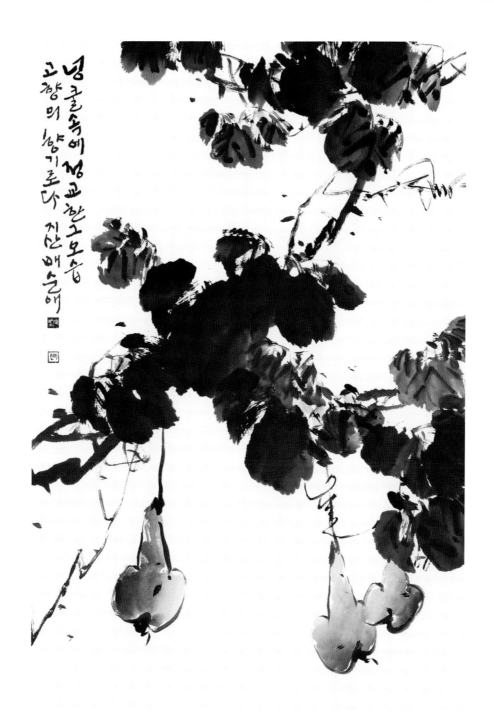

배순애 / 조롱박

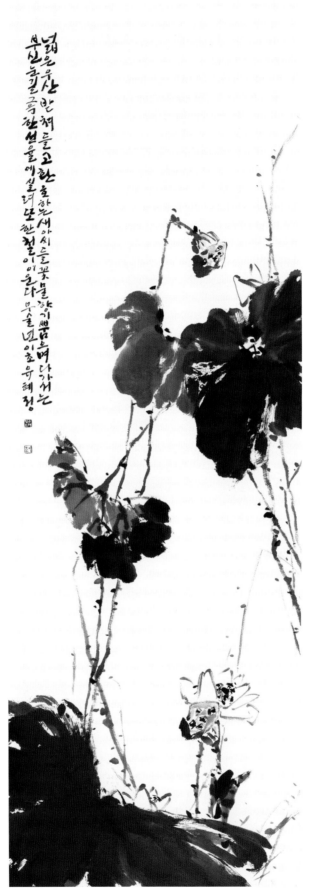

유혜정 / 우산 속

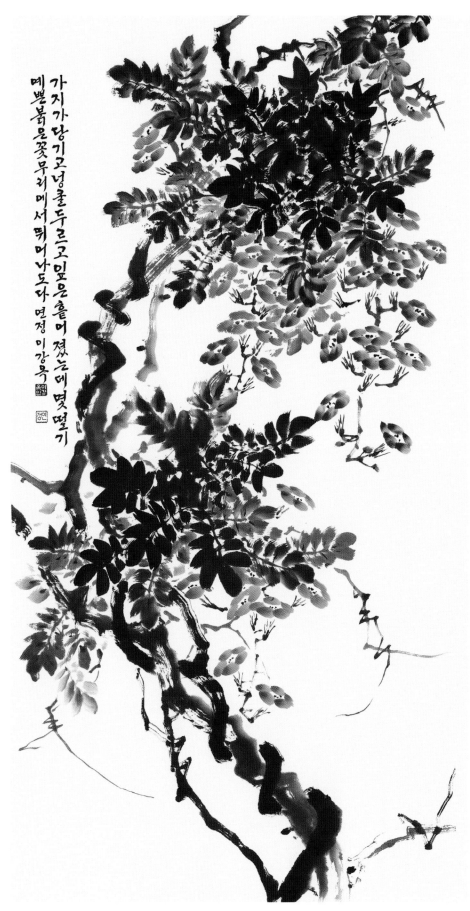

이 강옥 / 능소화

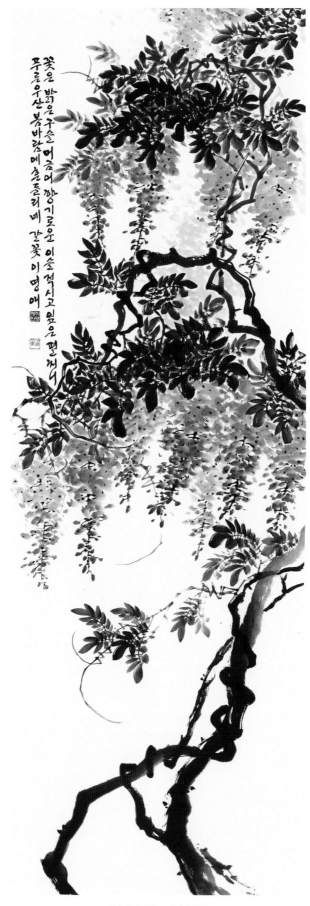

이명애 / 등꽃

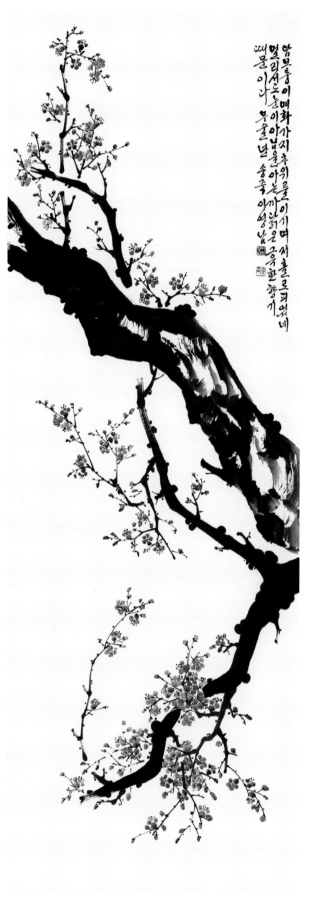

이영남 / 홍매

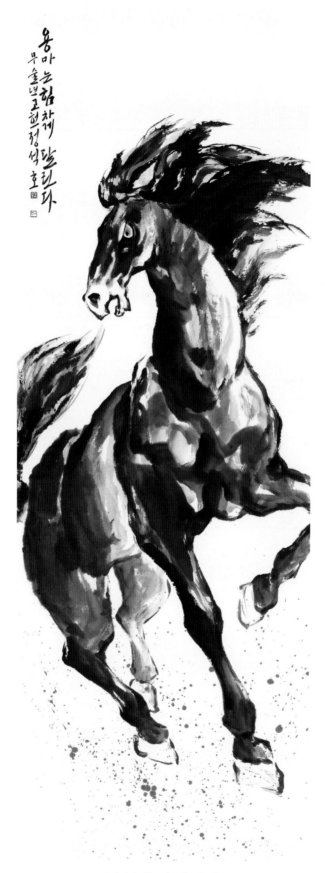

정석호 / 야생마

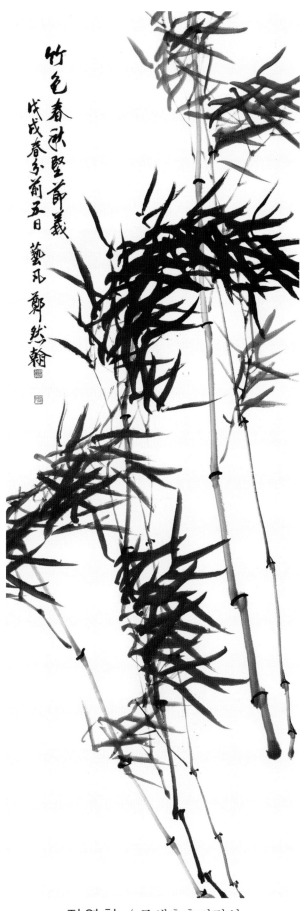

정연한 / 죽색춘추견절의

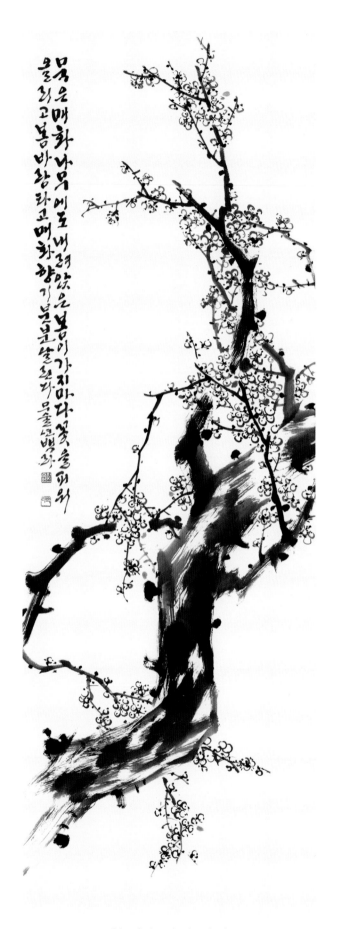

한진숙 / 봄 향기

김종명 / 맑은 향기

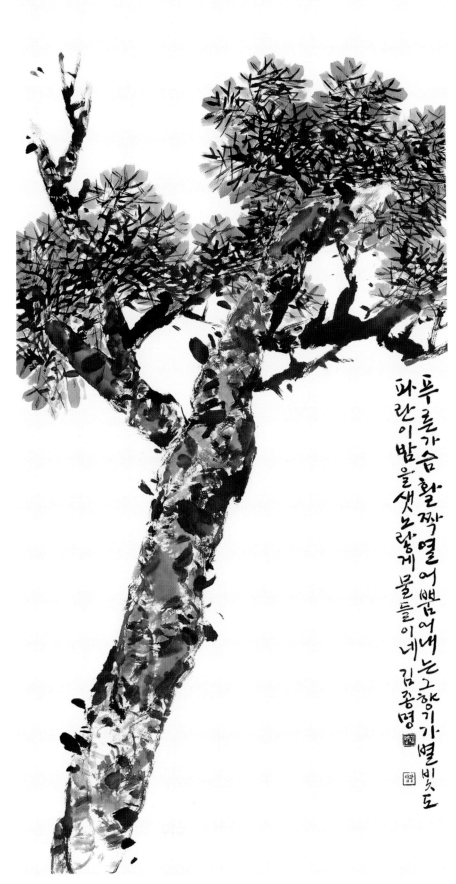

푸른가슴 활짝 열어 뿜어내는 그 향기가 별빛도
파란 이 밤을 샛노랗게 물들이네
김종명

김종명 / 맑은 향기

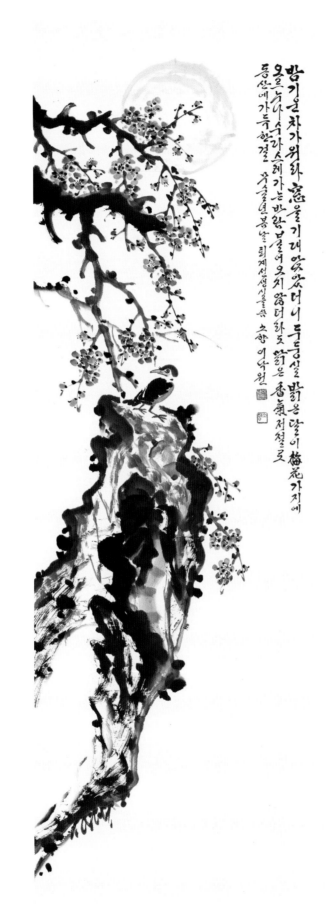

이낙원 / 밝은 달이 두둥실 매화가지에

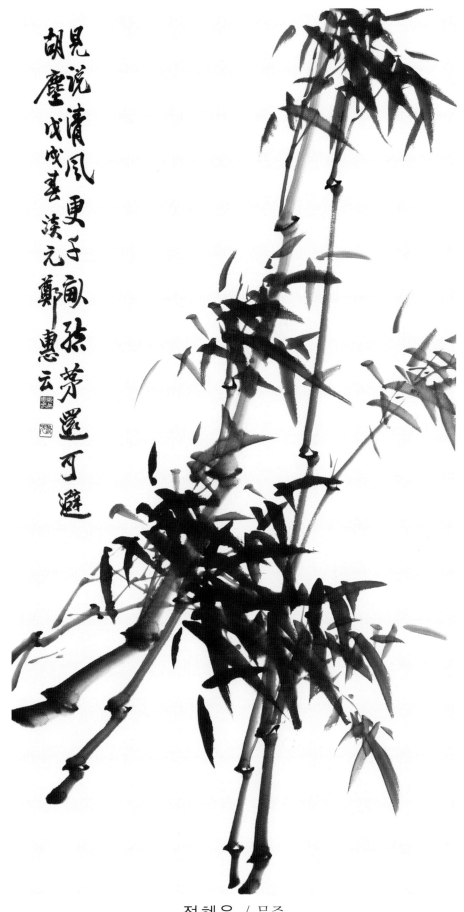

胡塵戊戌春淡元鄭惠云

晃説清風更子颯孫茅還可避

정혜운 / 묵죽

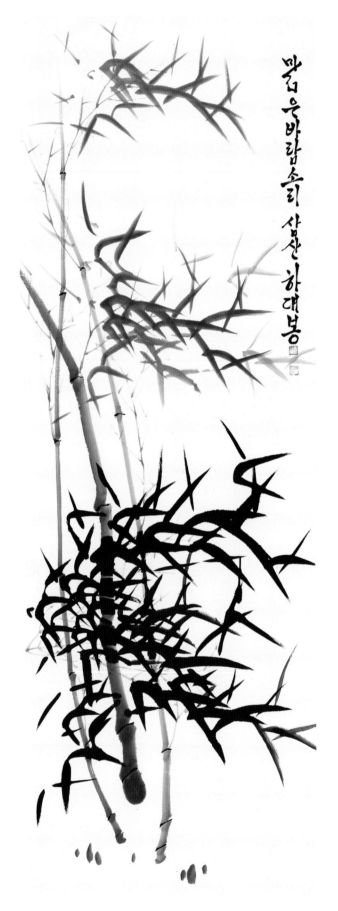

하대봉 / 묵죽

제37회

대한민국미술대전
The 37th Grand Art Exhibition of Korea

문인화 부문

특 선

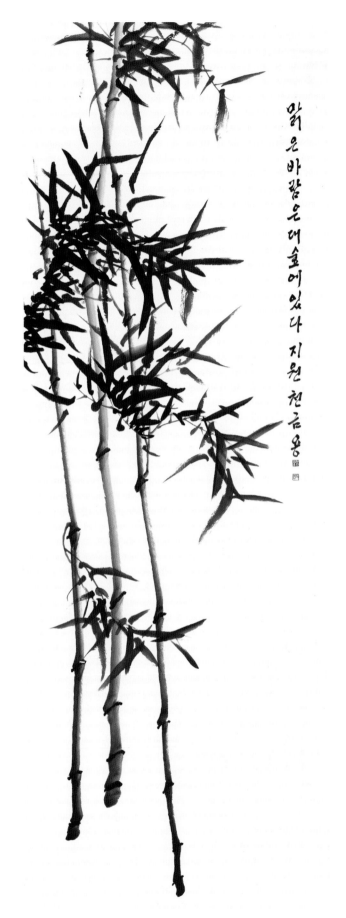

맑은바람은대숲에있다 지원 천금용

천금용 / 묵죽

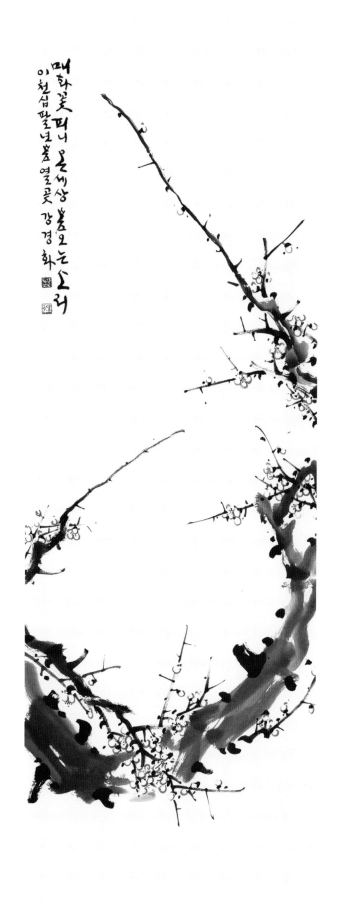

매화꽃 피니 온세상 붉오는 소리
이천십팔년봄 열곳 강경화

강경화 / 묵매

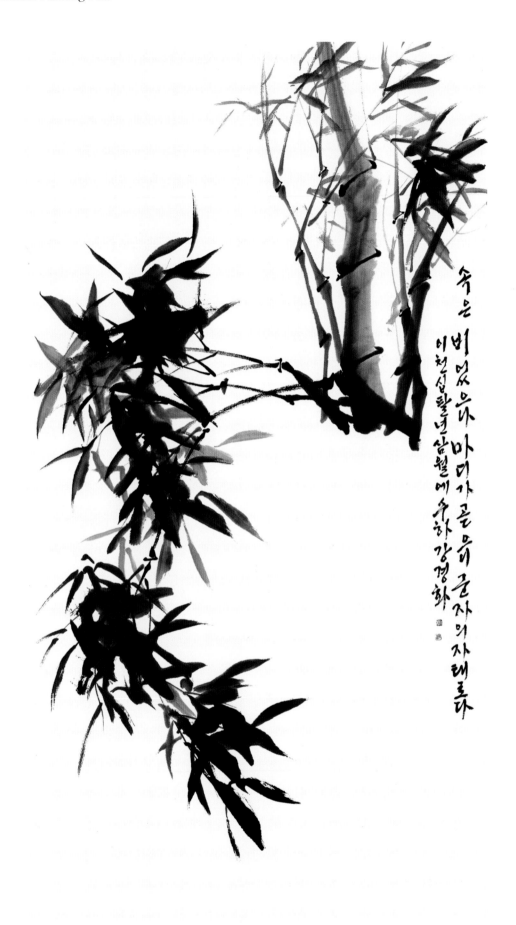

속은 비었으나 마디가 곧은 군자의 자태로다
이천십팔년 삼월에 우하 강경화

강경화 / 묵죽

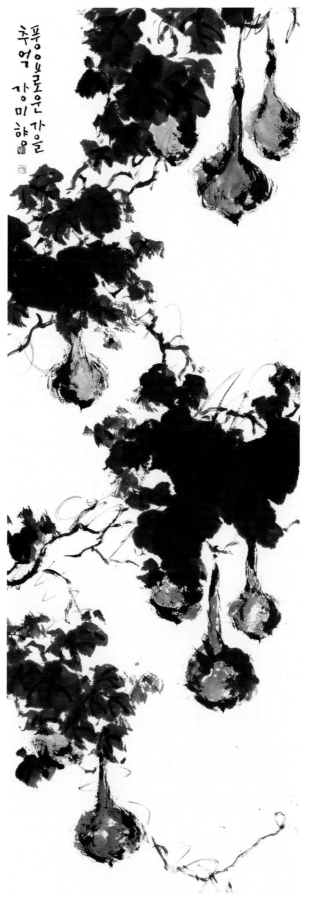

강미향 / 풍요로운 가을

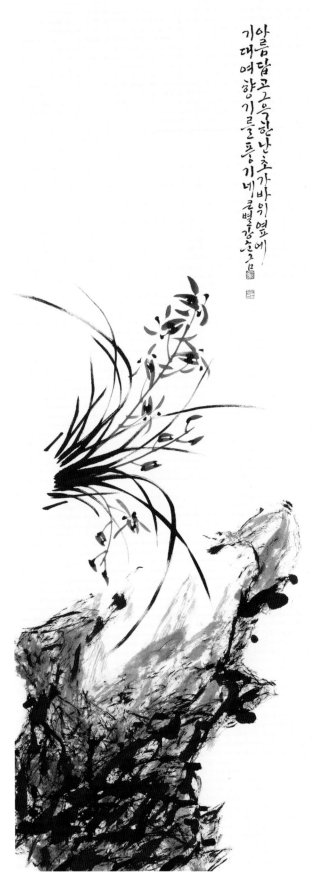

아름답고 고으한 난초가 바위 엽에
기대여 향기로 풍기네 큰빛 강순금

강순금 / 아름다운 난초

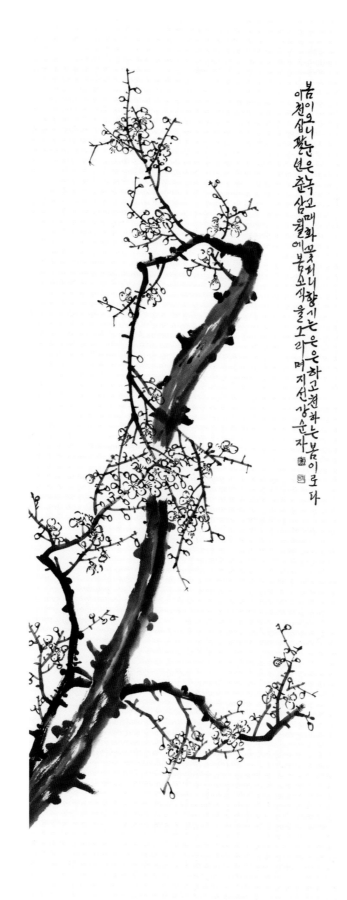

강순자 / 묵매

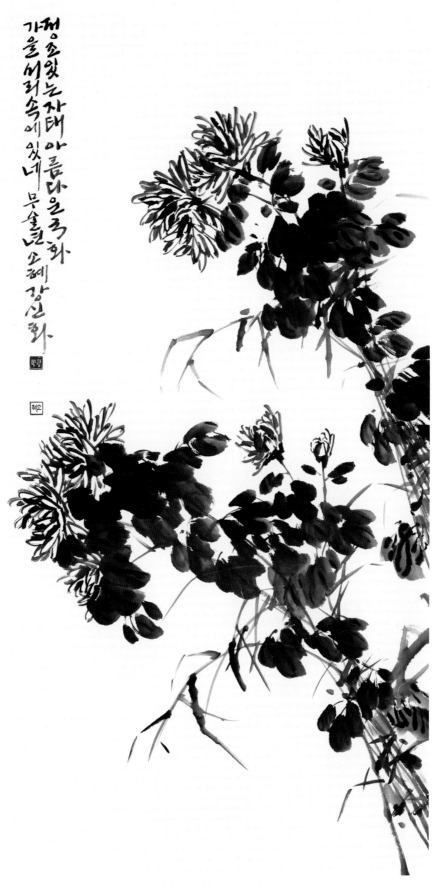

강신화 / 국화

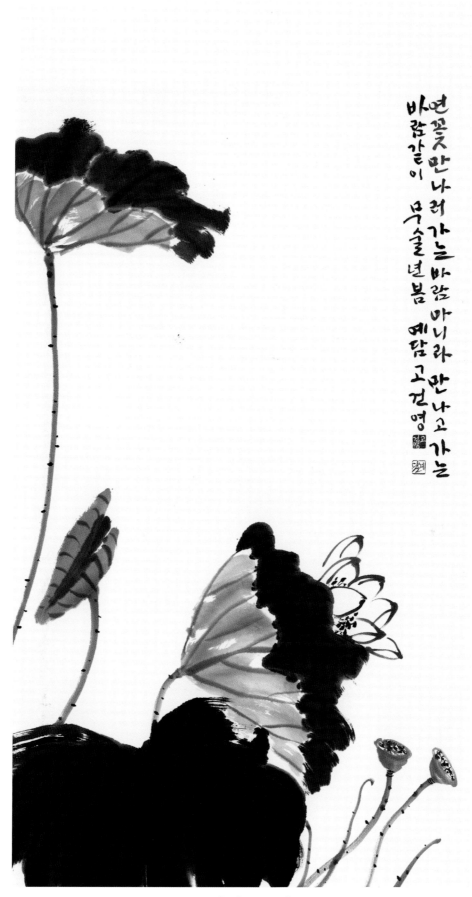

연꽃잎만 나려가는 바람마니라 만나고 가는
바람같이 무술년봄 예담 고건영

고건영 / 묵연

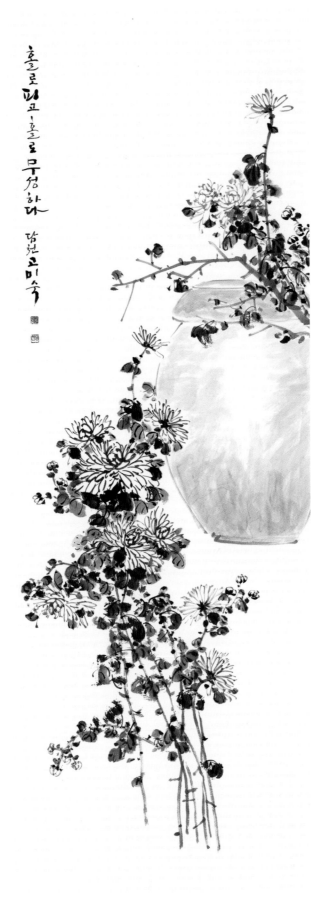

고미숙 / 묵국

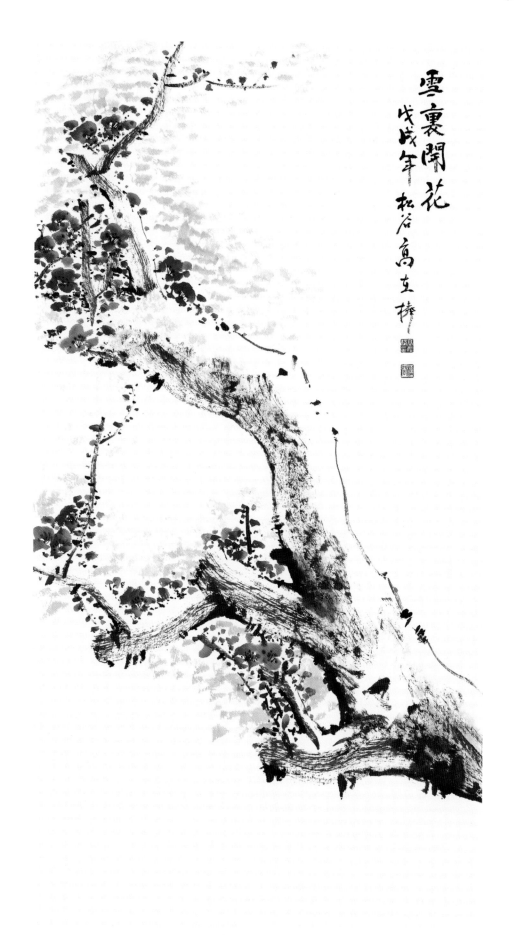

雲裏開花
戊戌年 松谷 高在捧

고재봉 / 설리개화

권수안 / 홍매

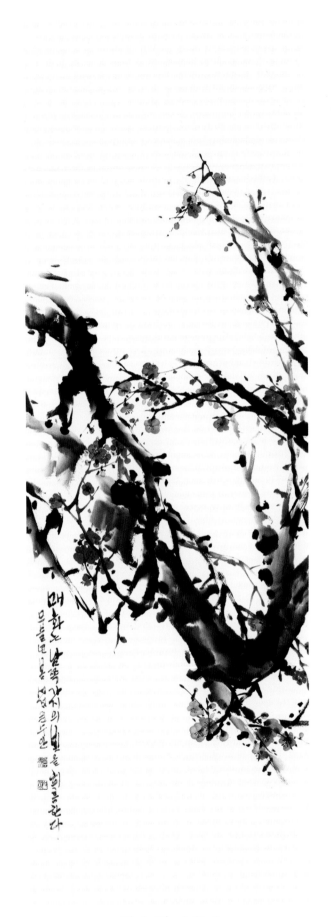

권수안 / 홍매

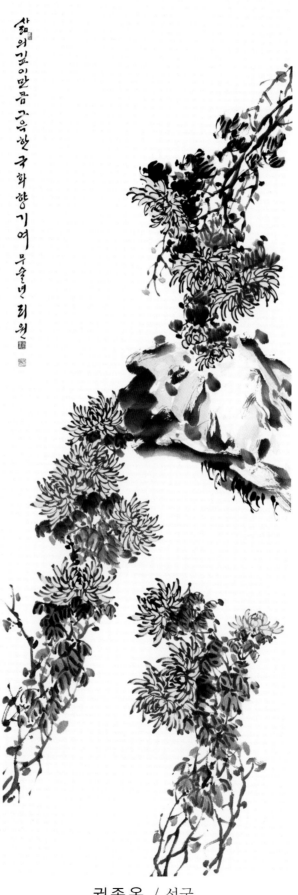

권종옥 / 석국

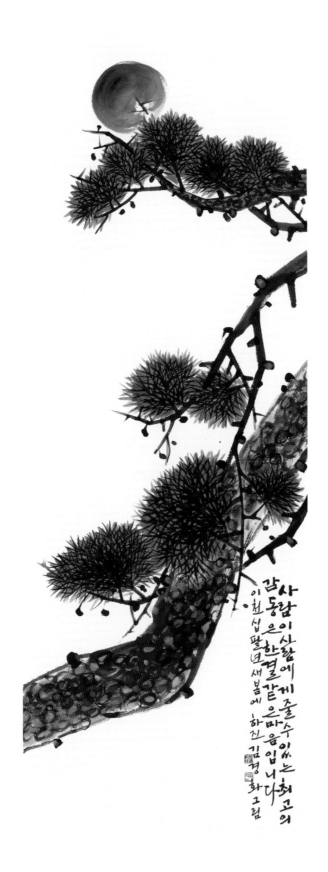

김경화 / 소나무

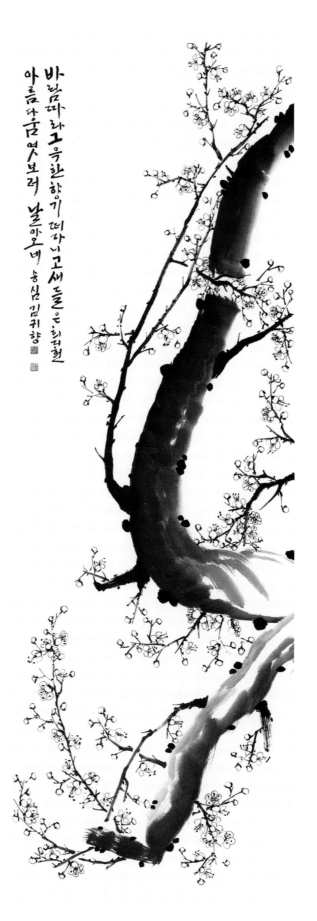

바람따라 그윽한 향기 떠다니고 새들은 희귀헌
아름다움 엿보러 날아오네 송심 김귀향

김 귀 향 / 백매화

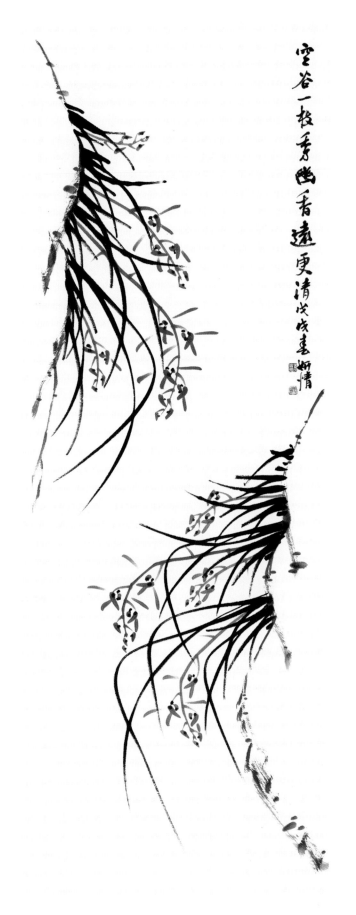

空谷一枝秀
幽香遠更清
戊戌春姉情

김금순 / 난향

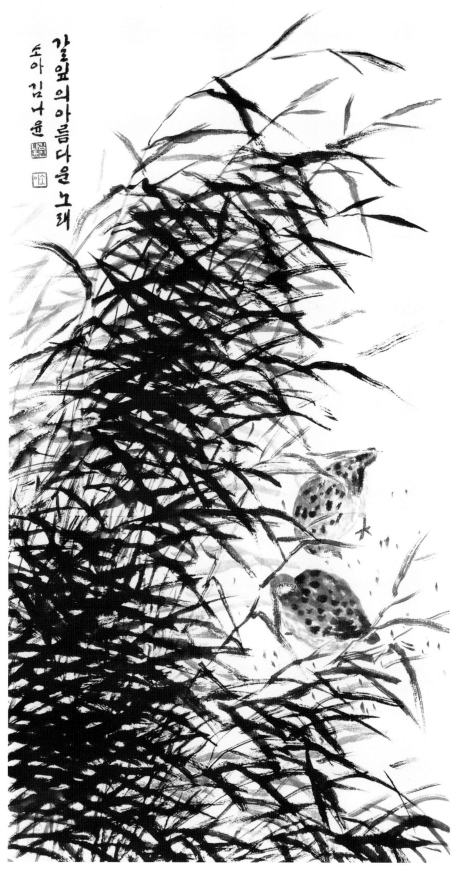

김나윤 / 갈대

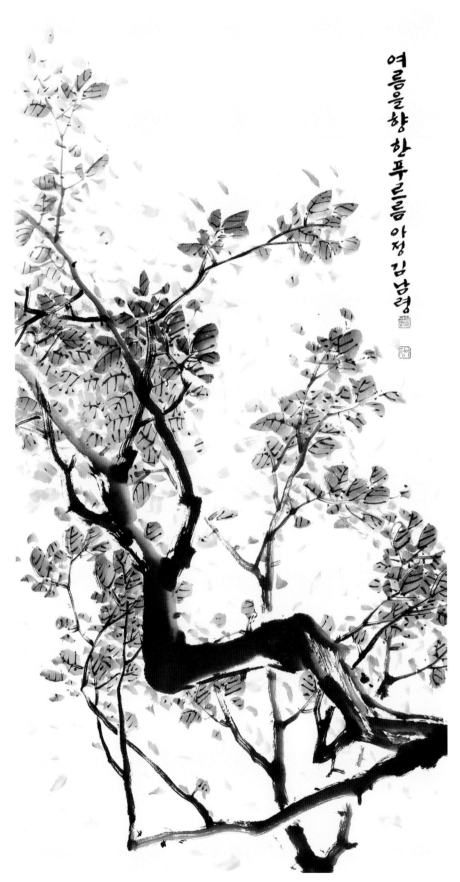

여름을 향한 푸르름 아정 김남령

김남령 / 여름을 향한 푸르름

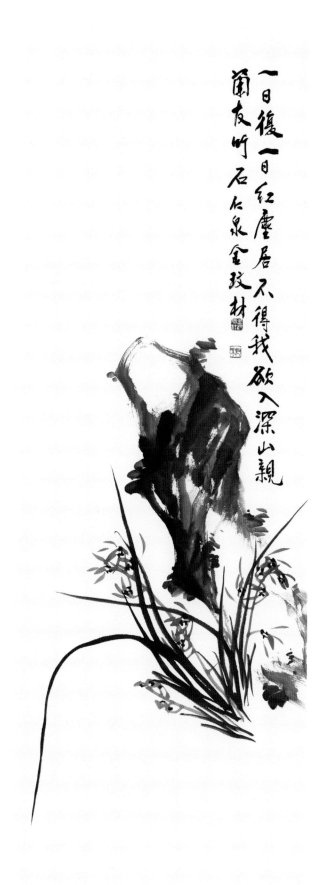

一日復一日紅塵居不得我欲入深山親

蘭友所石仁泉金玟材

김민재 / 묵란

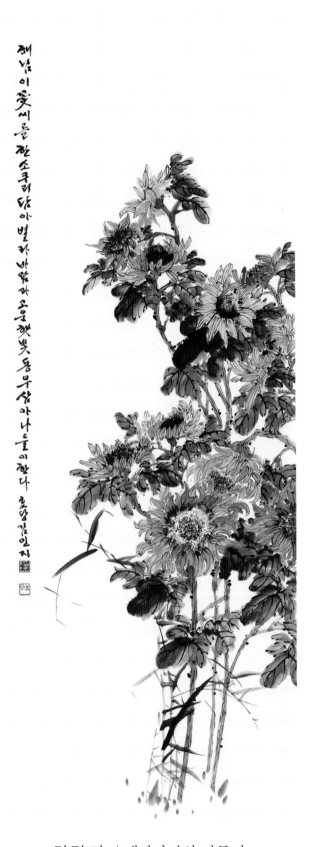

김 민 지 / 해바라기의 나들이

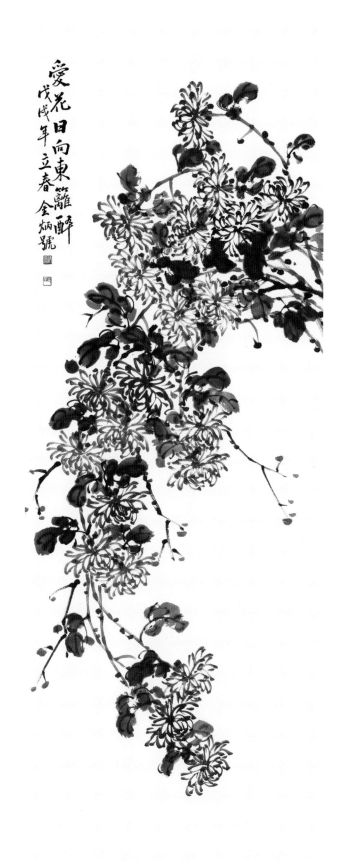

김병호 / 묵국

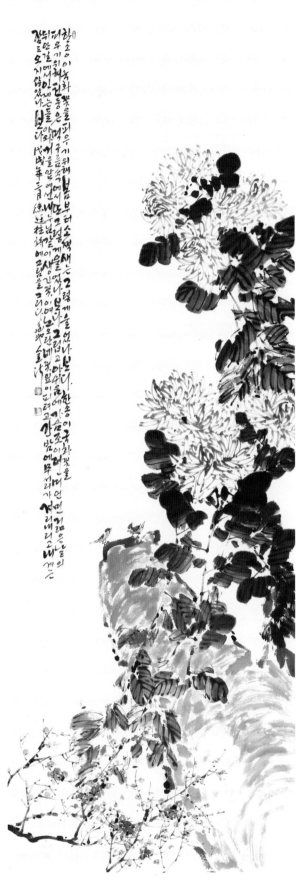

김 숙 / 한 송이 국화꽃을 피우기 위해

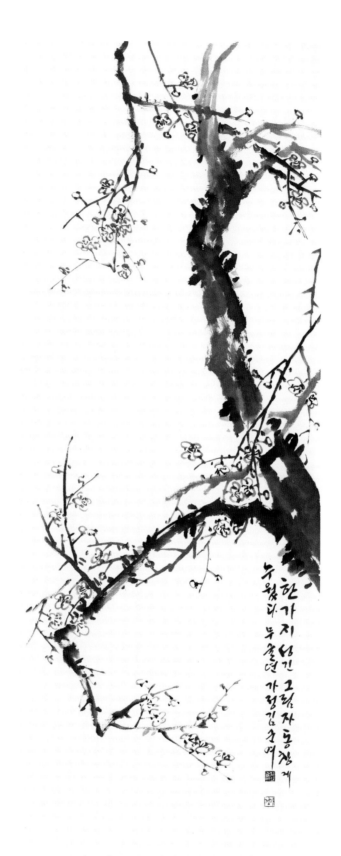

김순여 / 묵매

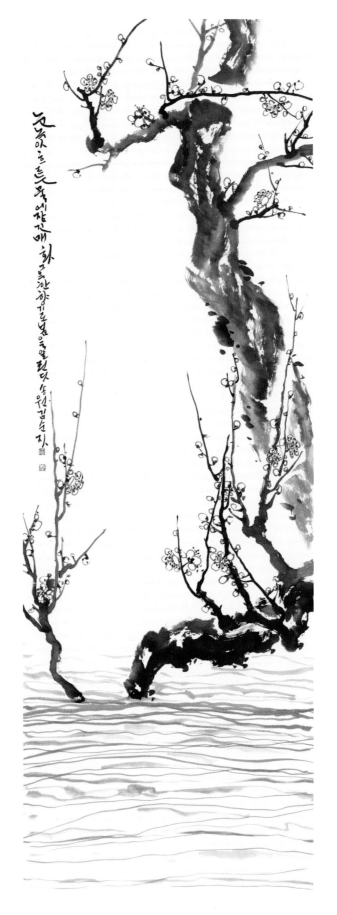

김순자 / 봄이 흐르는 길목

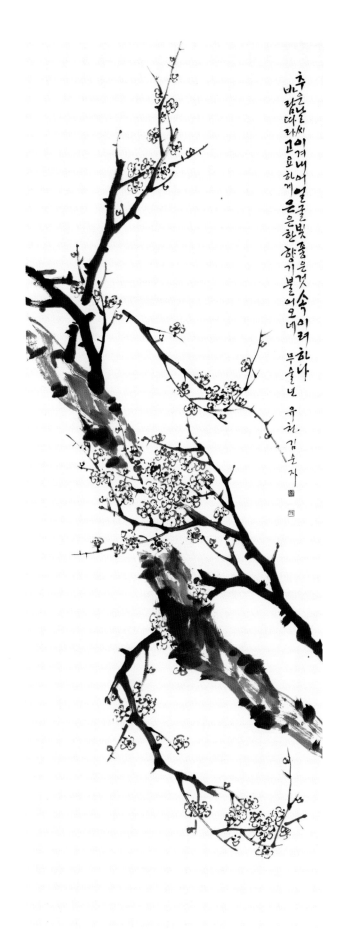

김순자 / 묵매

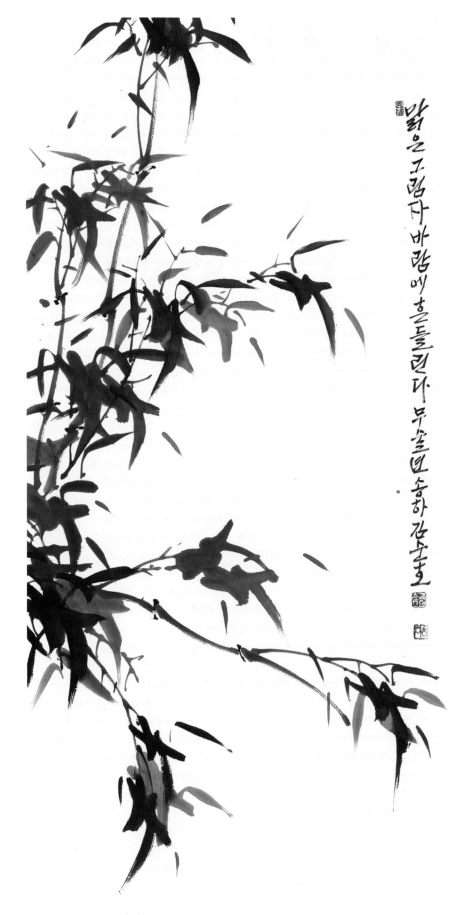

김순호 / 맑은 그림자 바람에 흔들린다

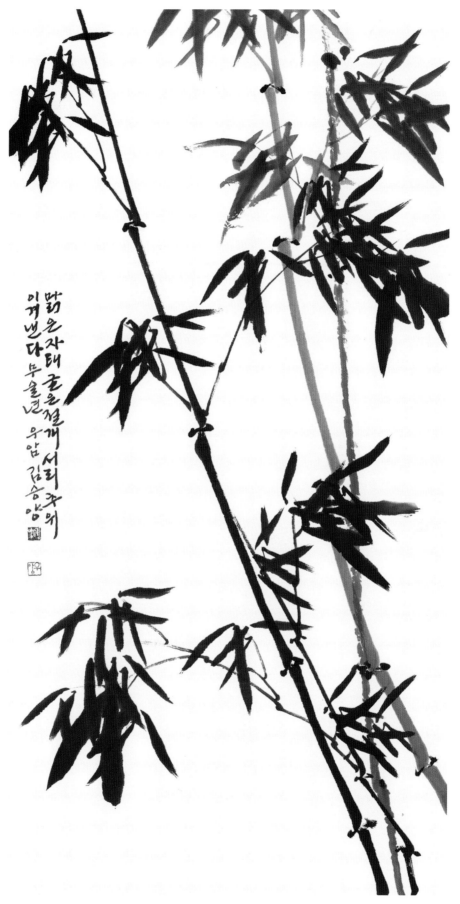

김승양 / 맑은 자태

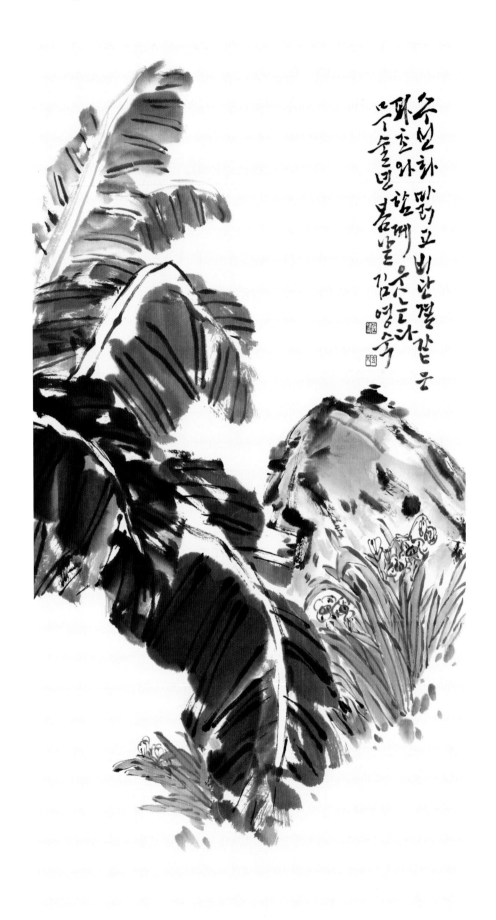

김영숙 / 수선화

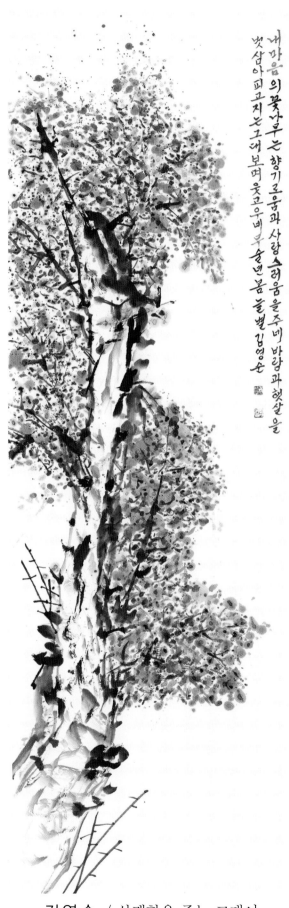

벗삼아 피고지는 그려보며 웃고우네 부슬언 봄 눈물별 김영순

게마음의 꽃나무는 향기로움과 사랑스러움을 주네 바람과 헷살을

김영순 / 상쾌함을 주는 그대여

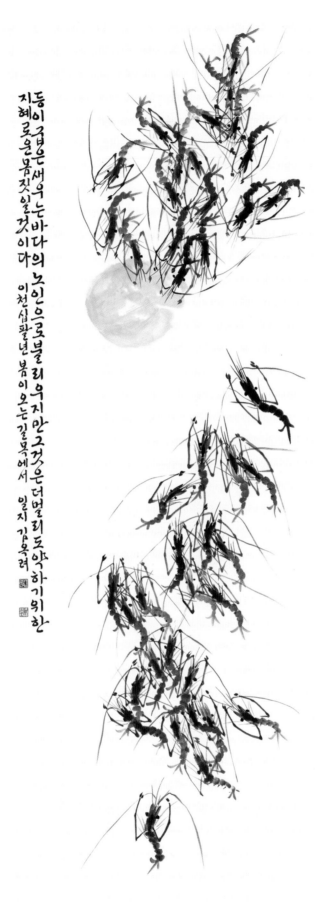

등이 굽은 새우는 바다의 노인으로 불리우지만 그것은 더멀리 도약하기위한

지혜로운 몸짓일 것이다 이천십팔년 봄이 오는 길목에서 일지 김옥려

김옥려 / 새우의 꿈

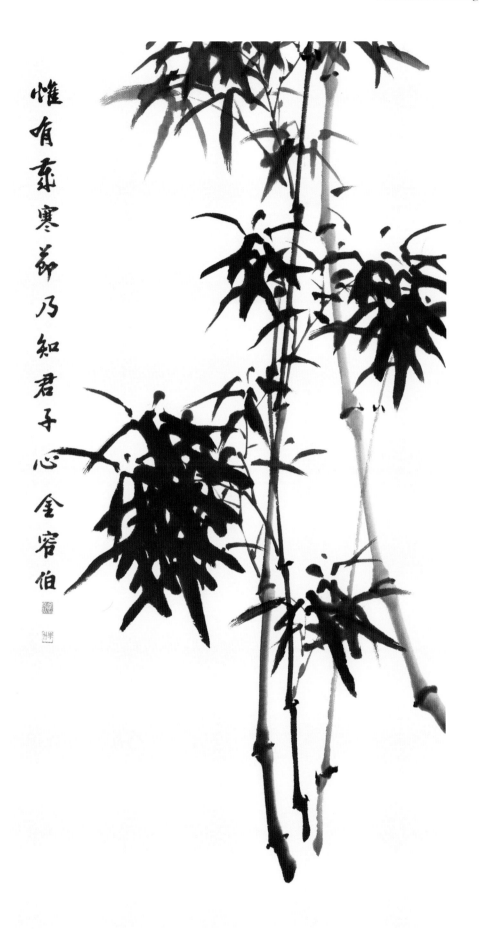

惟有歲寒節乃知君子心 金容伯

김용백 / 죽

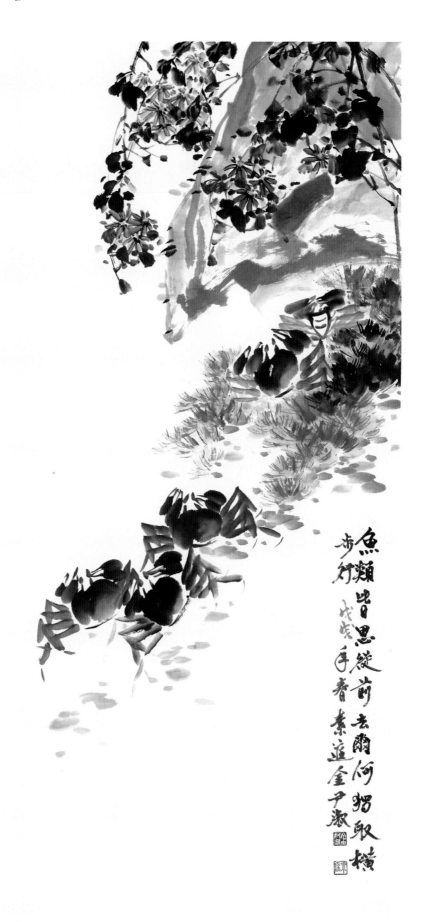

김윤숙 / 게의 나들이

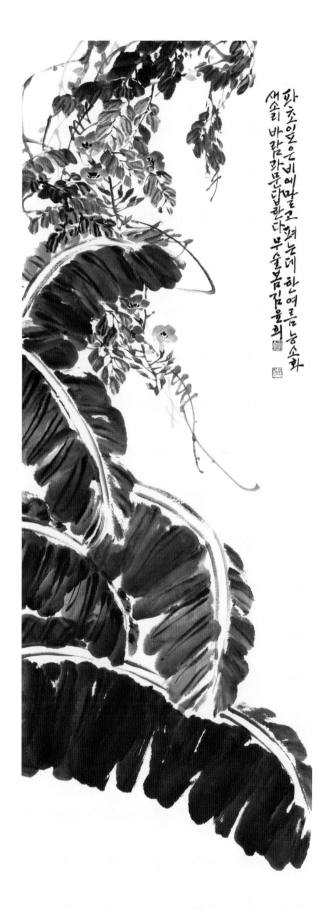

김윤희 / 능소화

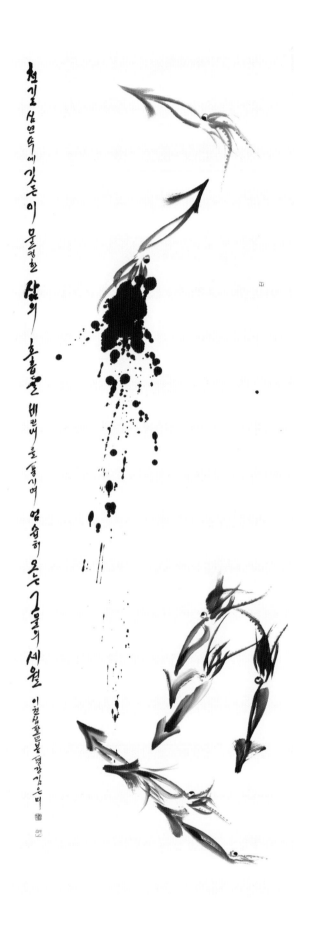

김은미 / 소요유

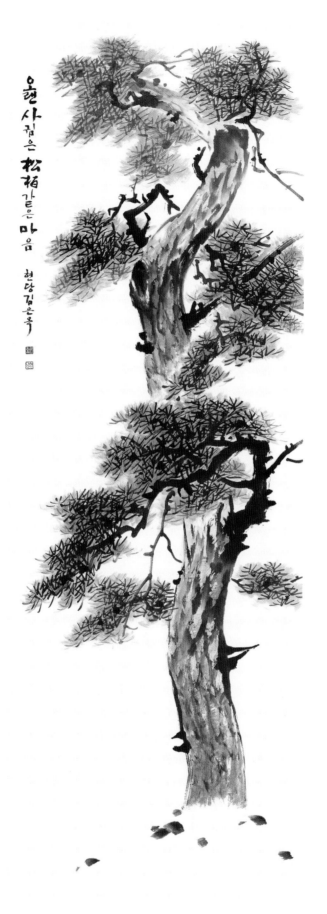

김은옥 / 청송

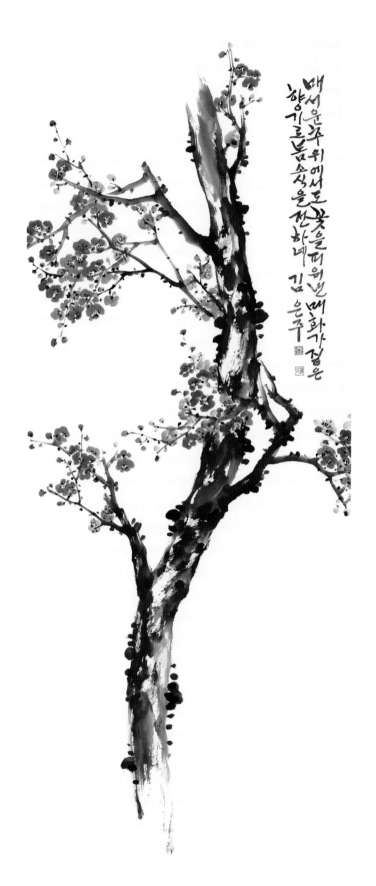

매서운 추위에서도 꽃을 피워낸 매화가 좋은
세운주 위에서도 꽃을 피워낸 매화가 좋은
향기로 봄소식을 전하네 김은주

김은주 / 홍매

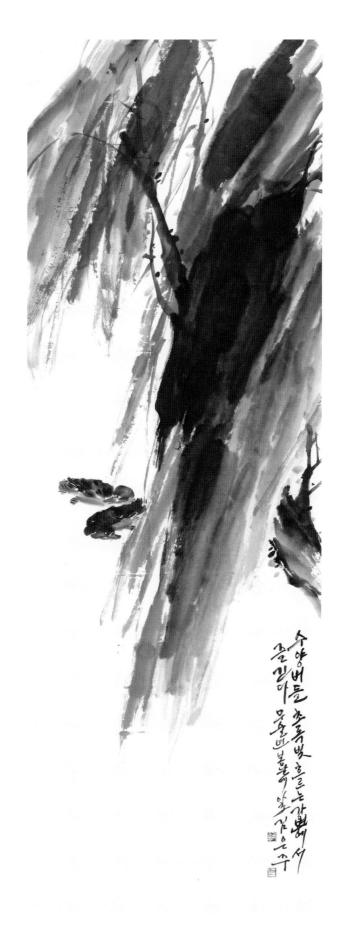

김은주 / 군자의 마음

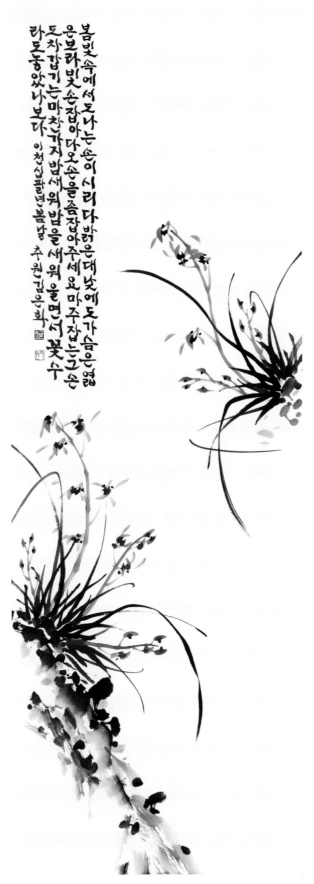

봄빛 속에서 도나는 손이 시러다 바람은 대낮에도 가슴은 열은 보라빛 손잡아 다오 손을 좀잡아주세요 마주잡는 그 손도 차갑기는 마찬가지 밤새워 밤을 새워 울면서 꽃수라도 놓았나보다

이천십팔년 봄날 수원 김은화

김은화 / 솔체꽃

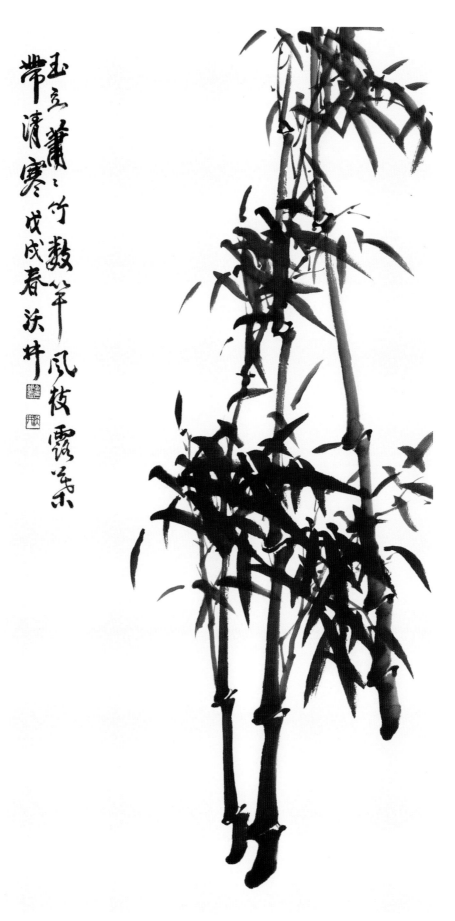

玉立蕭蕭竹數竿 風枝露葉
帶清寒 戊戌春 沃井

김은희 / 묵죽

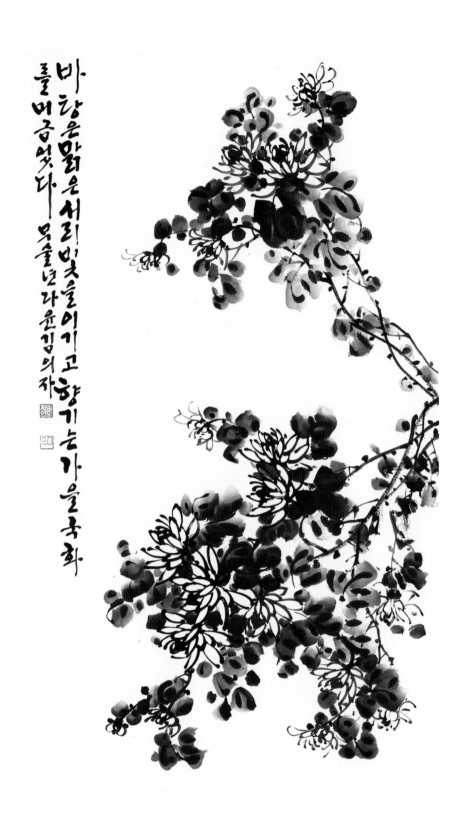

바탕은맑은서리빛을이기고향기는가을국화
를머금었다 묵출년다운김의자
물머금었다 묵출년다운김의자

김의자 / 묵국

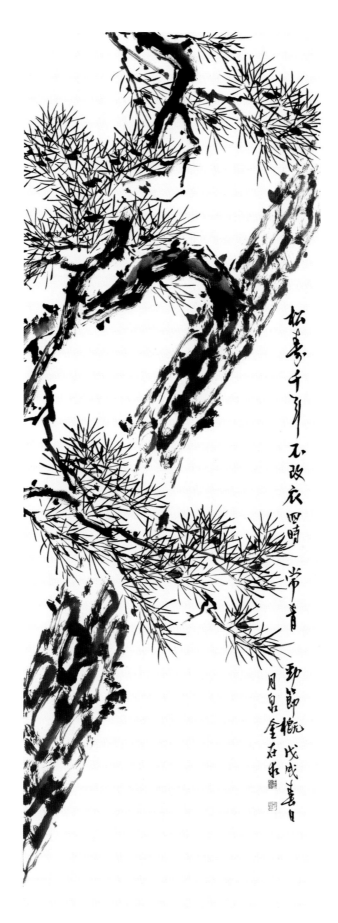

김재구 / 묵송

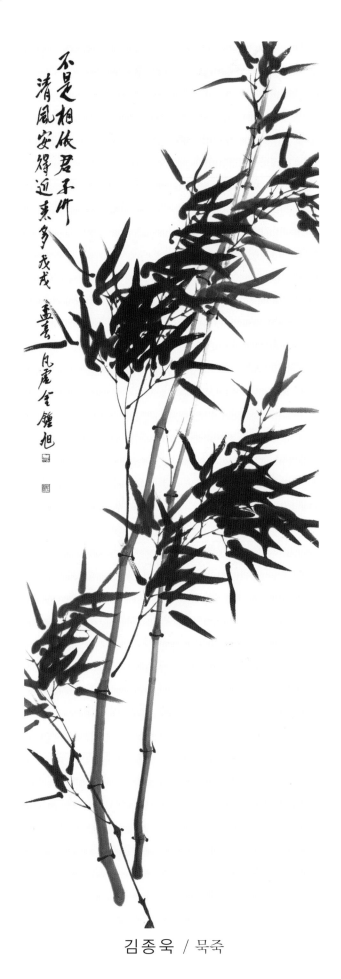

김종욱 / 묵죽

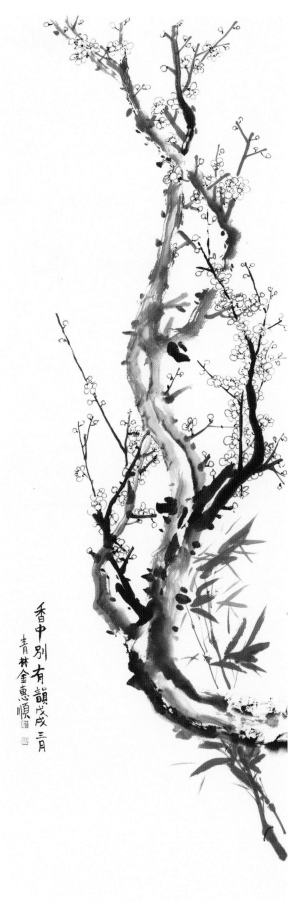

김 혜 순 / 묵매

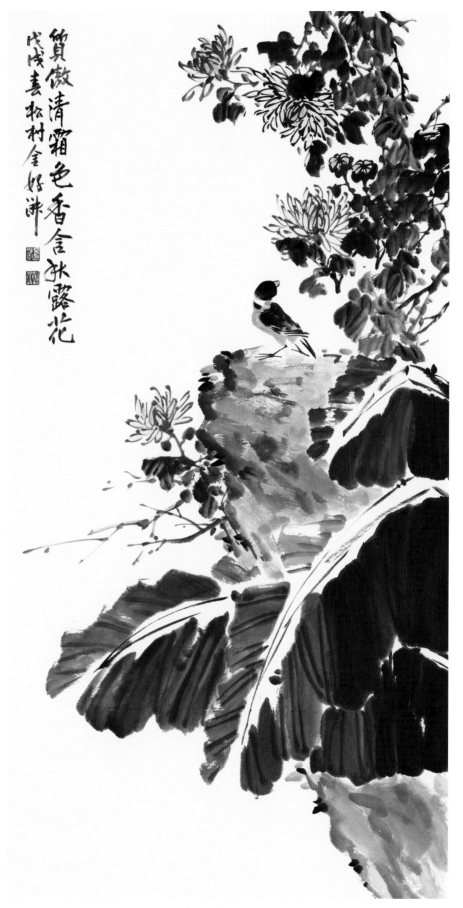

質傲清霜色香含秋露花
戌戌春松村金好淋

김호숙 / 국화

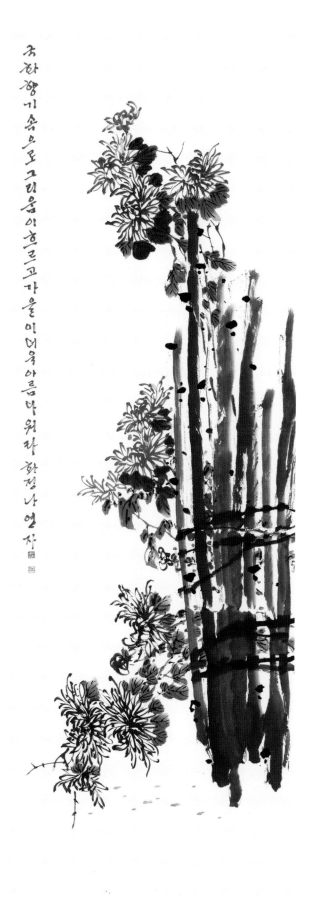

나연자 / 국화

남중석 / 가을 나들이

梅花는추운겨울지나야맑은香氣發하니

미천십팔년봄평산 노순환

노순환 / 홍매

류병연 / 연

綠葉紅染錦繡成
戊戌孟春 蕙英寫

문영자 / 녹엽홍타금수성

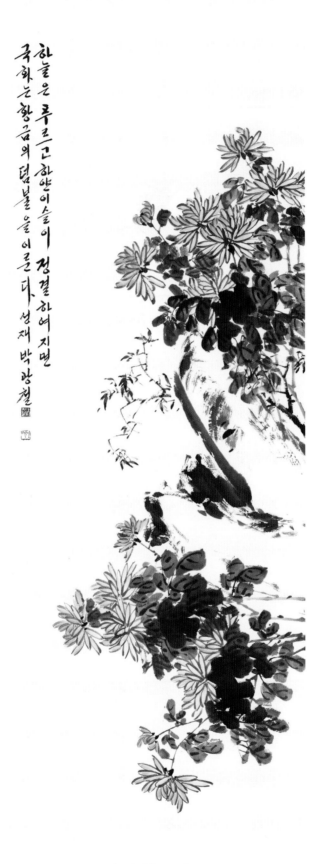

하늘은 루르—곤 하얀이슬이 정결하여지면 국화는 황금의 덥벌을 이룬다 성재 박광철

박광철 / 석국

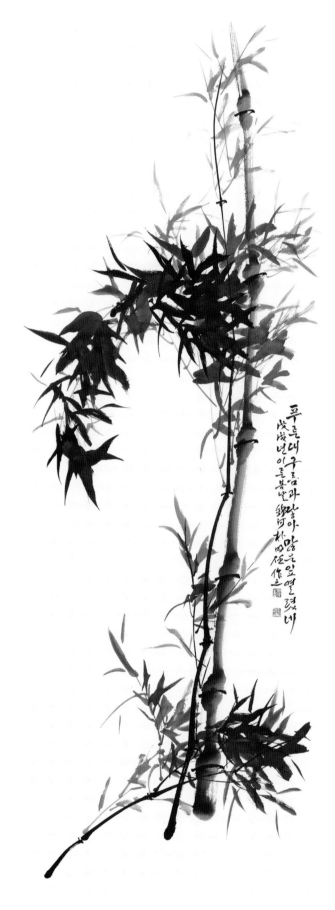

박명임 / 묵죽

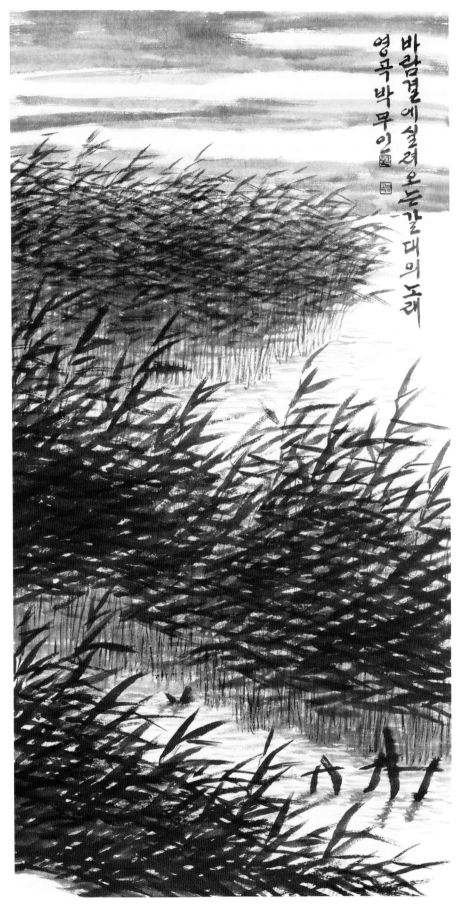

박무인 / 갈대

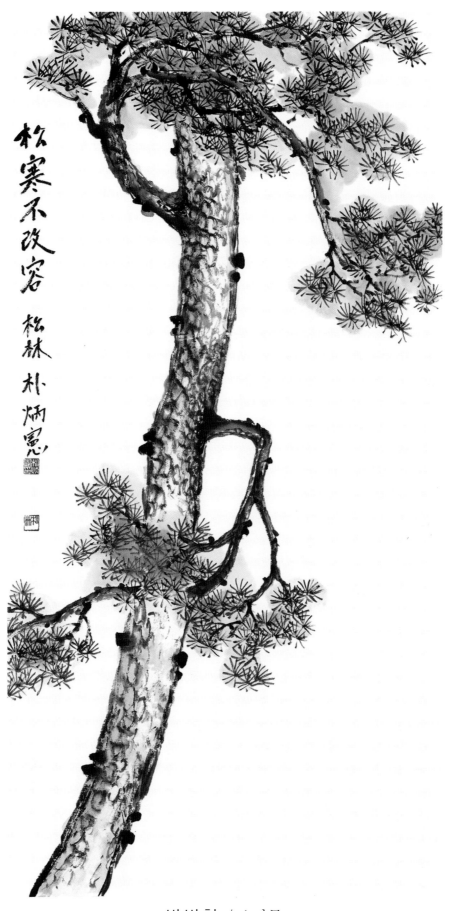

박병헌 / 소나무

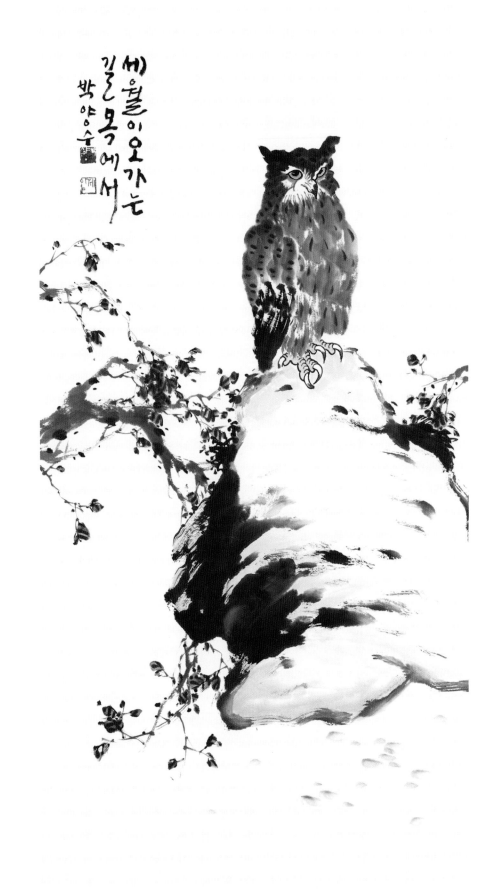

박양수 / 세월이 오가는 길목에서

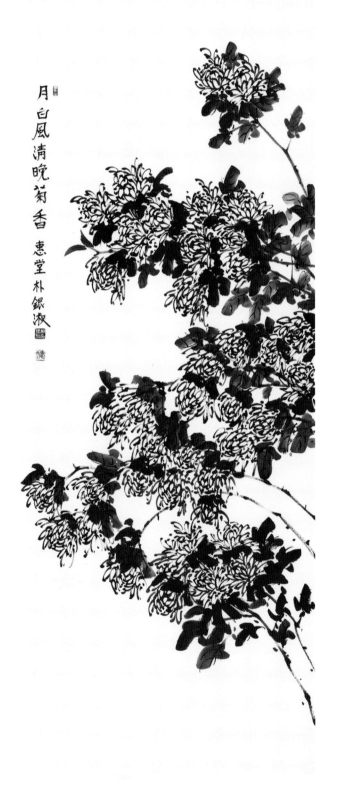

月白風清晚菊香 惠堂朴銀淑

박은숙 / 국화

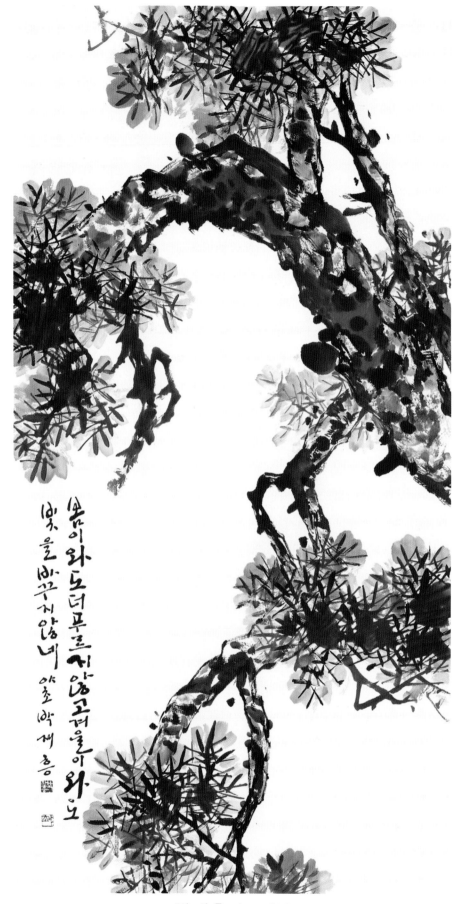

박재흥 / 소나무

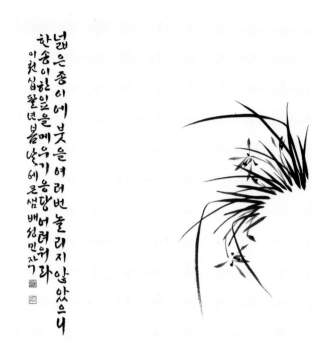

배성민 / 춘란

배 태 희 / 해오라기

배현식 / 굳센 나무

변용택 / 묵죽

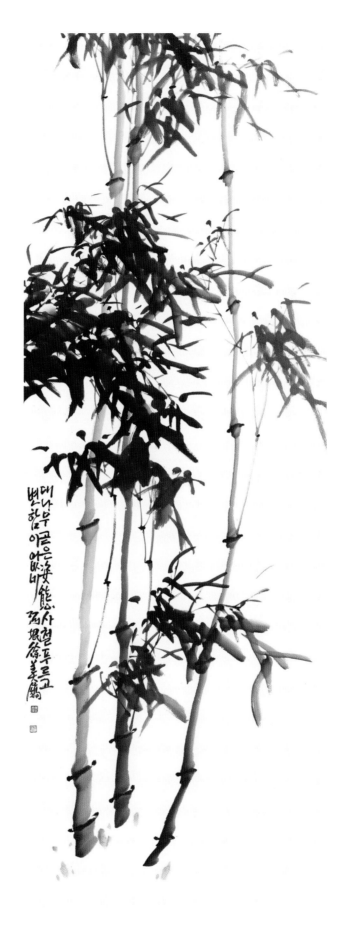

서미호 / 묵죽

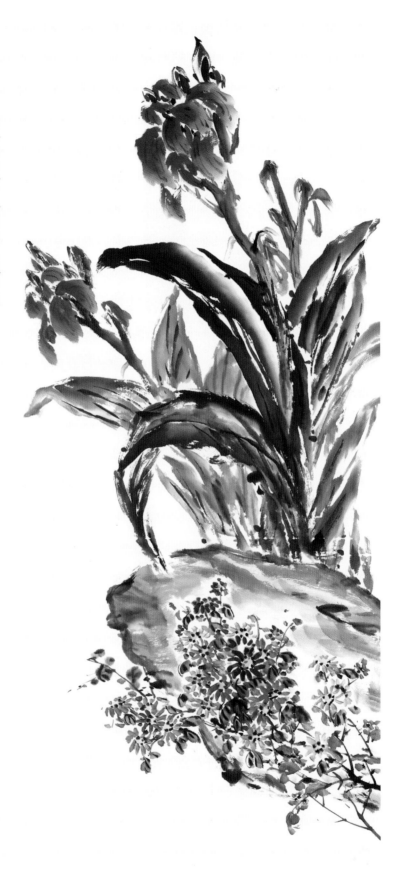

서혜숙 / 칸나

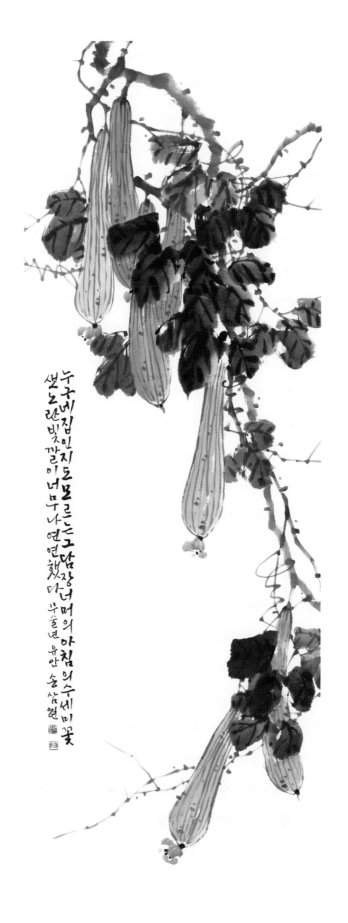

누구네집인지도모르는그담장너머의아침의수세미꽃
샛노란빛깔이너무나연연했다 무술년 유안 손삼현

손 삼 현 / 수세미

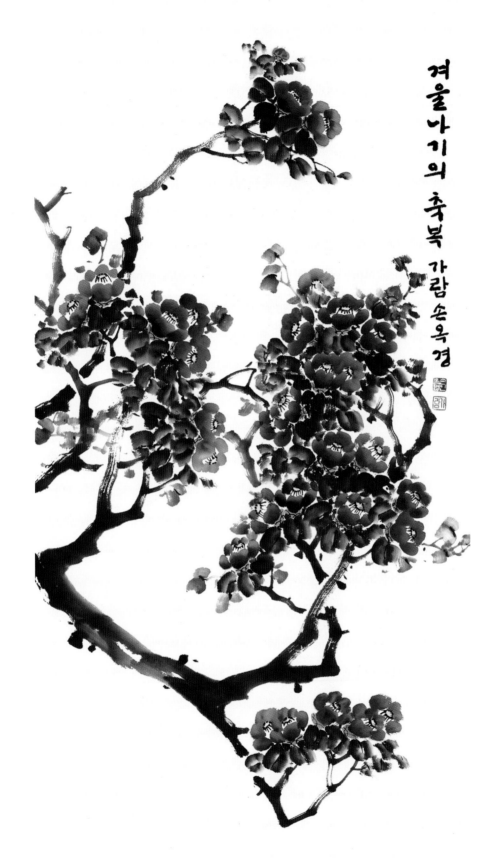

겨울나기의 축복 가람 손옥경

손옥경 / 겨울꽃

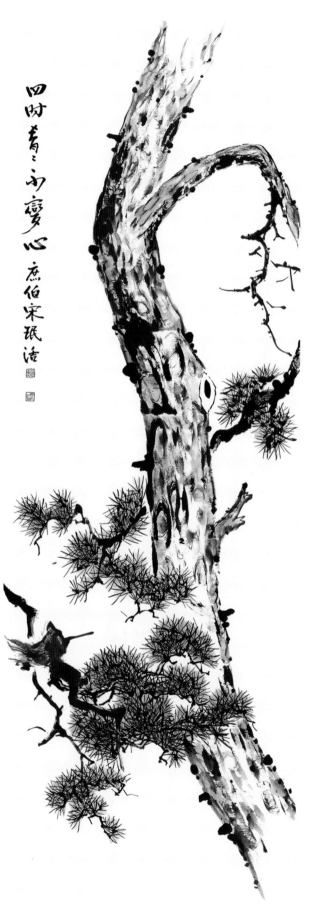

송민호 / 사시청청불변심

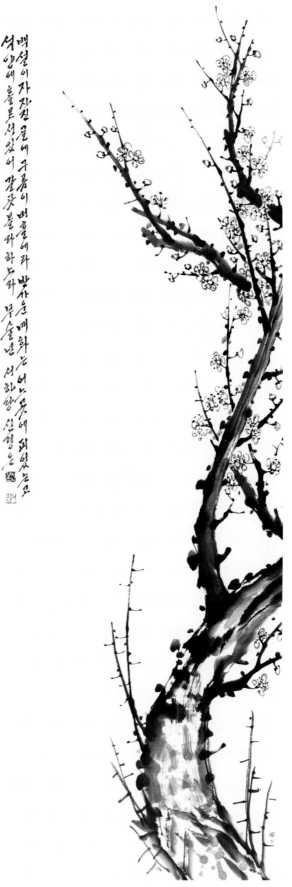

백설이 자자진 골에 구름이 머흘에라 반가온 매화는 어느 곳에 피었는고 석양에 홀로 서 있어 갈 곳 몰라 하노라 무술년 서하당 신경은

신경은 / 백설이 자자진 골에

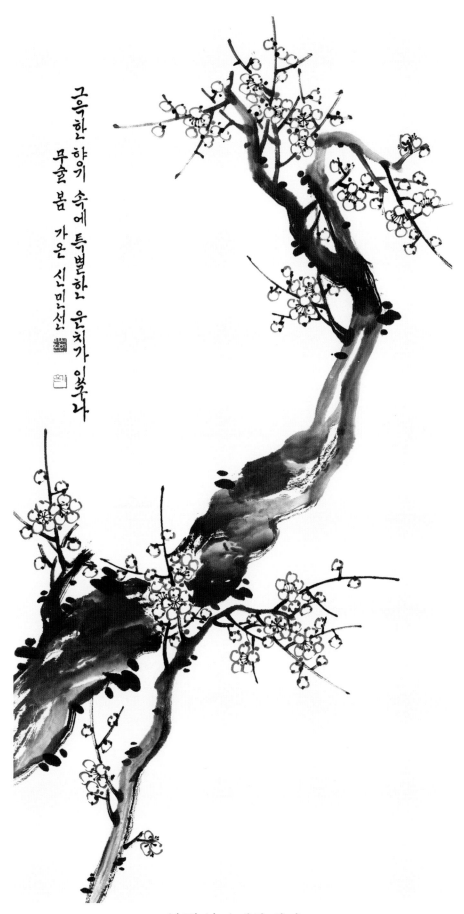

그윽한 향기 속에 특별한 운치가 있구나
무술 봄 가온 신민선

신민선 / 매화 향기

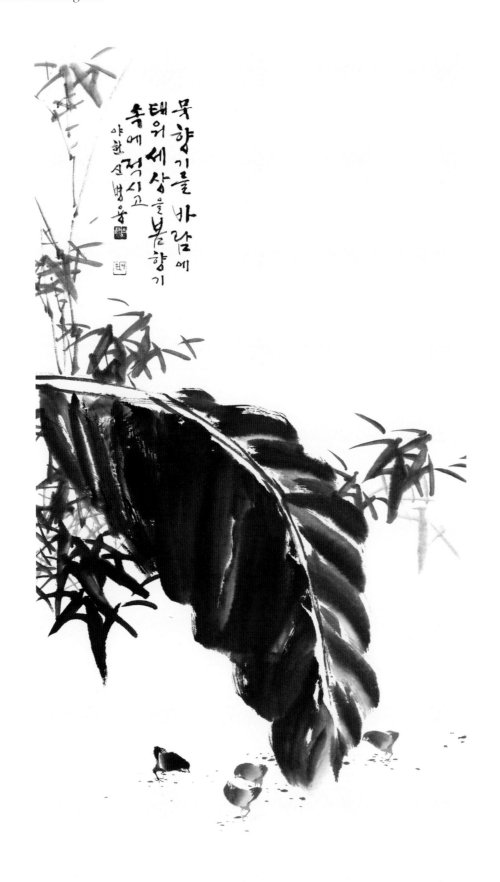

신병용 / 묵향

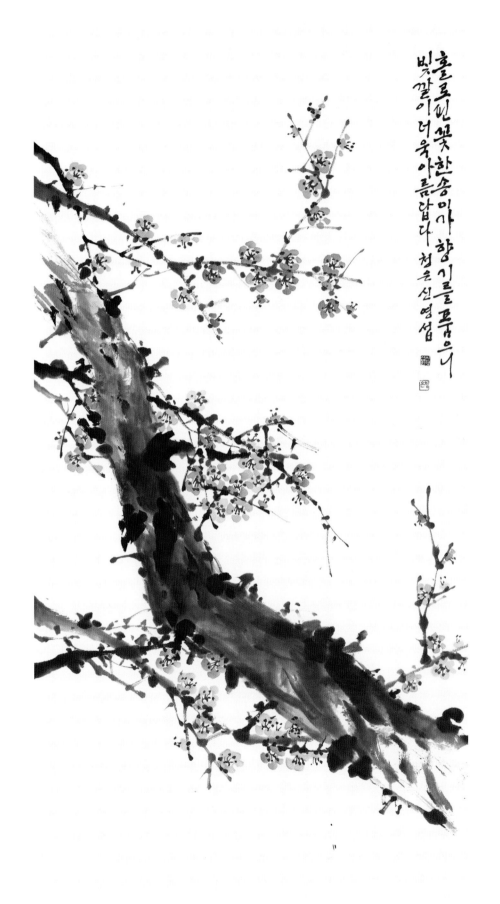

홀로핀꽃한송이가 향기를 품으니
빛깔이 더욱 아름답다 청은 신영섭

신영섭 / 봄의 향기 속으로

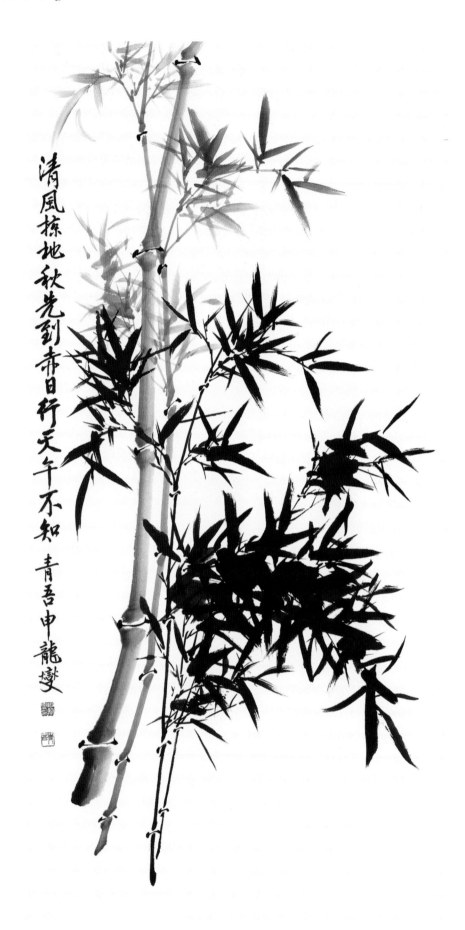

清風掠地秋先到 赤日行天午不知 青吾申龍燮

신용섭 / 묵죽

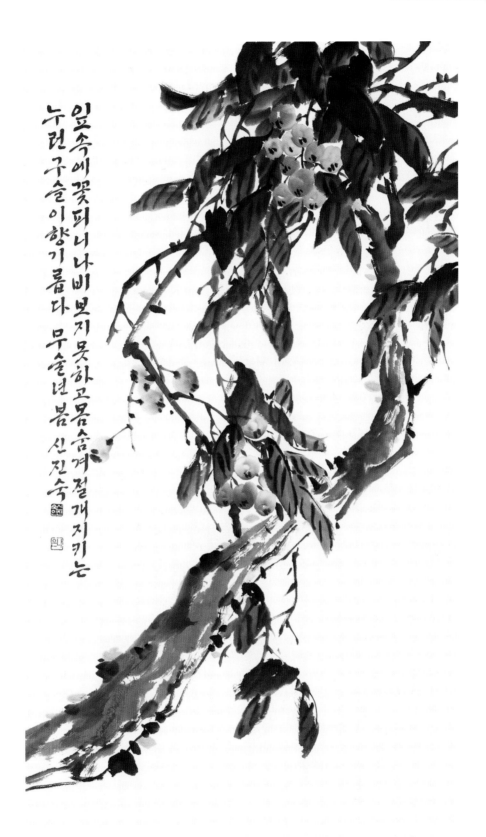

잎속에꽃피니나비보지못하고몸숨겨절개지키는
누런구슬이향기롭다 무술년봄 신진숙

신진숙 / 비파

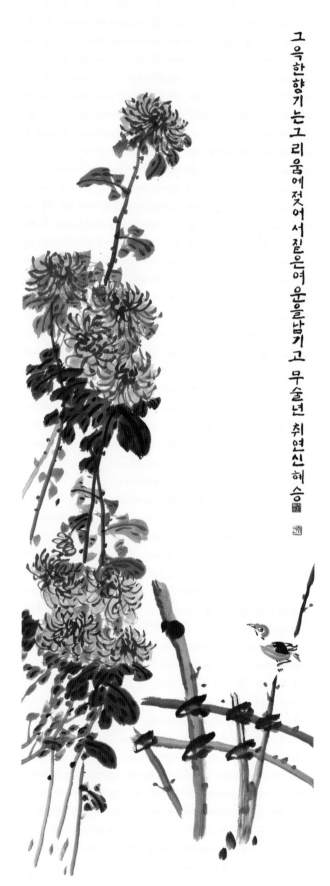

그윽한 향기는 그리움에 젖어 서짙은여운을남기고 무술년 취연 신혜승

신혜승 / 국화꽃 향기

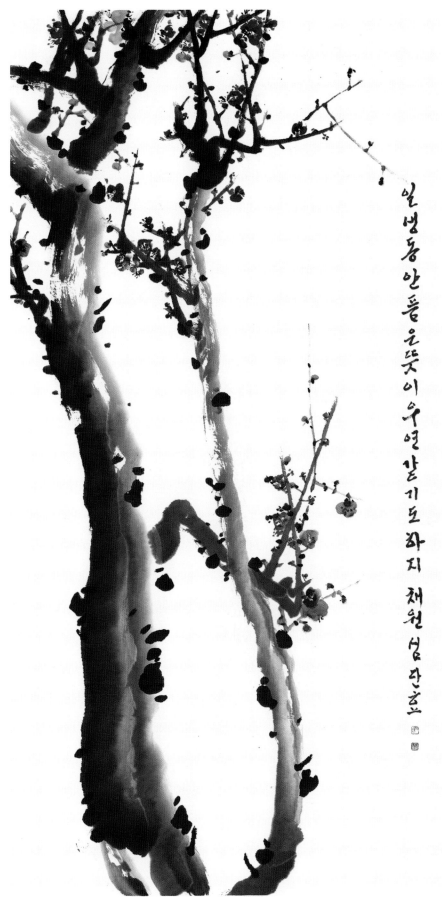

심단효 / 매화

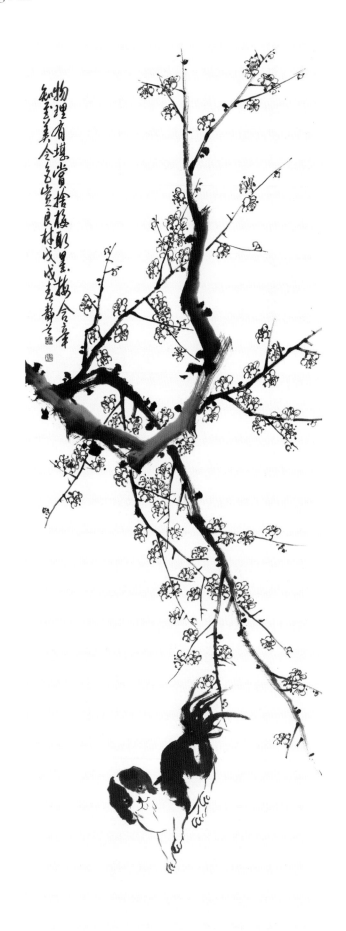

안 엽 / 묵매

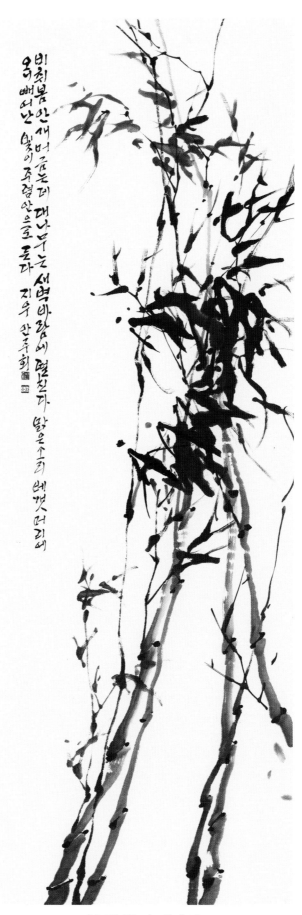

비췬 봄 안개 바끄는데 대나무는 새벽바람에 펼친다 맑은소리 베갯머리에 옥빼어난 빛이 주렴안으로 든다 지우 안주회

안주회 / 대나무

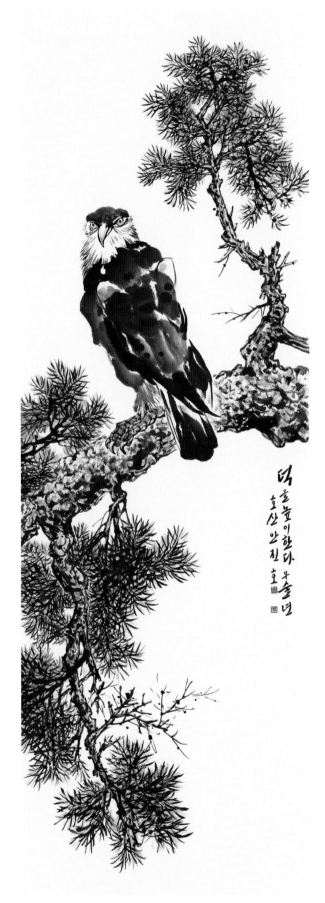

안진호 / 덕을 높인다

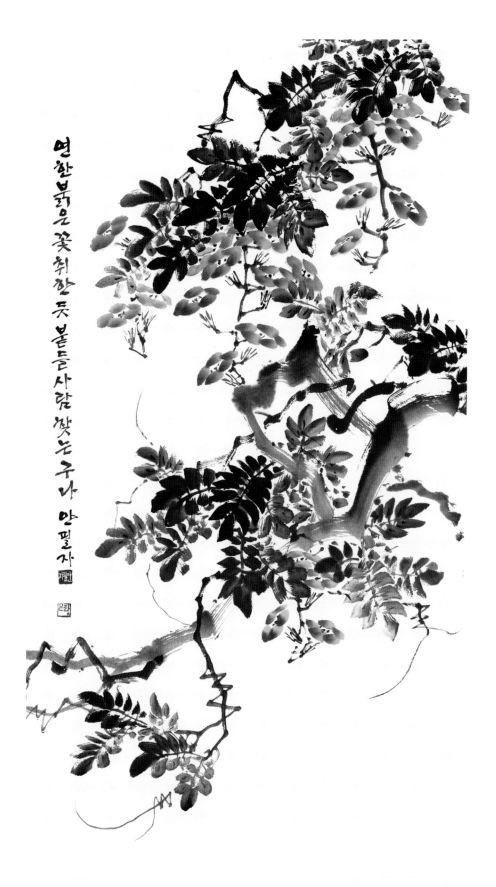

연한붉은 꽃 취한 듯 붉들 사람 찾는 구나 안필자

안필자 / 능소화

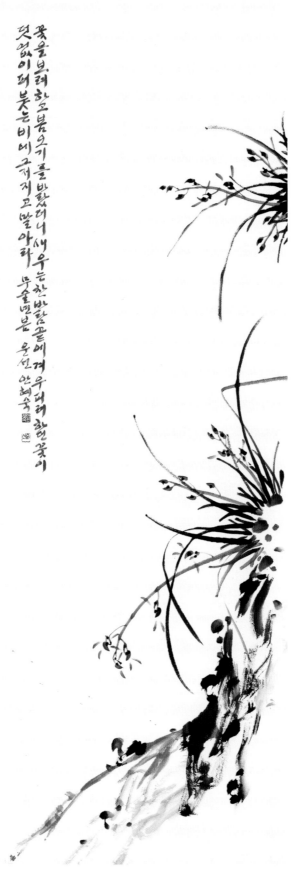

꽃을 보려 하고 봄 욱이를 바랐더니 새우는 찬 바람 끝에 우뢰에 한 꽃이 덧없이 떠붓는 비에 궂기고 말아라 무슬 봄 운선 안혜숙

안혜숙 / 이병기님의 꽃

안효숙 / 萬古長靑

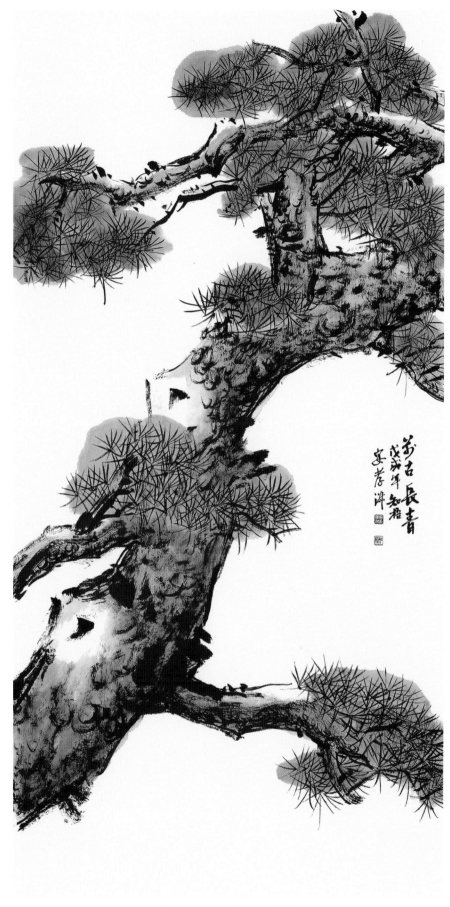

안효숙 / 萬古長靑

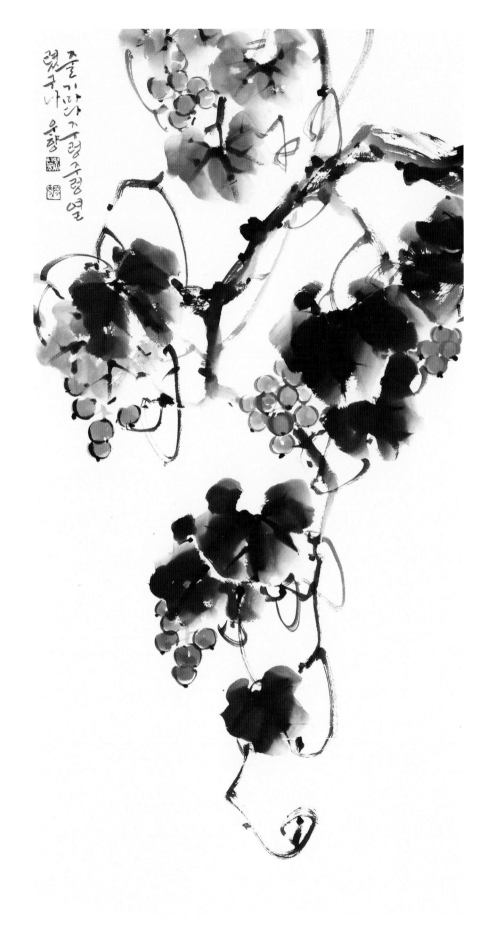

양인자 / 새콤달콤한 포도

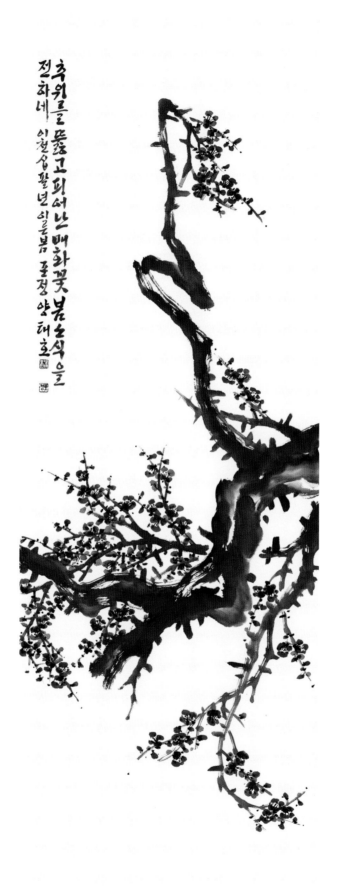

양태호 / 홍매

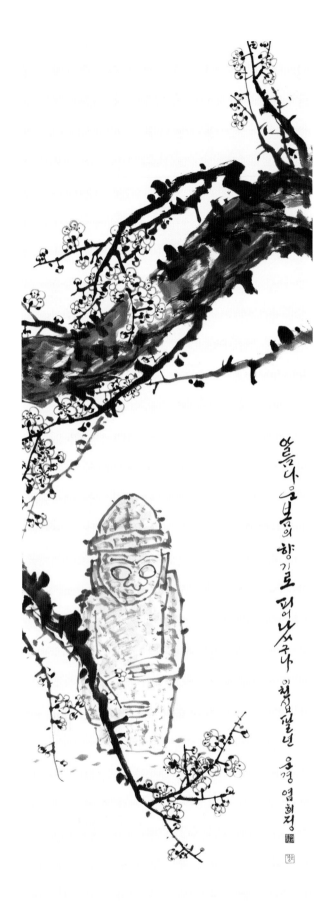

염희정 / 묵매

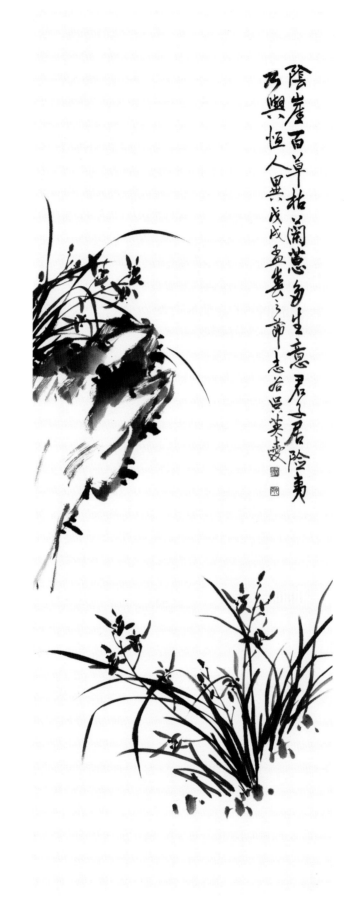

陰崖百草枯蘭蕙多生意君子君陰夷
乃興恒人異戊戌孟夏之節志若吳英愛

오영애 / 묵난

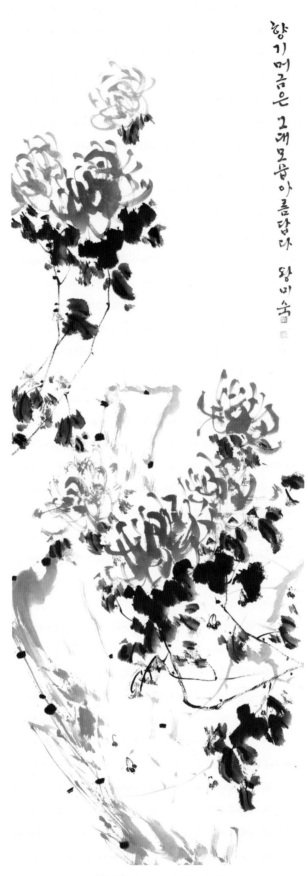

향기머금은 그대모습 아름답다 왕미숙

왕미숙 / 그대 미소

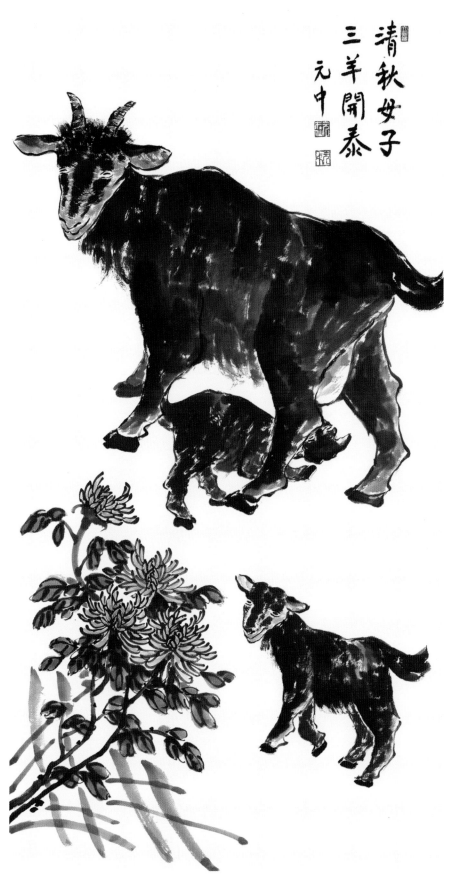

清秋女子
三羊開泰
元中

원 재 선 / 염소

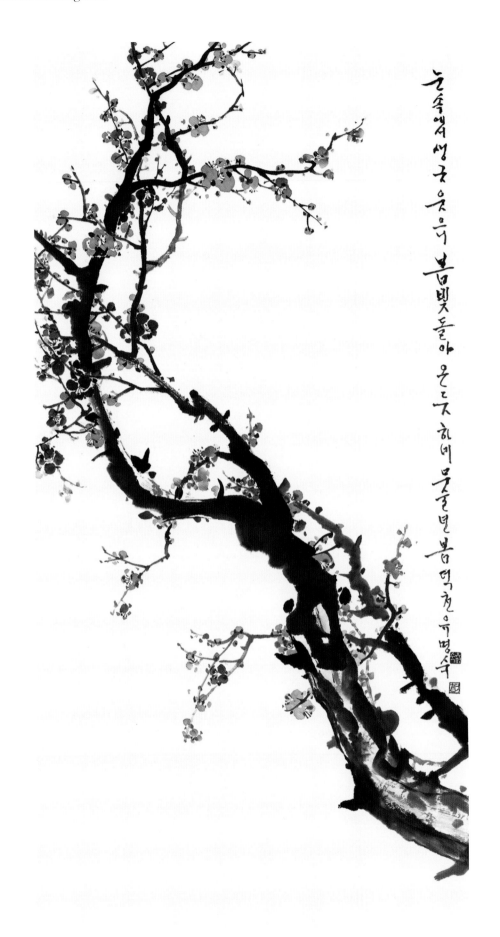

유명숙 / 홍매화

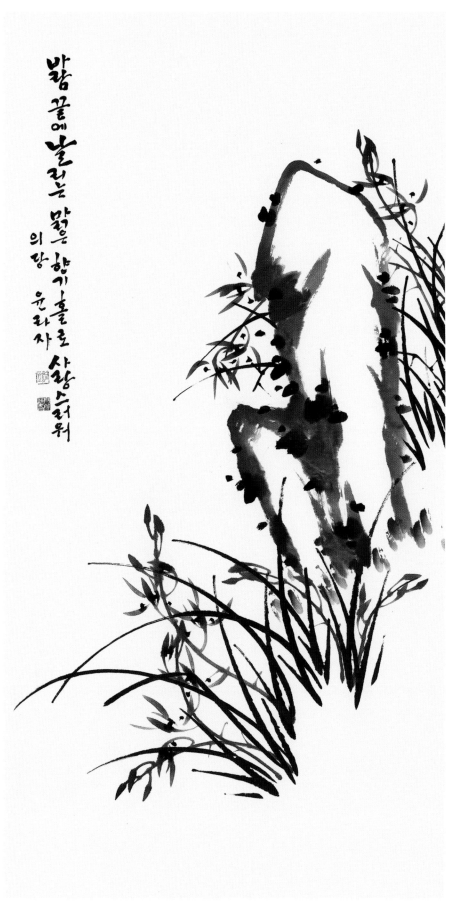

윤 라 자 / 석란

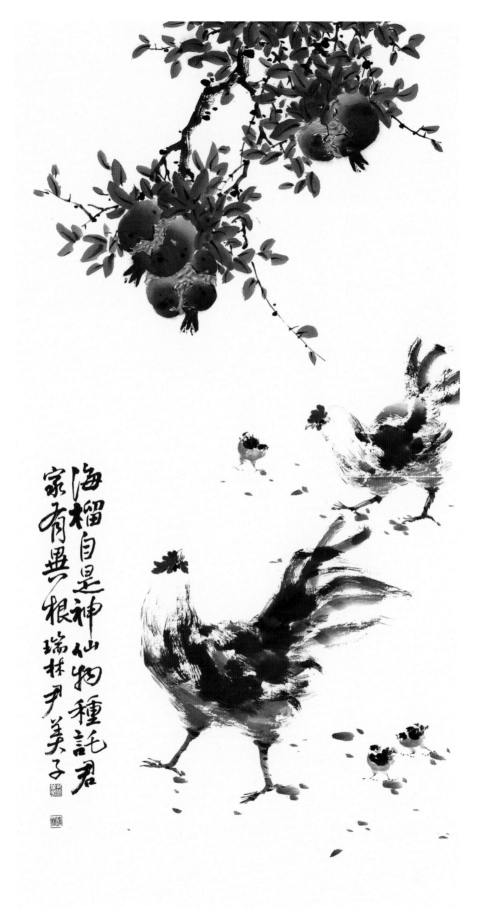

윤미자 / 닭과 석류

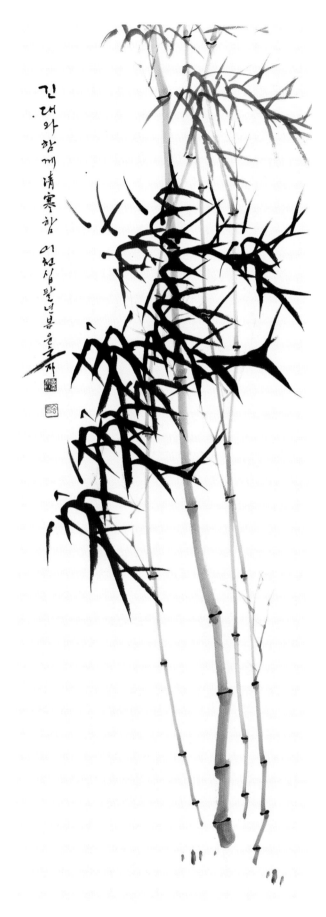

윤숙자 / 묵죽

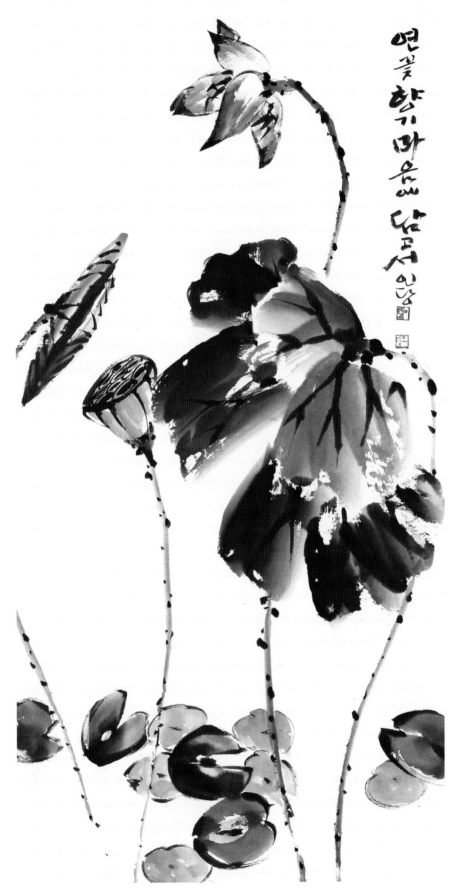

이강인 / 연

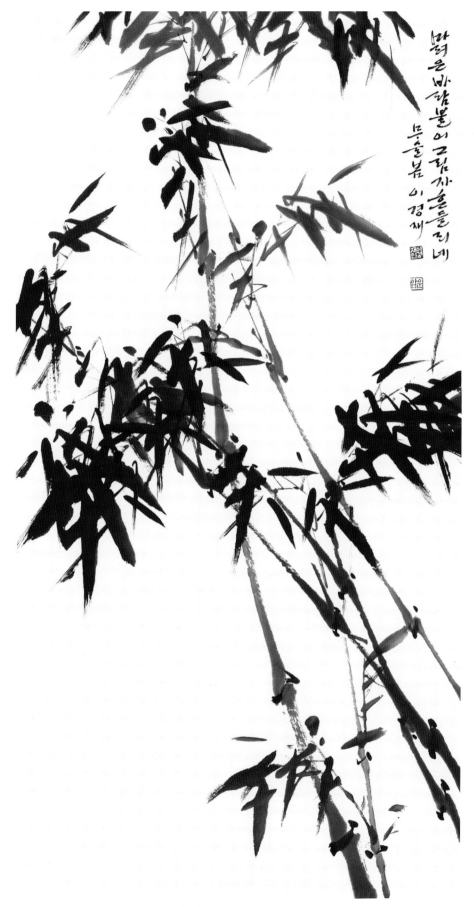

이 경 재 / 맑은 바람

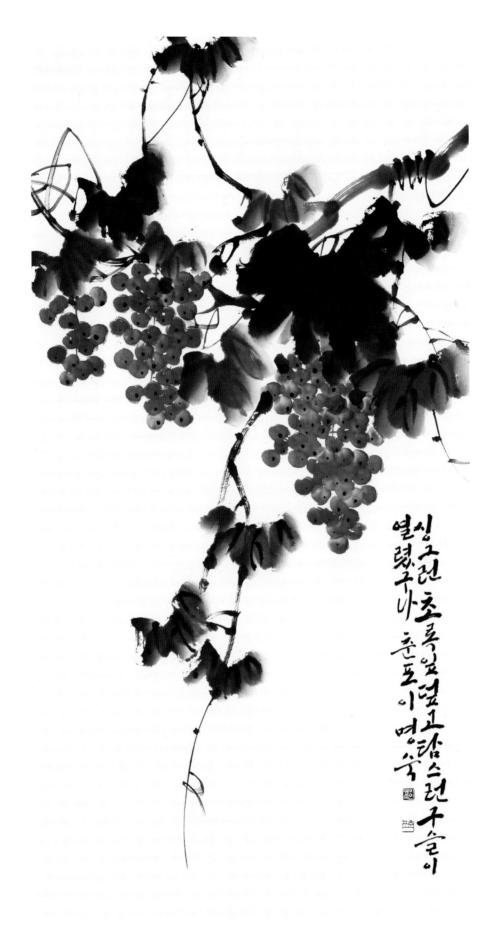

이명숙 / 포도

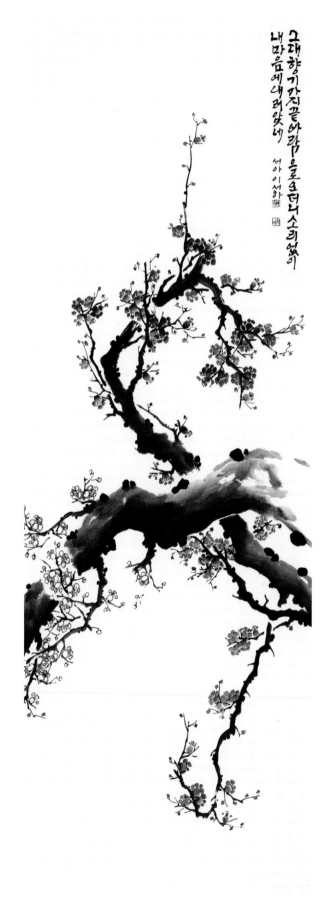

이서하 / 그대 향기

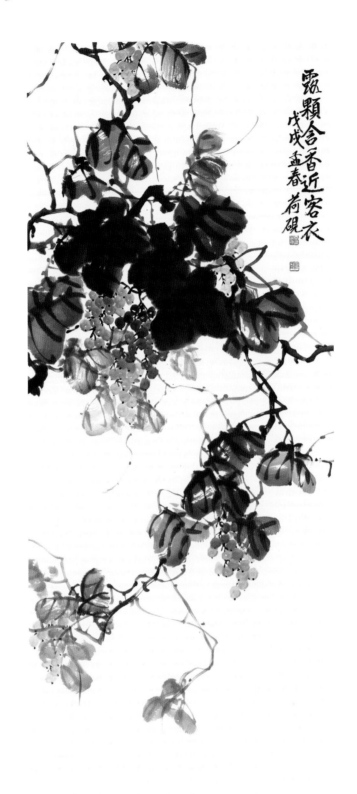

이선화 / 포도

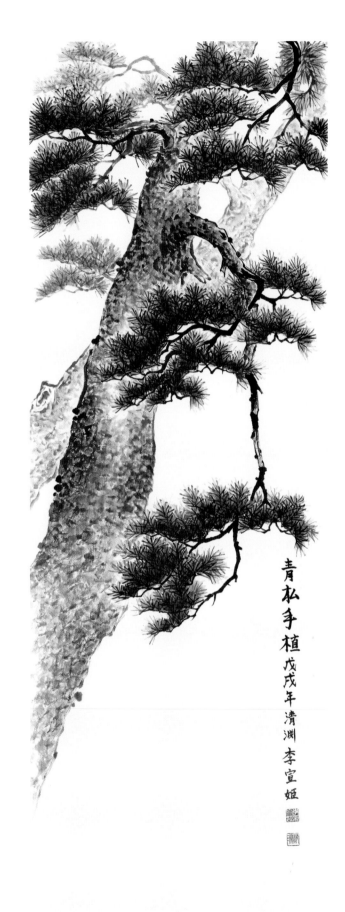

青松手植 戊戌年 清淵 李宣姬

이선희 / 청송수식

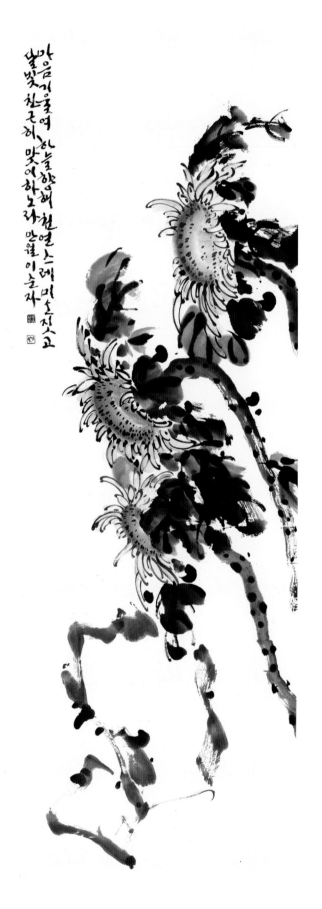

이순자 / 해바라기

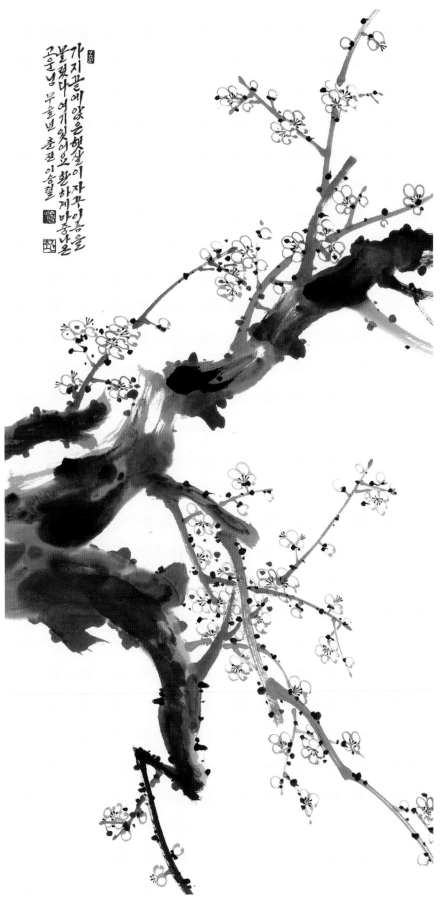

이승렬 / 가지 끝에 앉은 햇살…

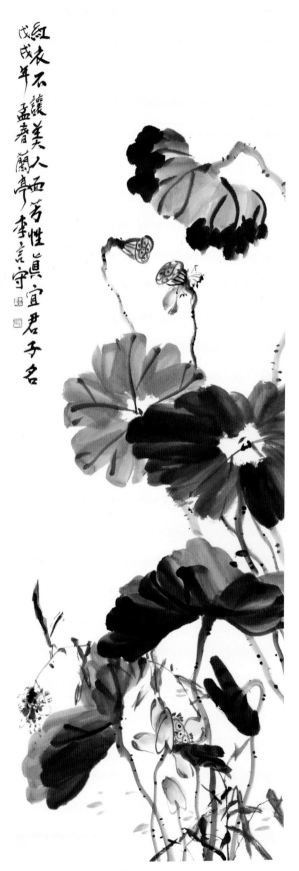

紅衣不讓美人西 芳性真宜君子名
戌戌年 孟春 蘭亭 李言守

이언수 / 연

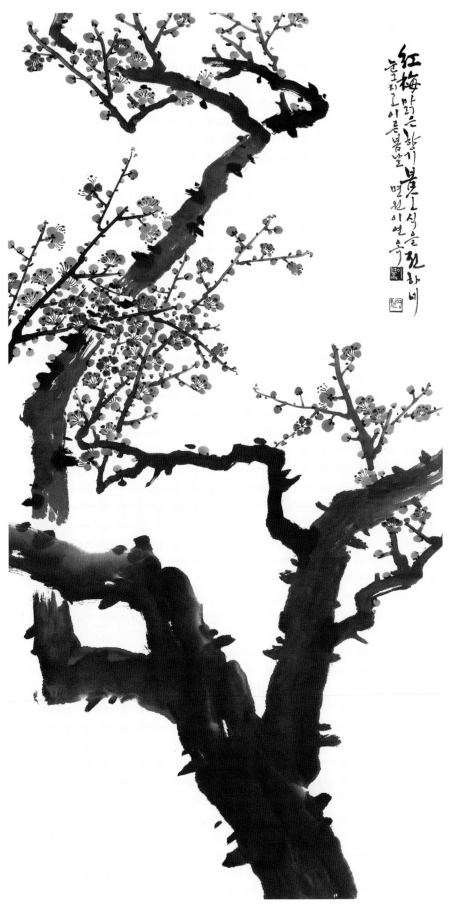

이연옥 / 봄 소식

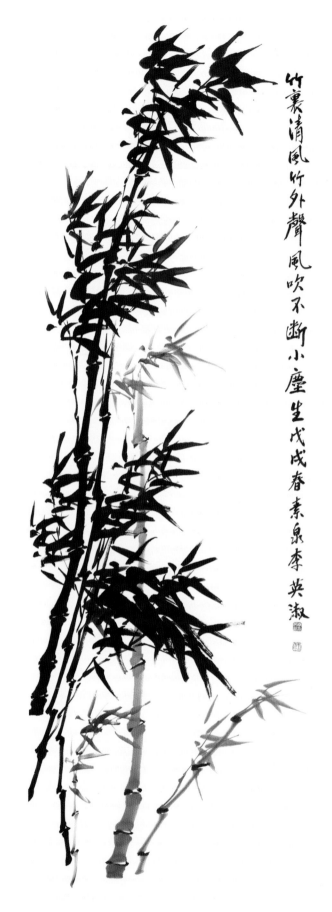

竹裏清風竹外聲
風吹不斷小塵生
戊戌春 素泉 李英淑

이영숙 / 묵죽

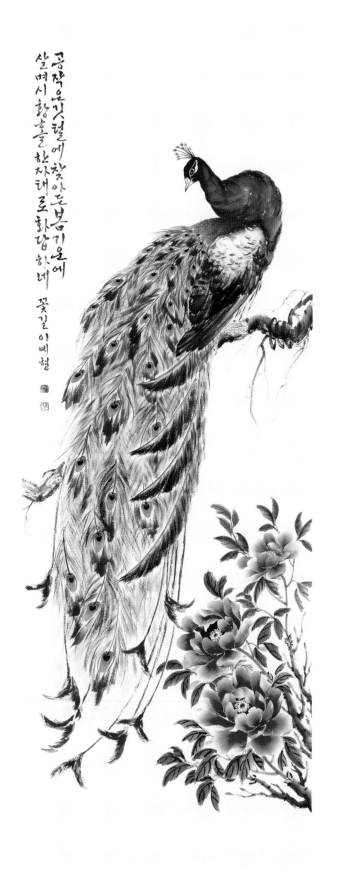

공작은깃털에찾아드는봄기운에
살며시향기를한자태로화답하네
꽃길이예형

이예형 / 오월의 공작

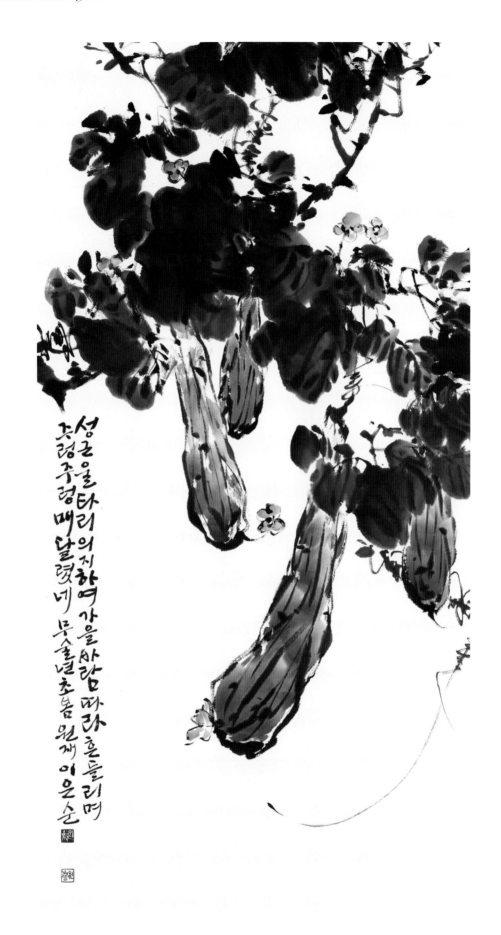

이은순 / 수세미

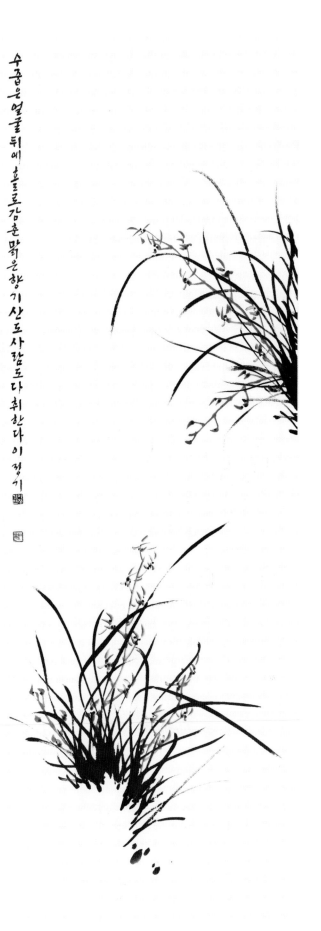

수줍은 얼굴 뒤에 홀로 감춘 맑은 향기 산도 사람도 다 취한다 이정기

이정기 / 묵난

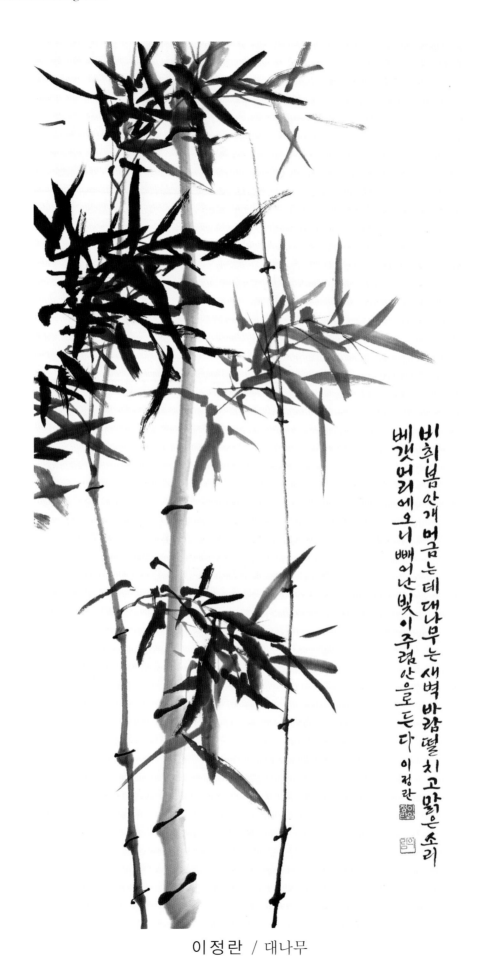

비 취 봄 안 개 머 금 는 데 대 나 무 는 새 벽 바 람 떨 치 고 맑 은 소 리

베 갯 머 리 에 오 니 빼 어 난 빛 이 주 렴 산 으 로 든 다 이정란

이정란 / 대나무

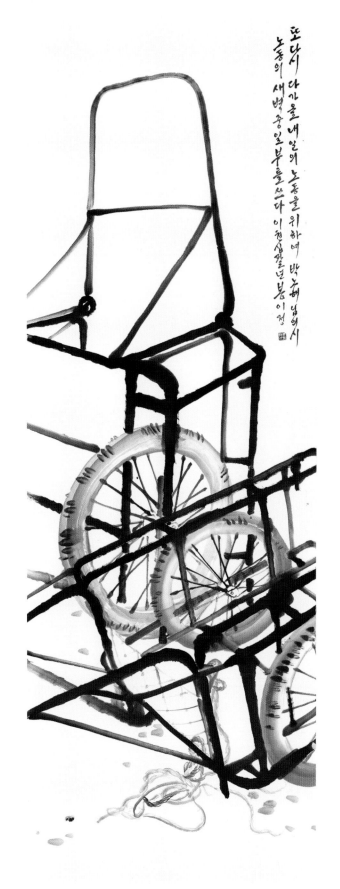

또 다시 다가올 내일의 노동을 위하여 박노해 님의 시
노동의 새벽 중 일부를 쓰다 이천삼팔년 봄 이정

이정이 / 노동의 새벽

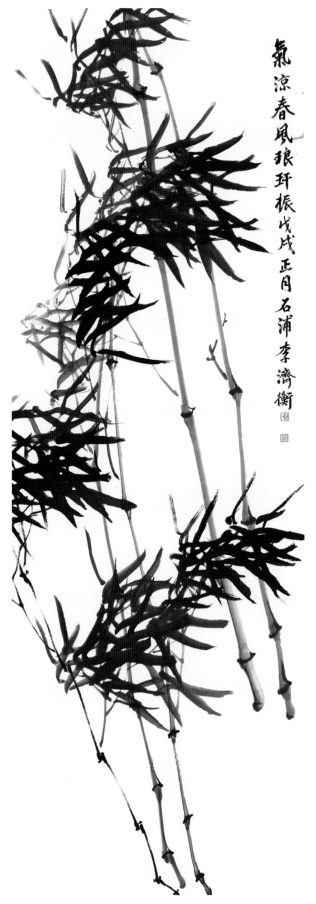

氣凉春風琅玕振戊戌正月石浦李濟衡

이제형 / 기량춘풍랑간진 (묵죽)

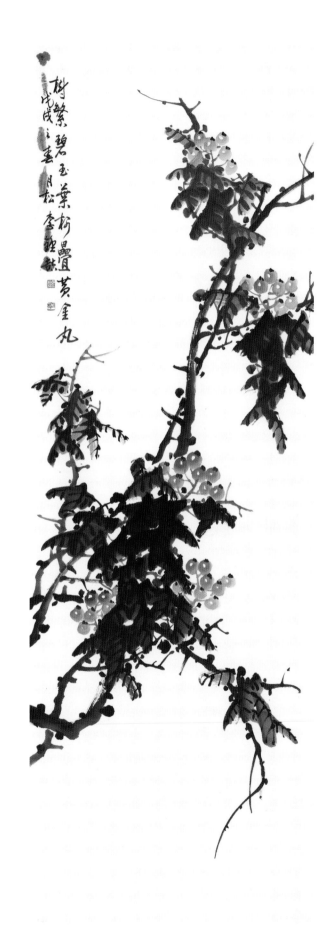

이종철 / 포도

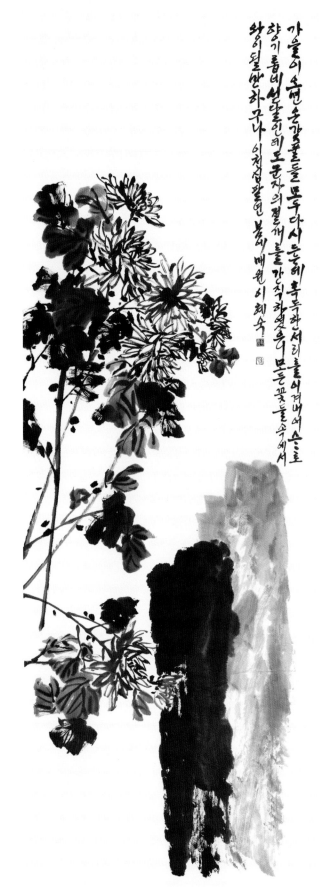

가을이 오면 손강풀들 모두다 사라질때 홀로 화려한 서리를 이겨내며 승노

향기 롱네 설달인데 도운자의 절개를 간직하였으니 모든 꽃들속에서

왕이 될만 하구나 이천십팔년 봄에 매원 이혜숙

이혜숙 / 석국

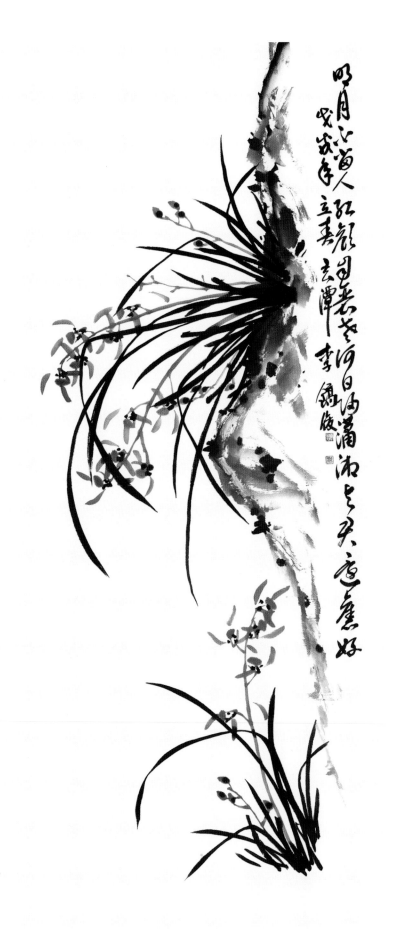

이호준 / 난초와 옛 정

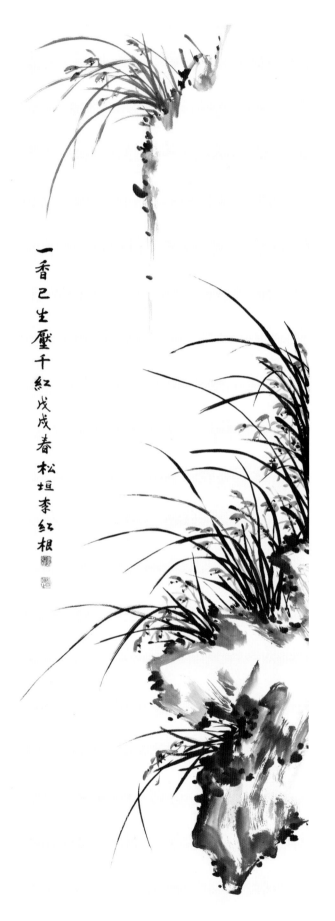

一香己生壓千紅戊戌春松垣李紅根

이홍근 / 란

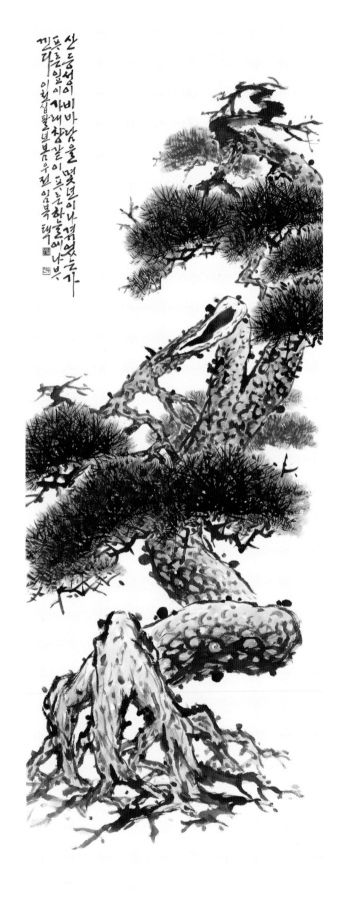

임복택 / 소나무

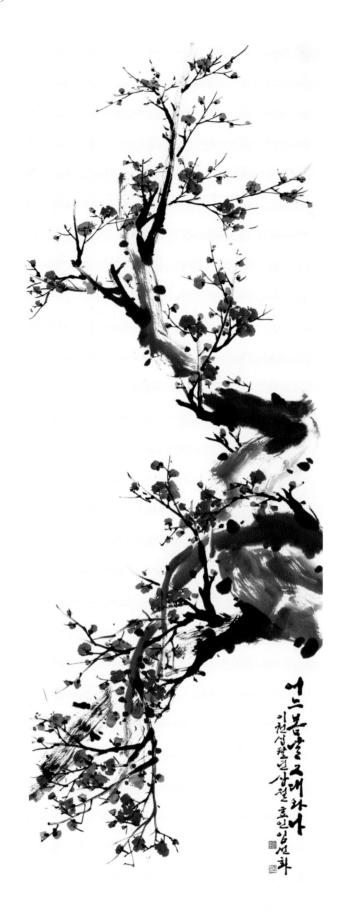

임선화 / 어느 봄날 그대와 나

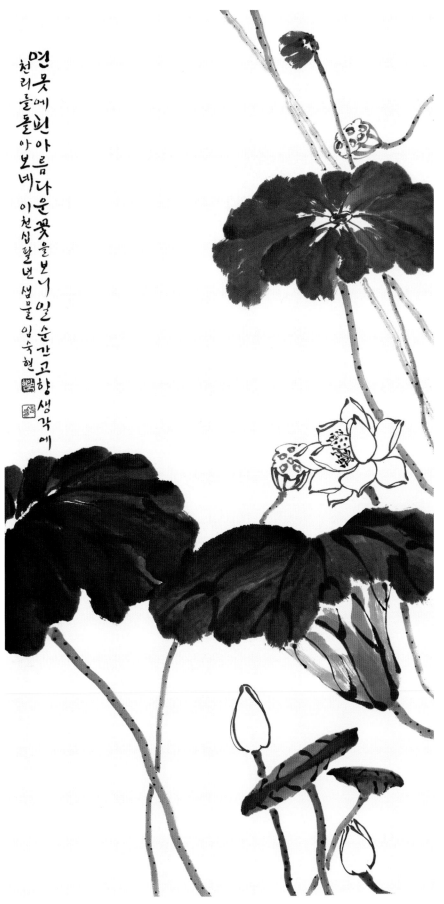

연못에 핀 아름다운 꽃을 보니 일순간 고향 생각에
천리를 돌아보네 이천십팔년 섬물 임숙현

임숙현 / 묵연

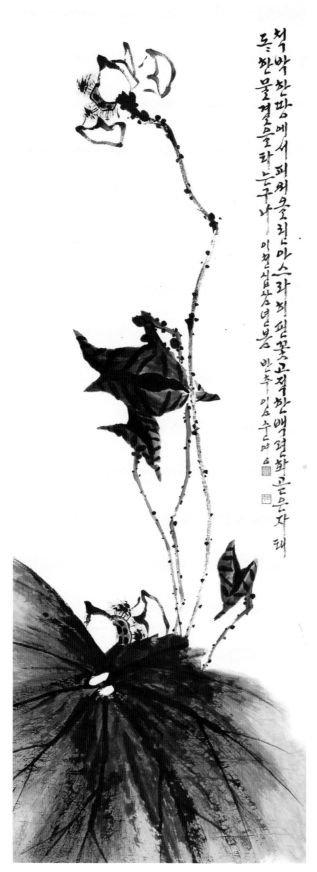

임순영 / 지구촌의 봄

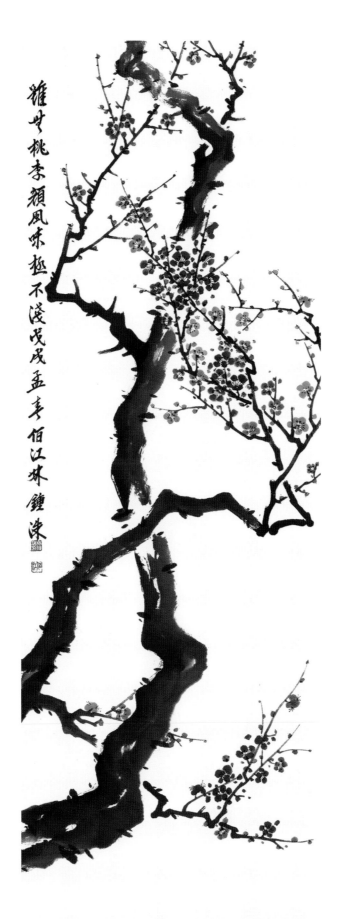

임종수 / 수무도리안 풍미극불천

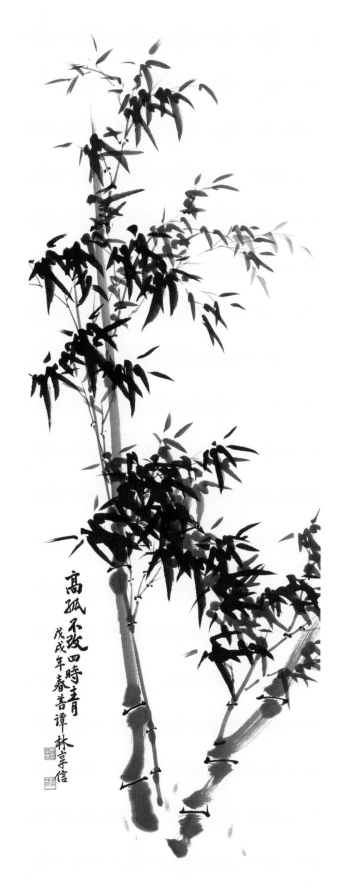

임향신 / 고고불개사시청

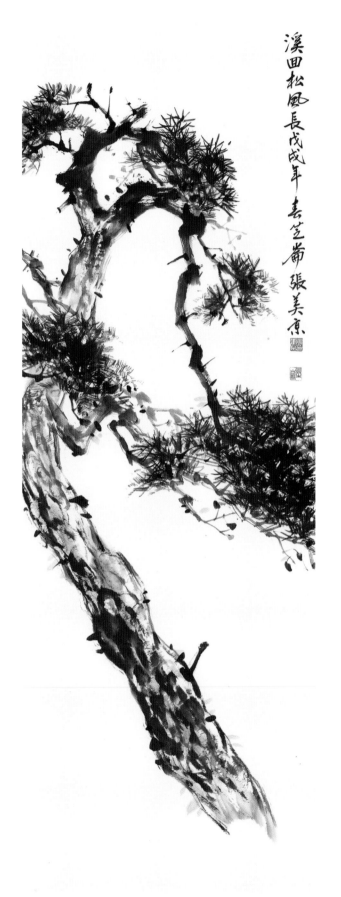

溪回松風長 戊戌年 春笠嵓 張美京

장미경 / 소나무

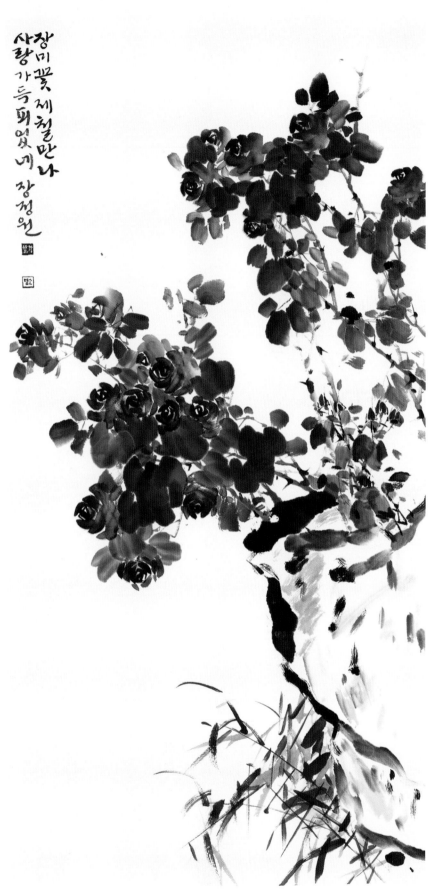

장정원 / 장미

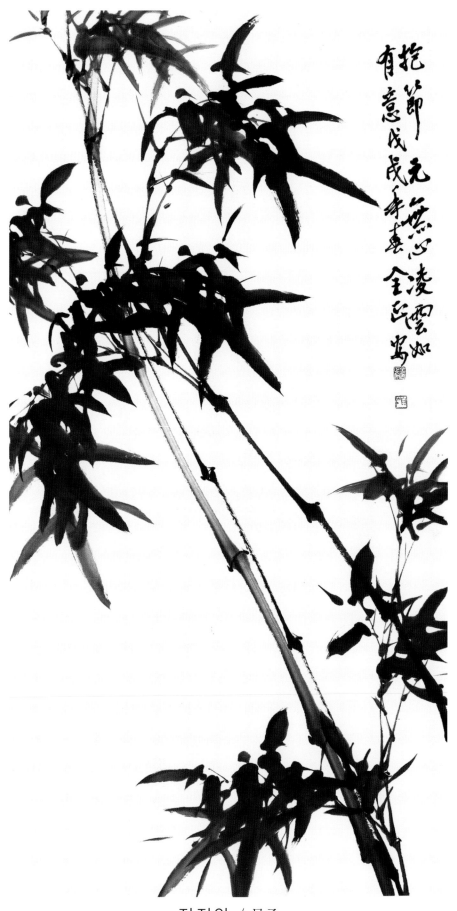

전정안 / 묵죽

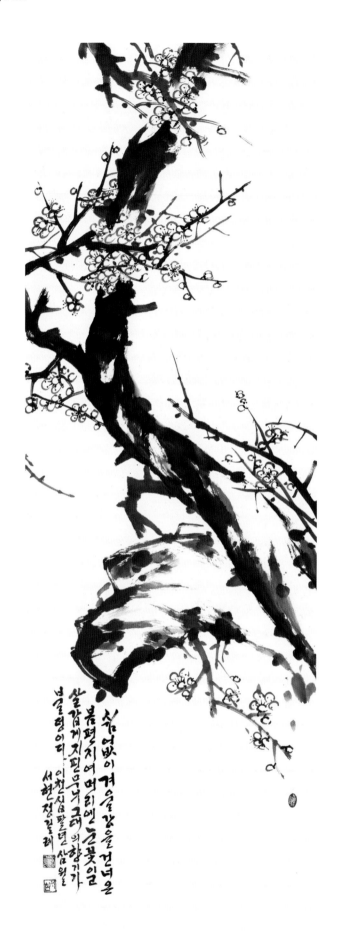

정길례 / 봄 편지 (매화)

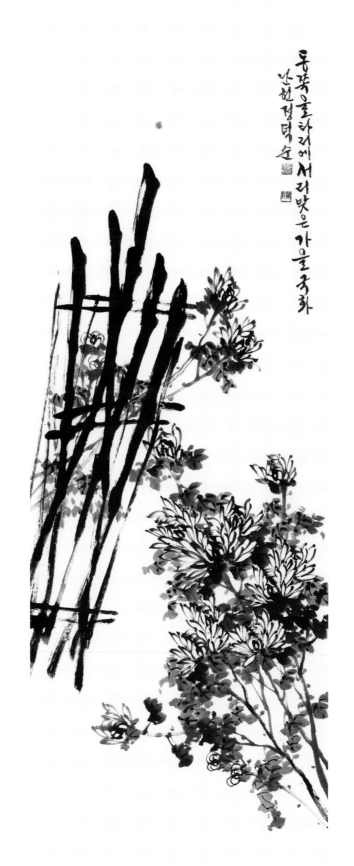

동쪽 울타리에서 따맑은 가을국화

난현 정덕순

정덕순 / 묵국

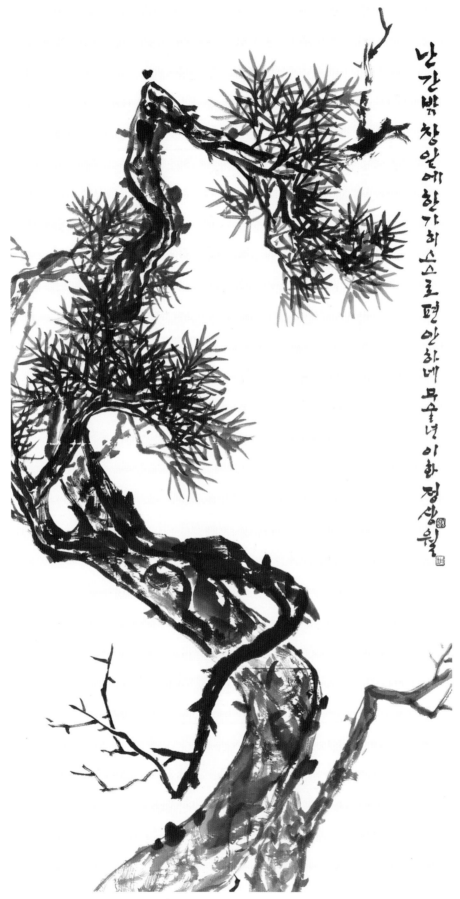

난간밖 창 앞에 한가히 소로 편안하네 무술년 이화 정상월

정상월 / 소나무

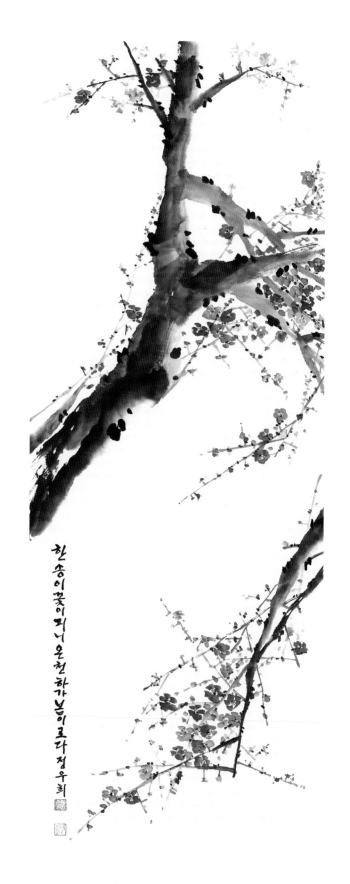

정우희 / 홍매

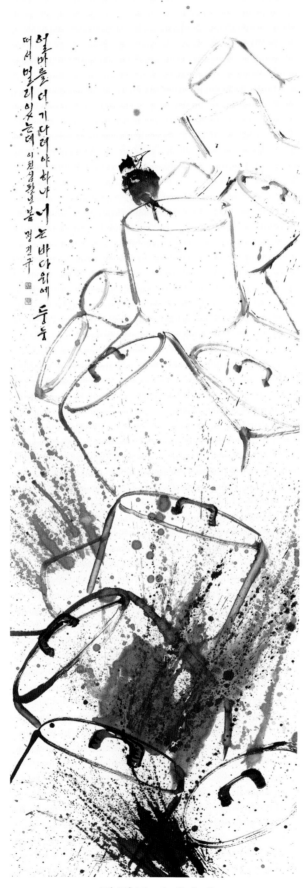

정진구 / 방파제

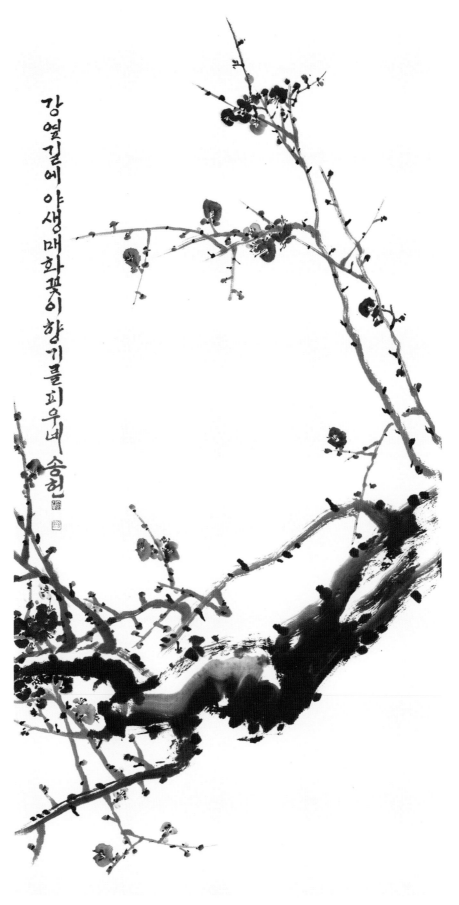

강열길에 야생매화꽃이 향기를 피우네 송헌

조 기 봉 / 홍매

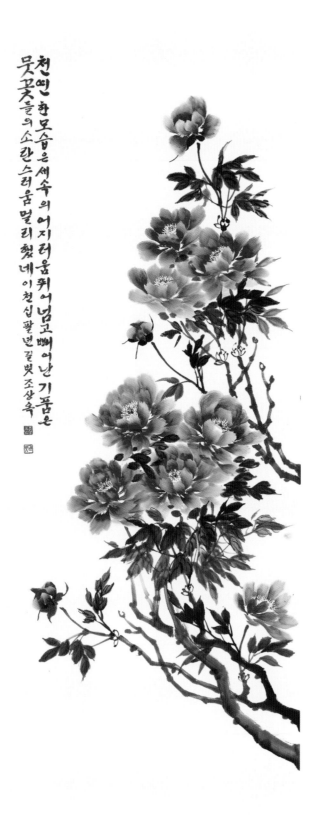

조상옥 / 모란

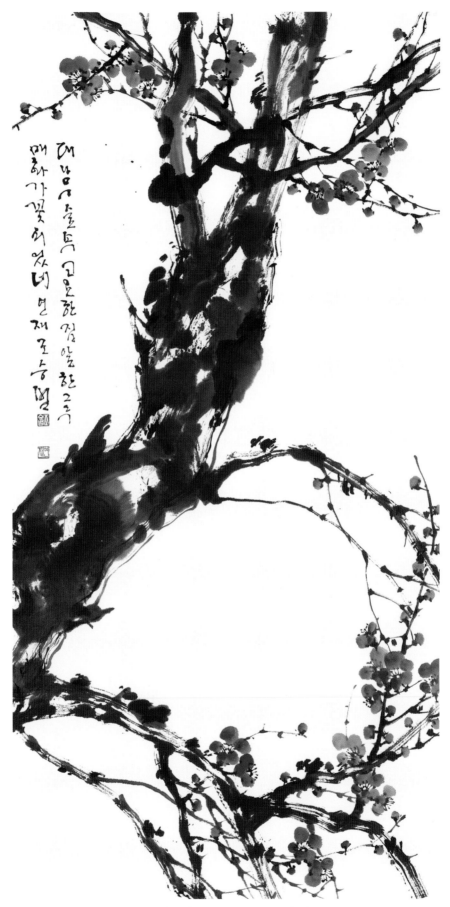

조승범 / 고목에 핀 매화

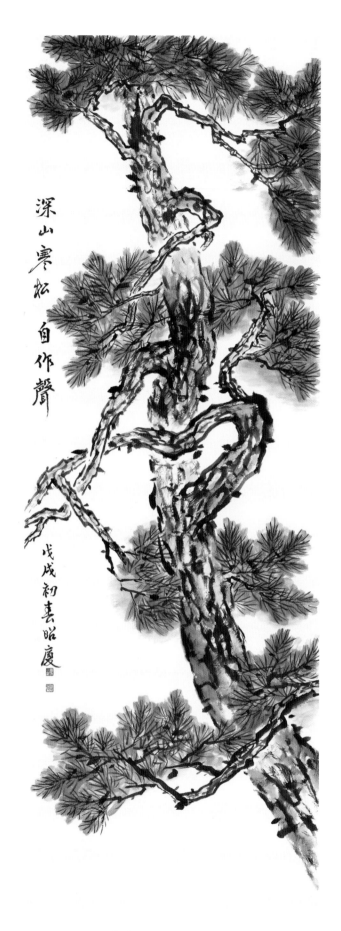

조이숙 / 심산한송자작성

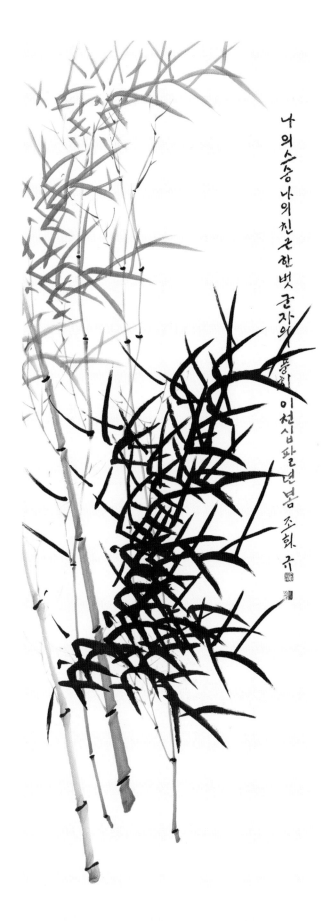

나의스승나의친근한벗군자의풍치 이천십팔년봄 조희규

조 화 규 / 묵죽

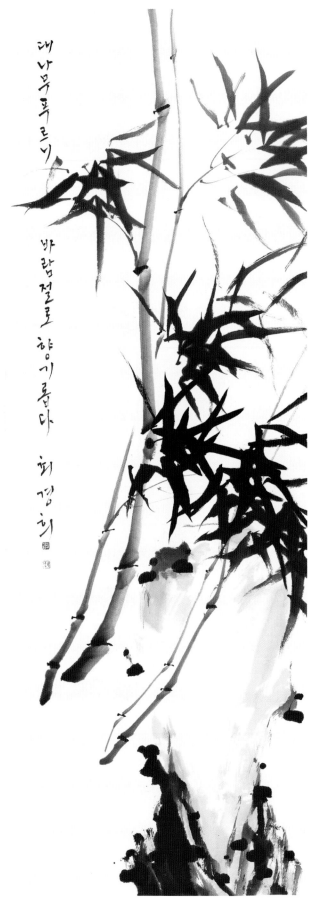

최경희 / 대 숲 속 바람

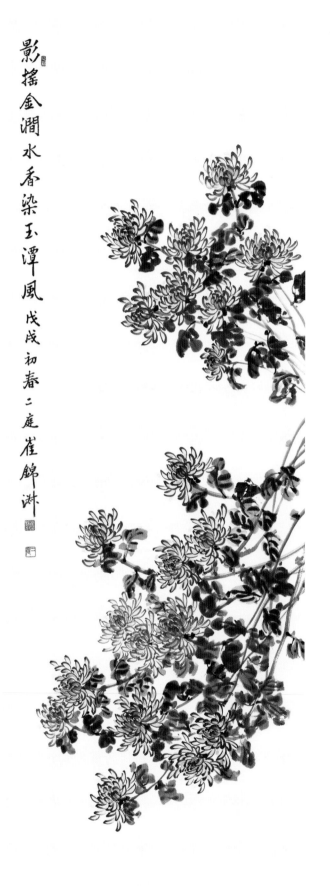

影搖金澗水香染玉潭風 戊戌初春二庭崔錦淋

최금숙 / 황국

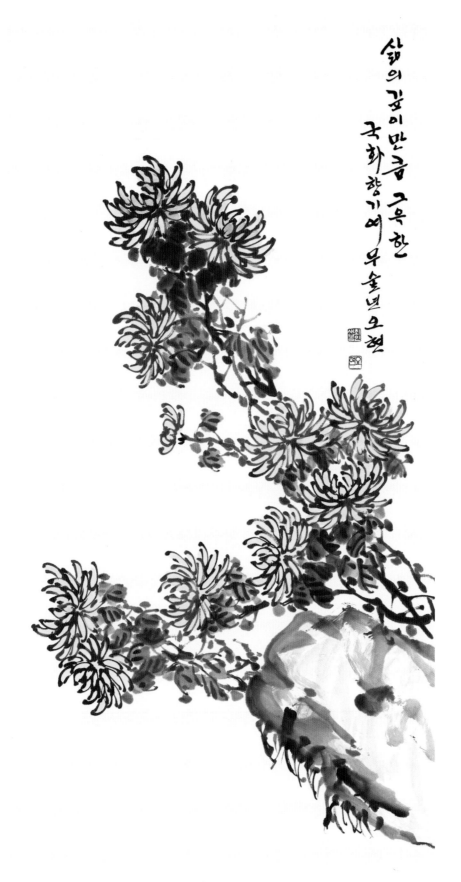

삶의 깊이 만큼 그윽한
국화 향기여 무술년 오현

최새봄 / 황국

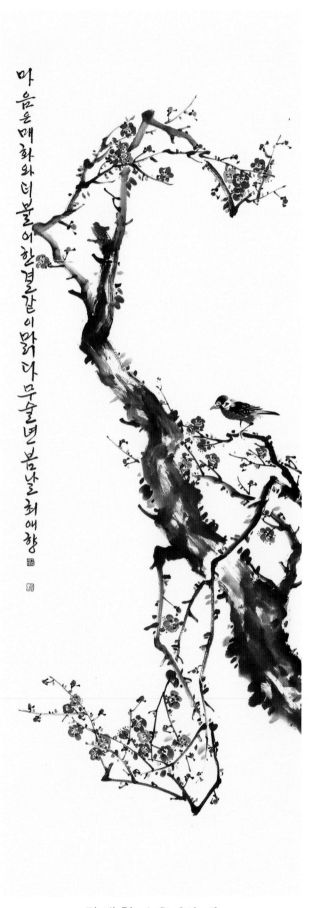

최 애 향 / 홍매와 새

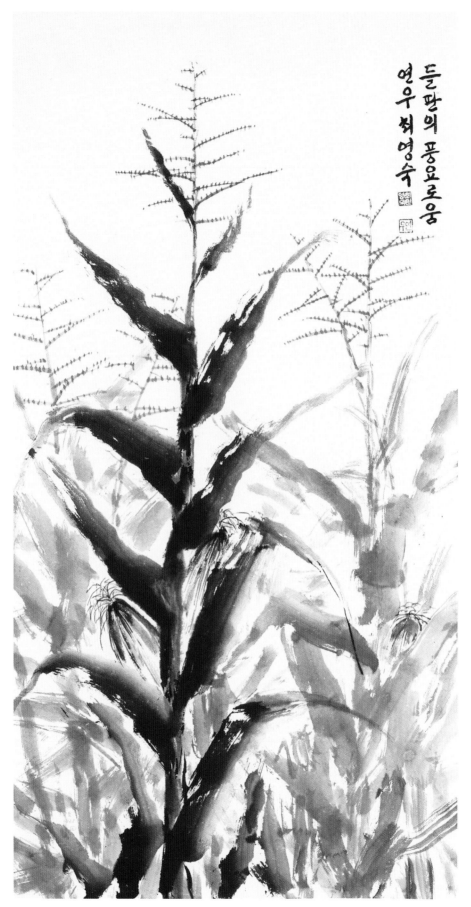

최영숙 / 옥수수

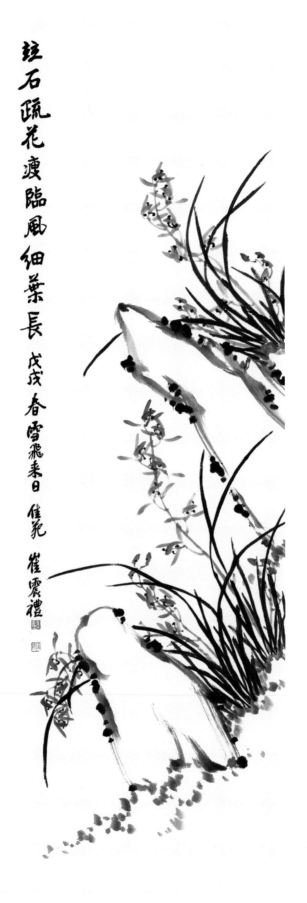

石疏花瘦臨風細葉長 戊戌春雪飛來日 佳苑 崔震禮

최 진 례 / 병석소화수 임풍세엽장

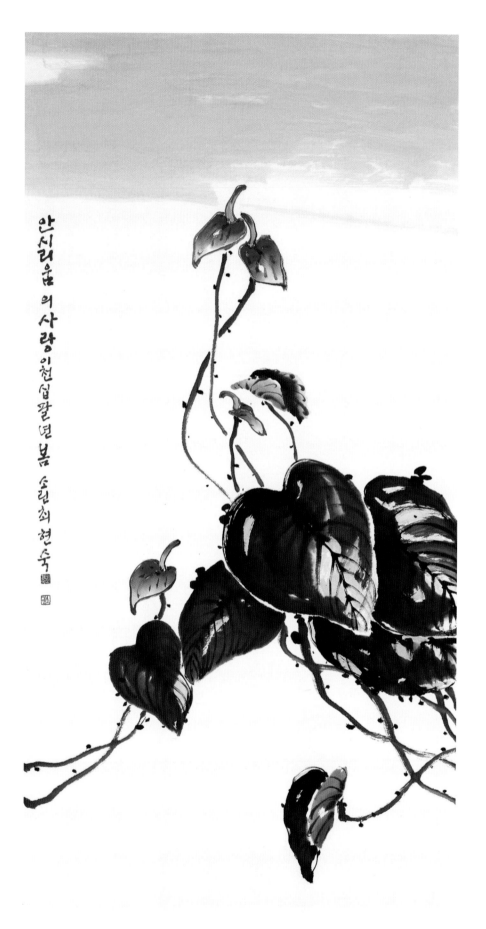

최현숙 / 안시리움의 사랑

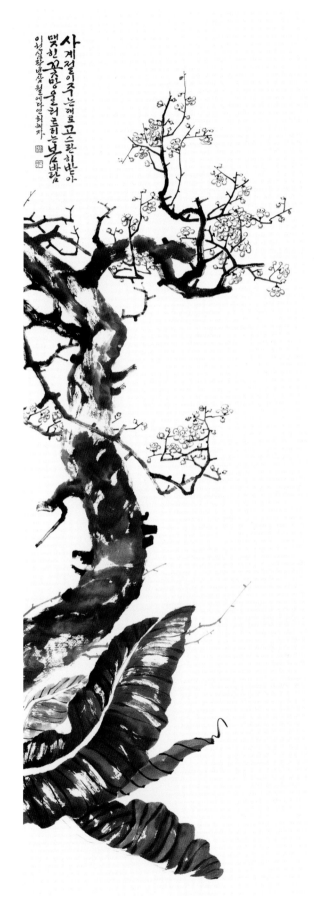

최 혜 자 / 매화와 파초

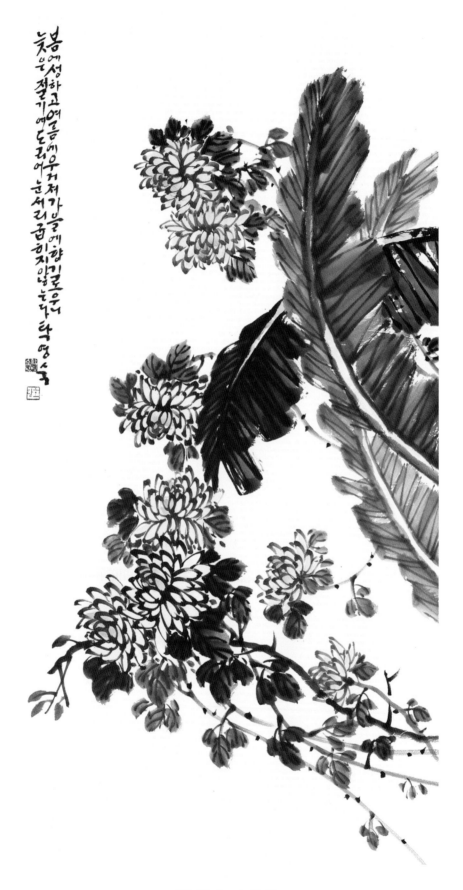

탁영숙 / 황국

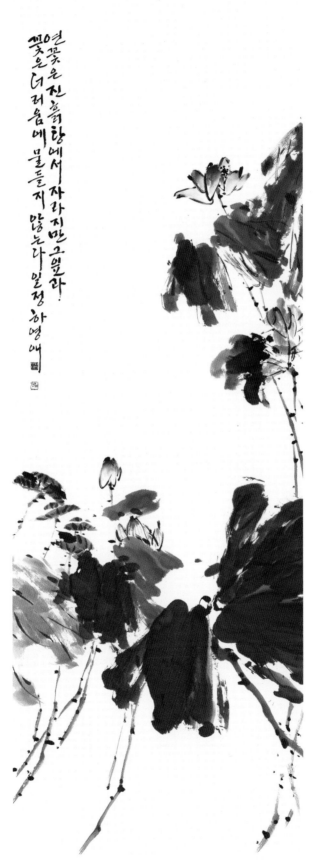

연꽃은 진흙탕에서 자라지만 그윽한 꽃은 더러움에 물들지 않는다 일정 하영애

하영애 / 연

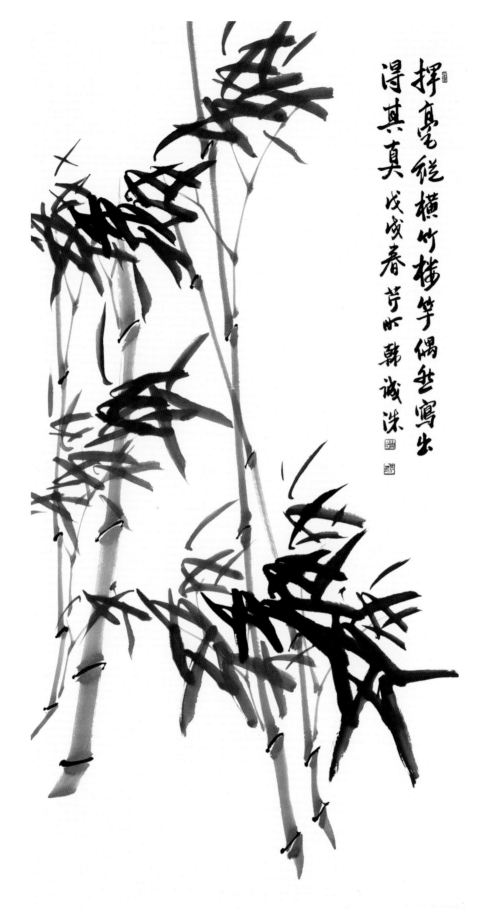

한성수 / 휘호종횡죽루간 (묵죽)

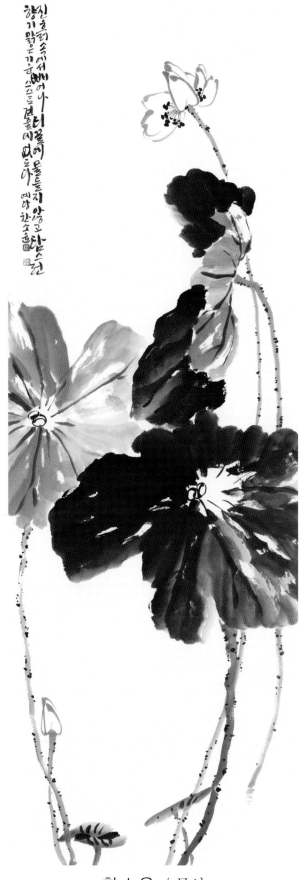

한소윤 / 묵연

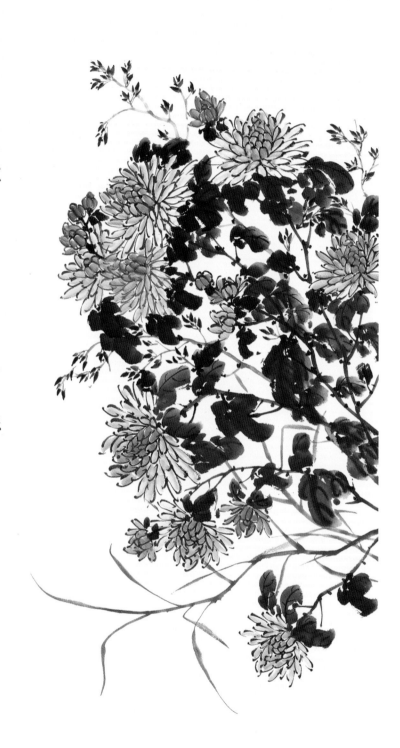

佳色含霜向日開餘香再三覆莓苔獨憐節操
岨凡輕曾向陶君徑裏来

湖坐許畢蘭

허필란 / 국화

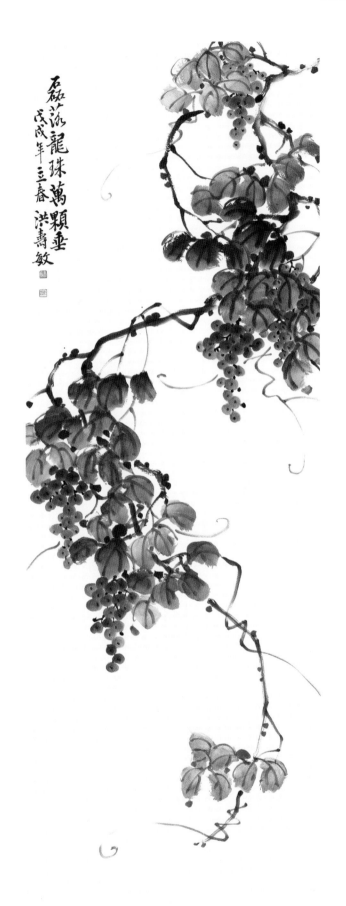

磊落龍珠萬顆垂
戊戌年三春 洪壽敏

홍수민 / 포도

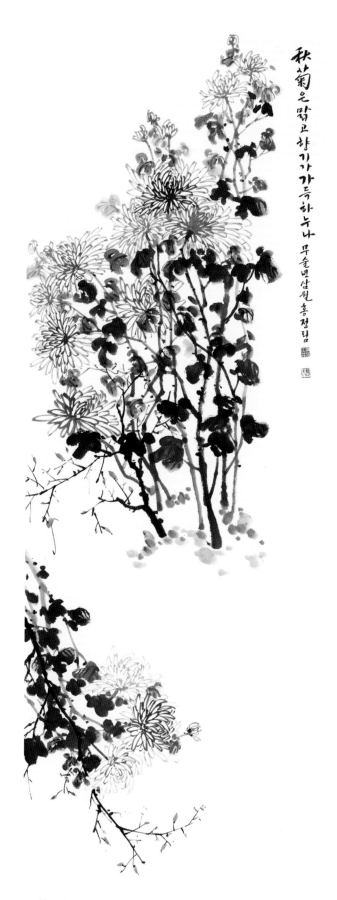

홍정림 / 추국은 맑고 향기가 가득하누나

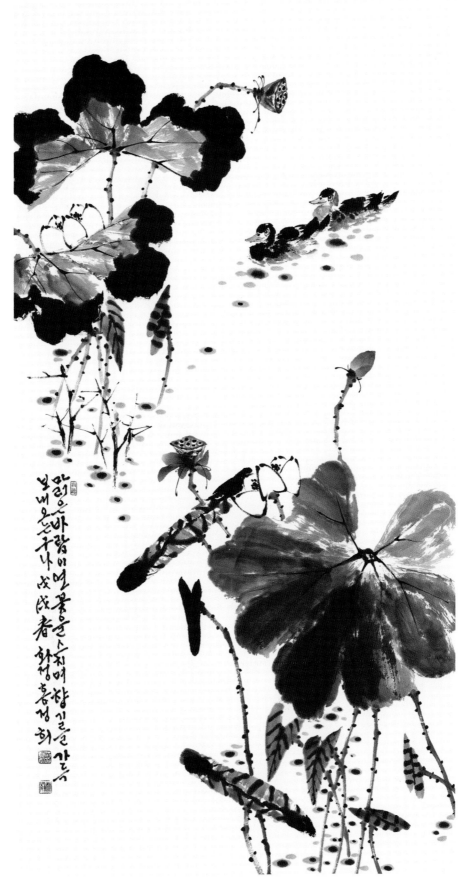

홍정희 / 묵연

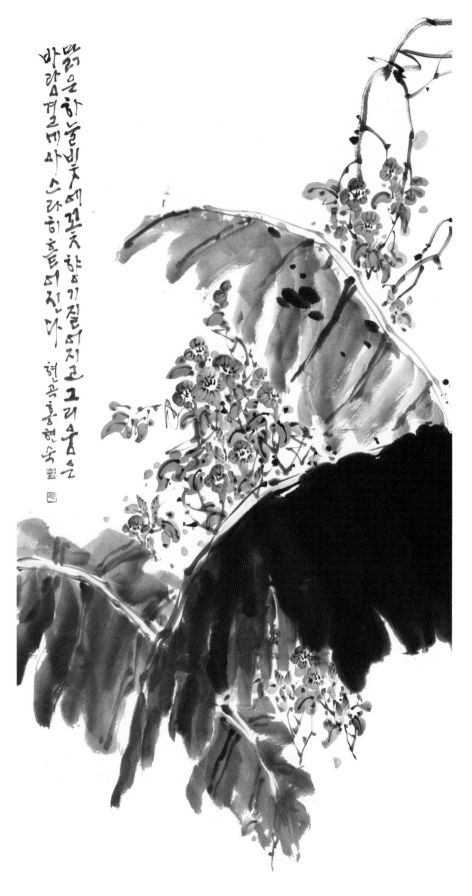

홍현숙 / 꽃이 피면

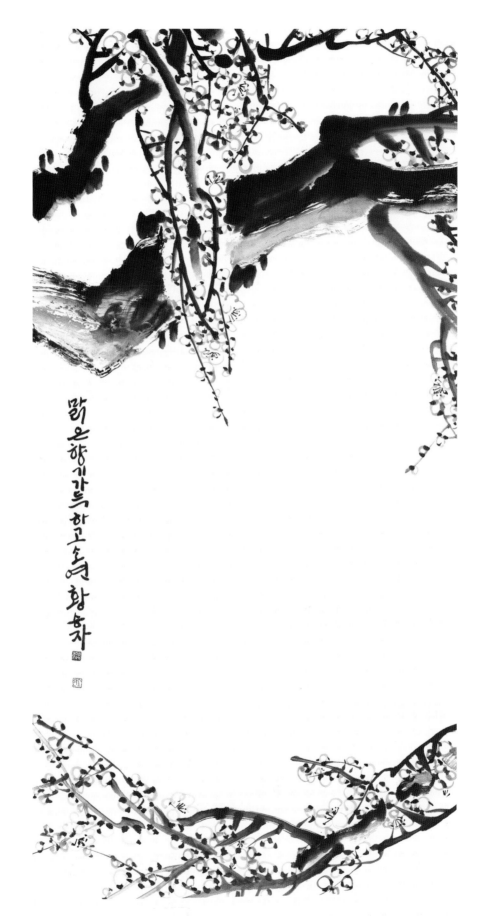

황승자 / 맑은 향기

제37회
대한민국미술대전
The 37th Grand Art Exhibition of Korea

문인화 부문

입 선

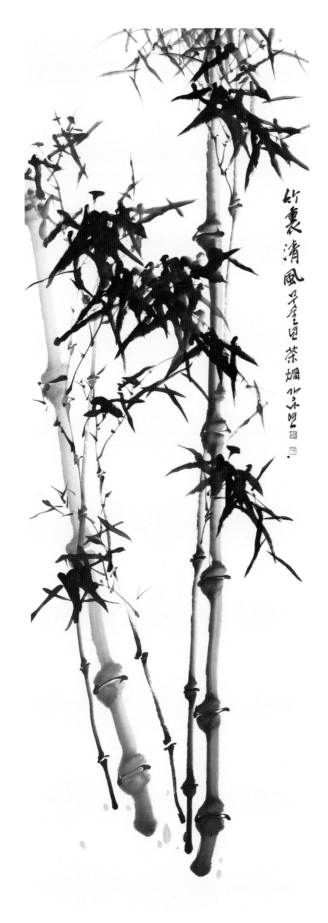

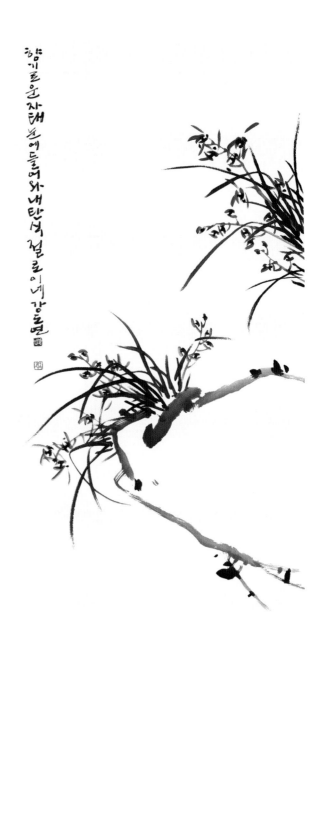

강나연 / 대 속 맑은 바람 강도연 / 석난

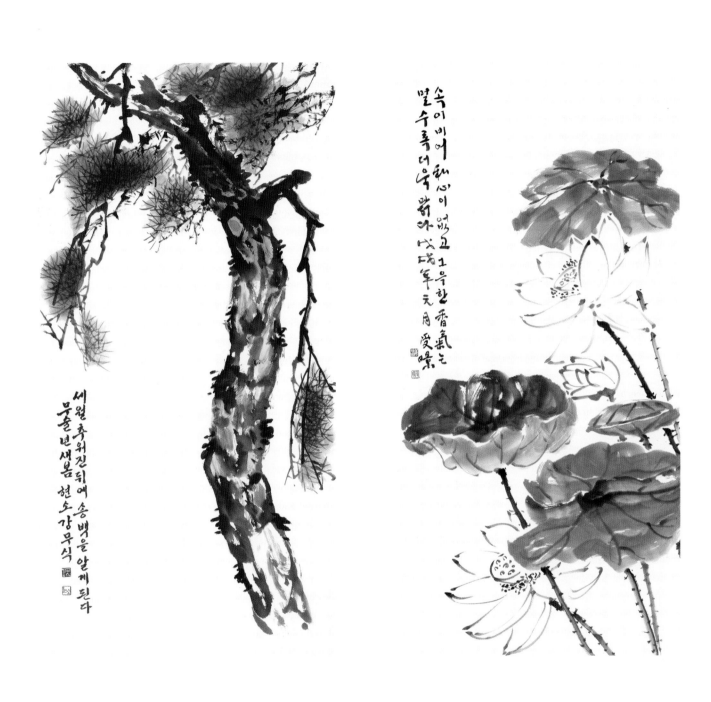

속이 비어 私心이 없고 그윽한 香氣는

멀수록 더욱 맑아 戊辰元月 受瞩

세월흐워진뒤에 송백을 알게된다

무울년새봄 현소 강무식

강무식 / 세한연후
　　　　　　　　　　　　강민주 / 백련

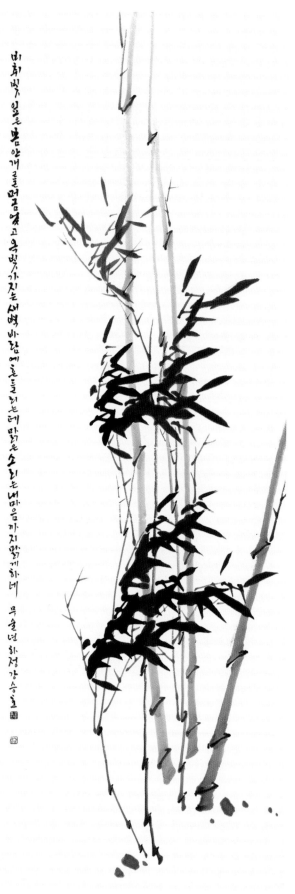

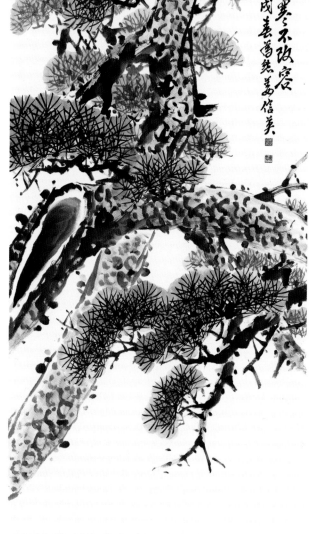

강승호 / 대나무

강신영 / 송한불개용 (소나무)

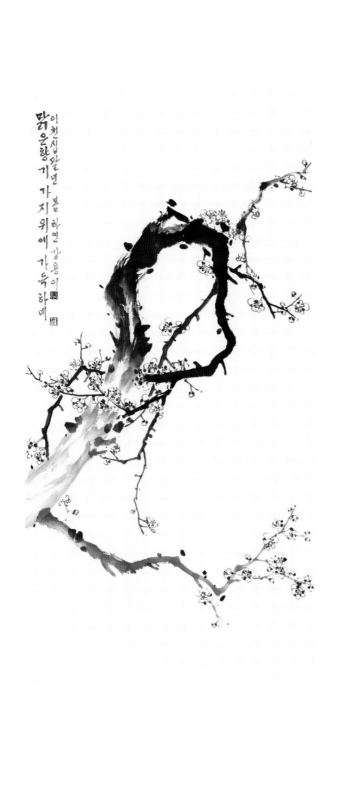

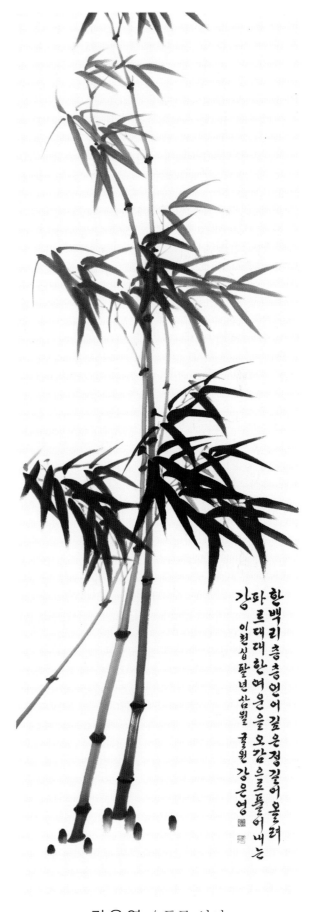

강용이 / 묵매

강은영 / 푸른 언어

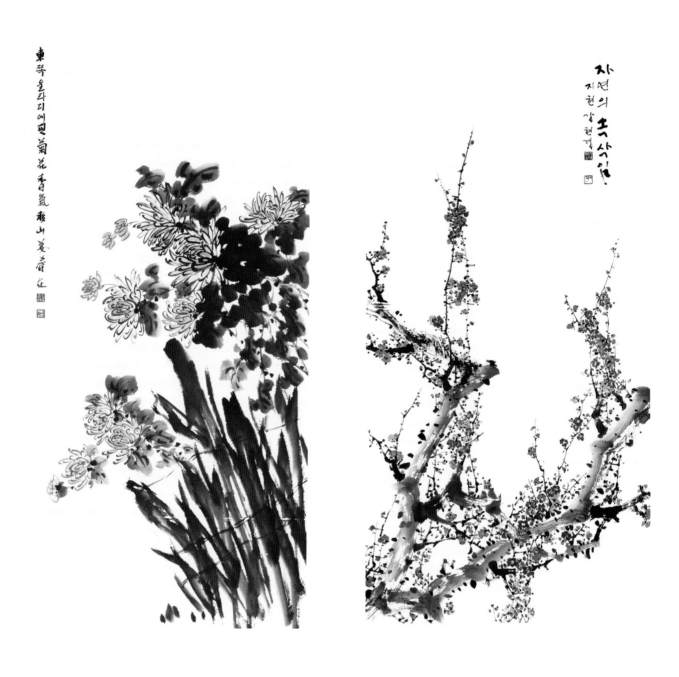

강춘재 / 울타리 국화　　　　　　　　강현경 / 봄 소식

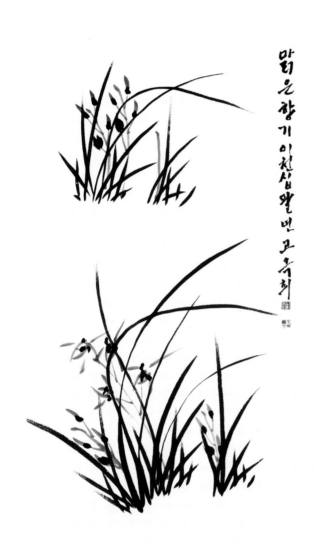

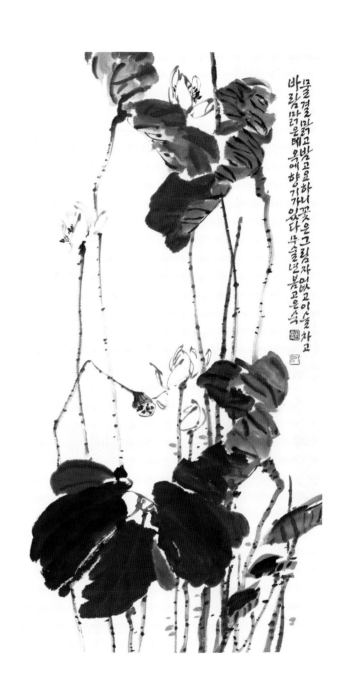

고옥희 / 묵난

고은숙 / 연

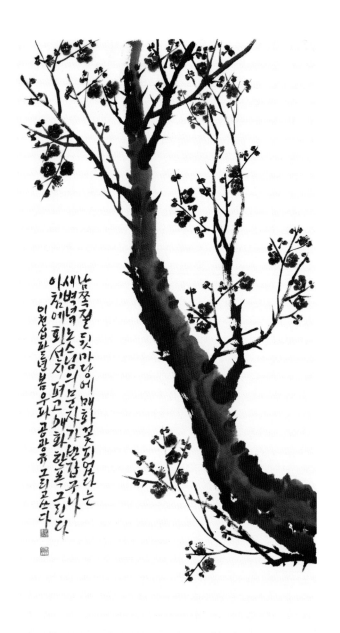

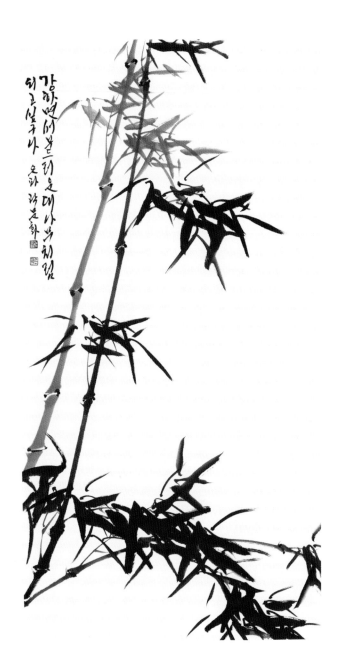

공광규 / 홍매

곽문화 / 묵죽

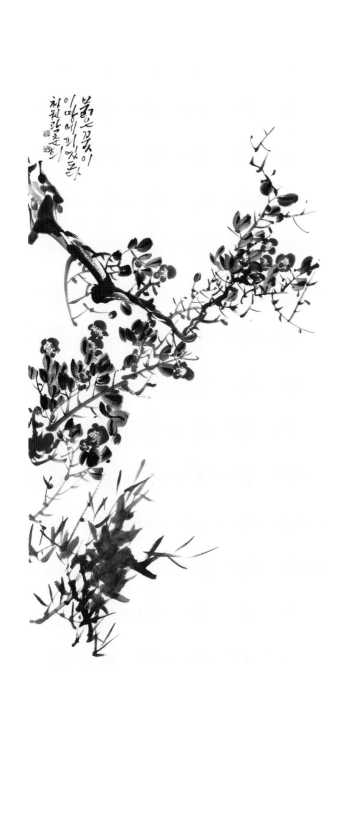

곽춘희 / 동백향

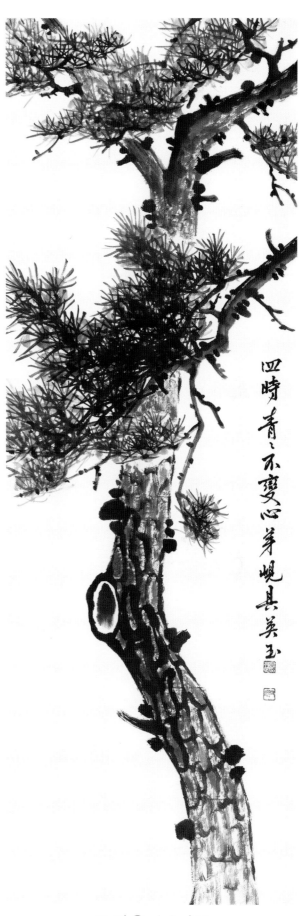

구영옥 / 소나무

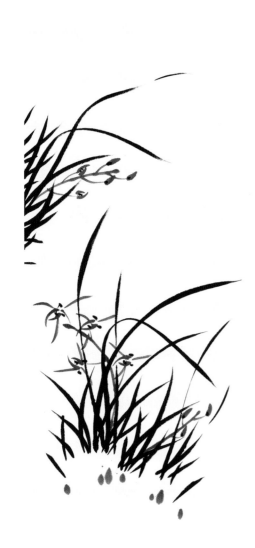

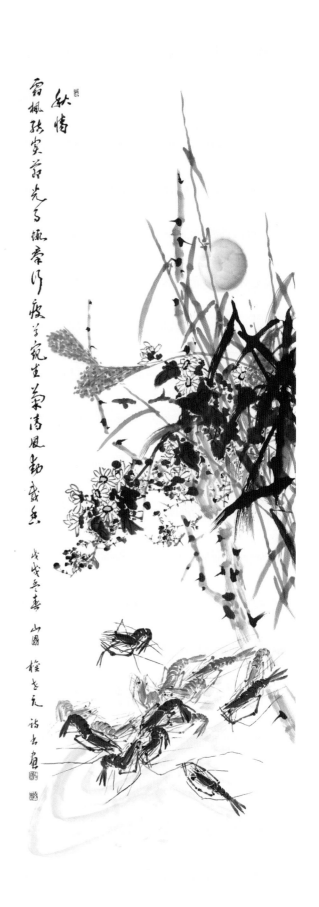

구제운 / 맑은 향기

권세원 / 추정

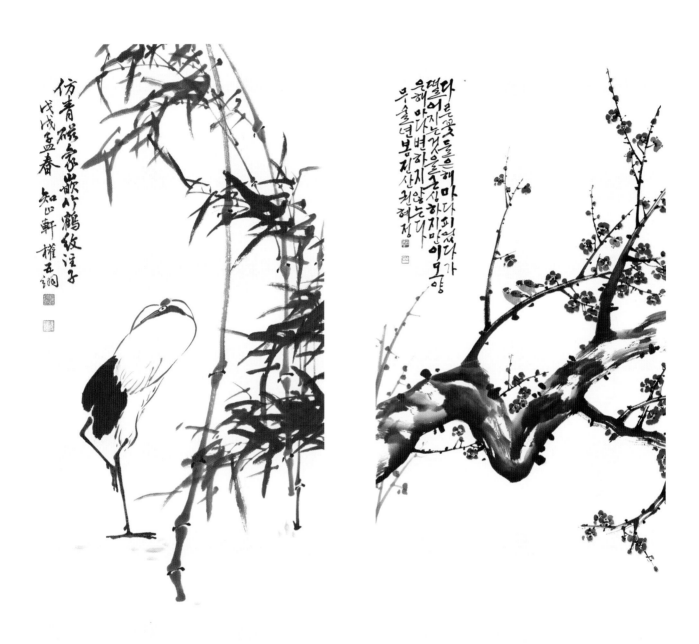

권오익 / 대나무와 학　　　　　　권혜정 / 봄소식

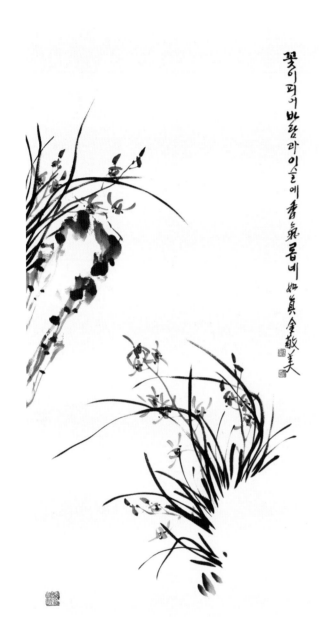

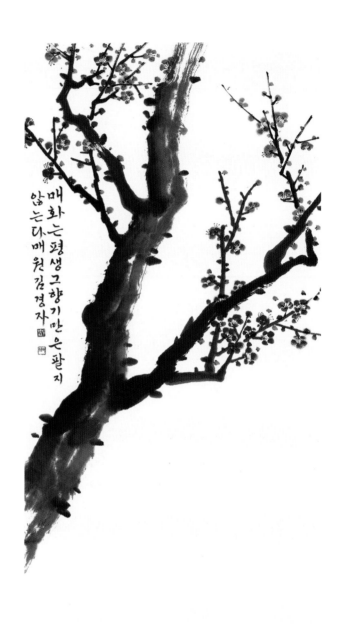

김경미 / 석란 김경자 / 홍매

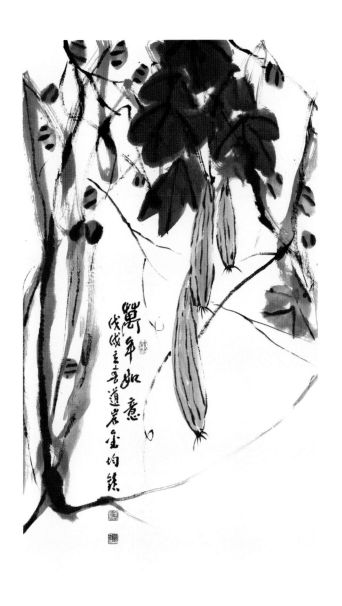

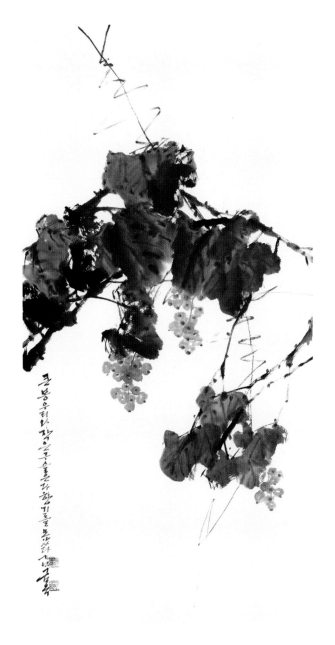

김균진 / 수세미

김금옥 / 포도

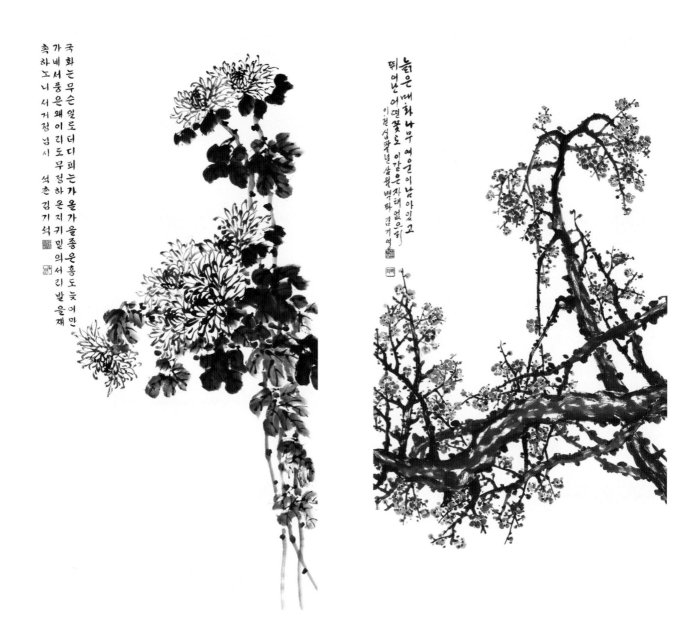

국화는 무슨일로 더디 피는가
가을도 늦어만 가네
서풍은 왜 이리도 무정하온지
밑의 서리발을 재촉하노니
서정남 시
석촌 김기석

늙은 매화나무 여윈이 남아있고
뛰어난 어린꽃도 이같은 자태없으리
이천십칠년 삼월 백타 김기역

김기석 / 국화 김기영 / 홍매

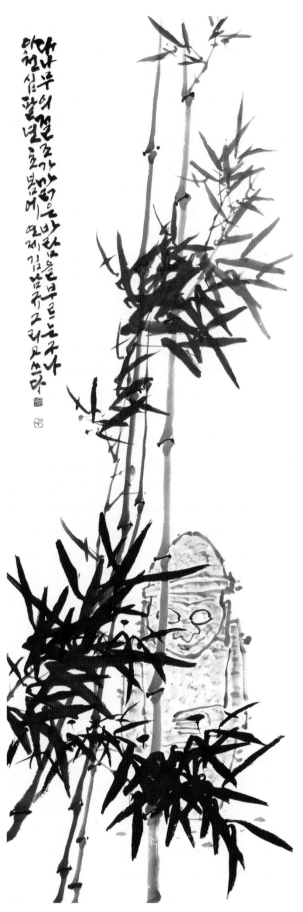

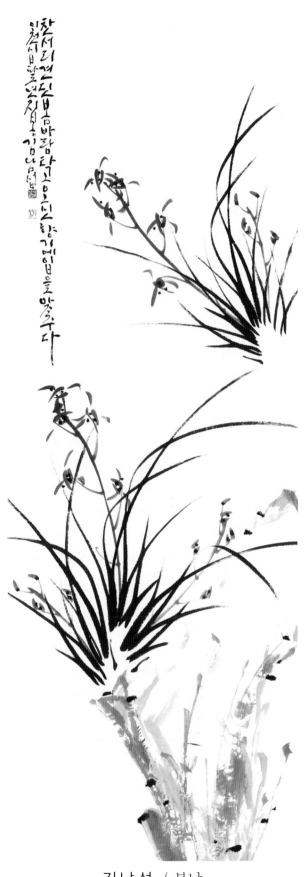

김남규 / 묵죽

김남섭 / 봄날

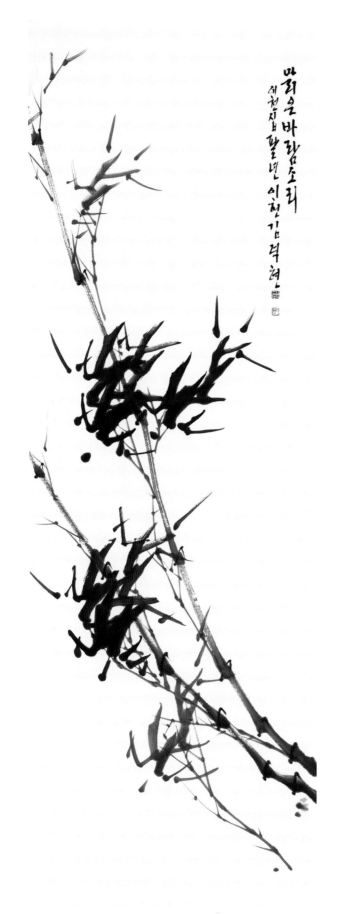

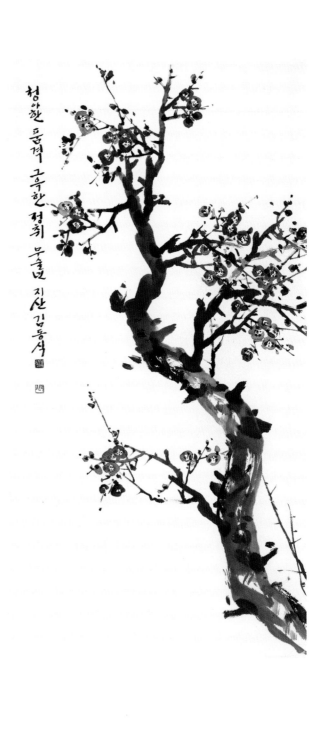

김덕현 / 맑은 바람 소리　　　　　김동식 / 무술년 매화의 꿈

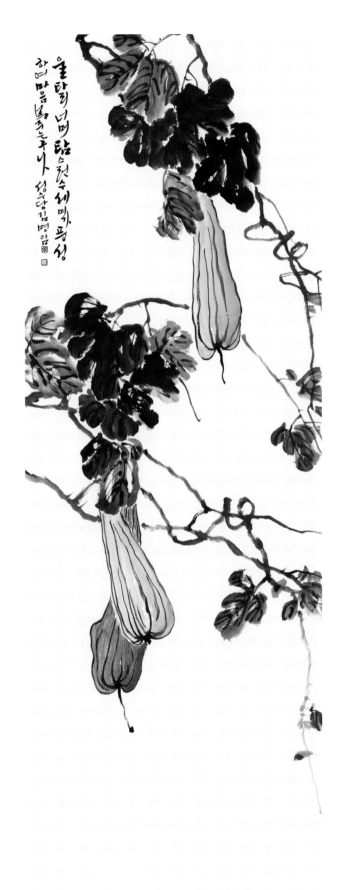

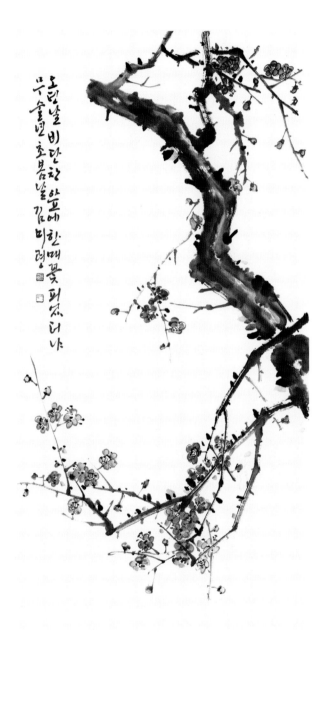

김명임 / 수세미

김미령 / 매화

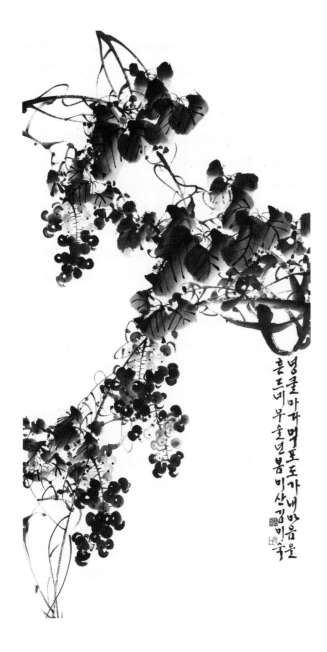

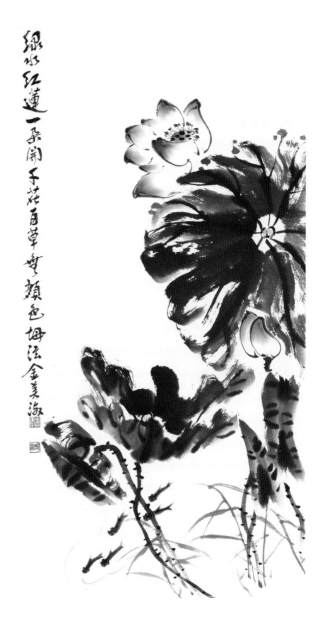

김미숙 / 묵포도 김미숙 / 연

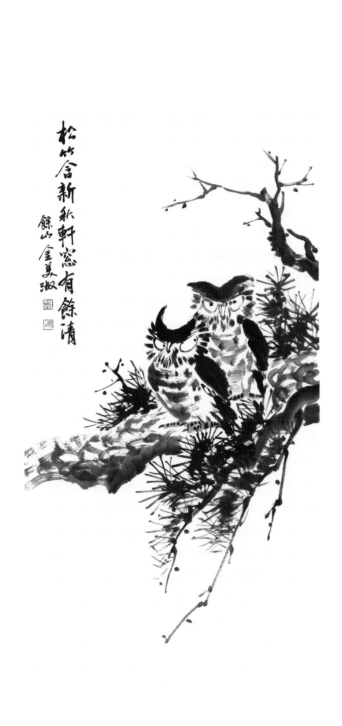

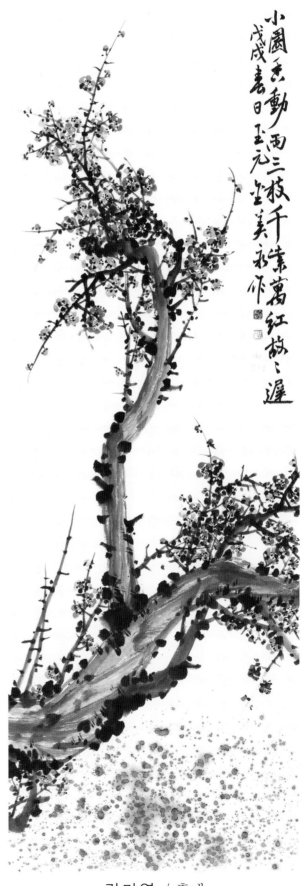

김미숙 / 송죽함신추 헌창유여청

김미영 / 홍매

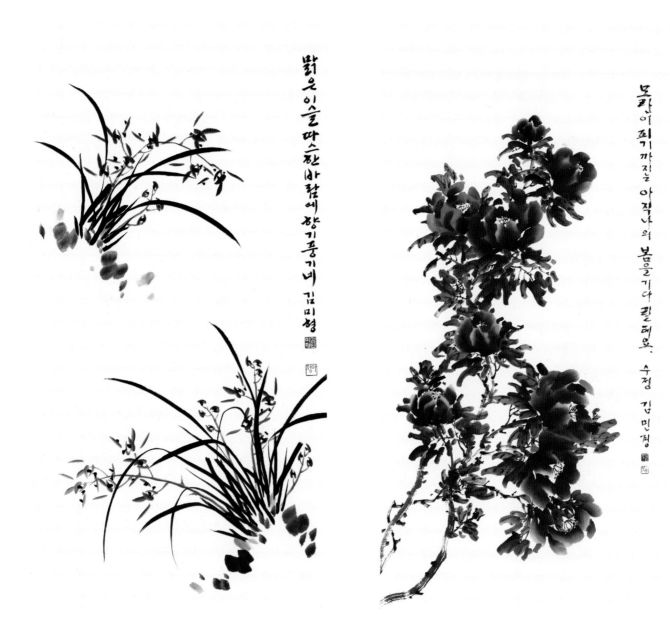

김미형 / 맑은 이슬 김민경 / 묵모란

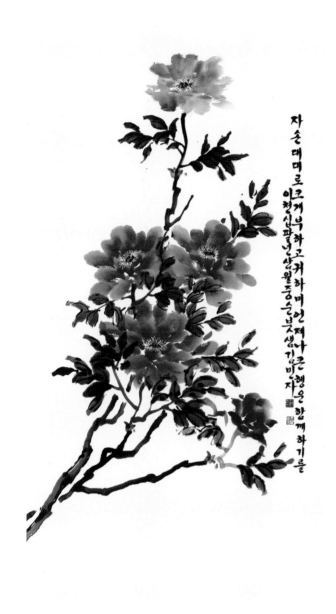

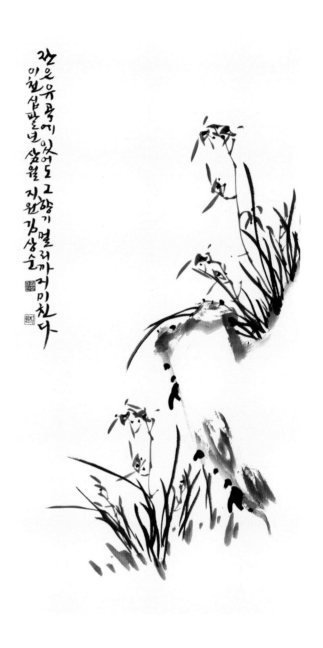

김민자 / 진홍빛 고운 자태

김상순 / 묵란

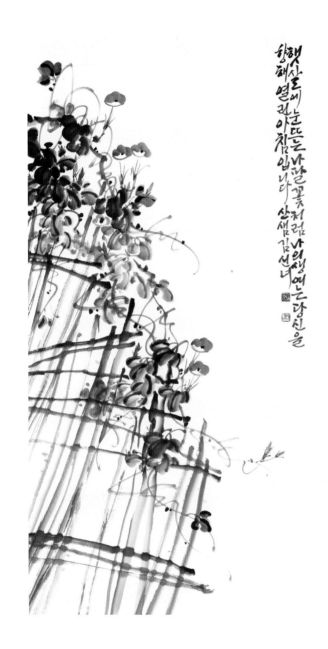

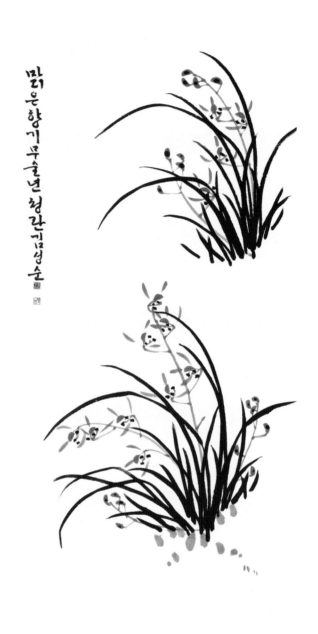

김선녀 / 나팔꽃

김성순 / 맑은 향기

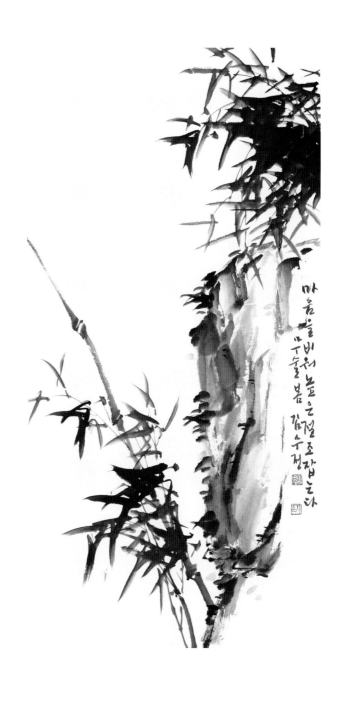

진흙 속에서 빼어나 티끌에 물들지 않고 탐스런 향기 맑은 기운 스스로 곧 줄게 없도다 이천섭 팔년 늦봄 경헌 김수연

마음을 비워 놓은 절조 잡노라 나술 봄은 절조 잡노라 김수정

김수연 / 연 김수정 / 묵죽

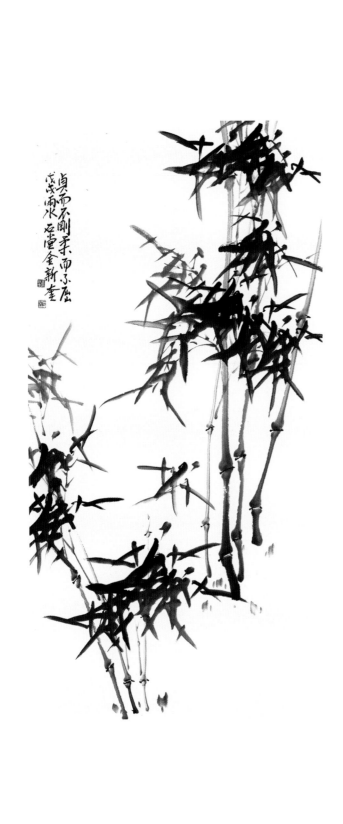

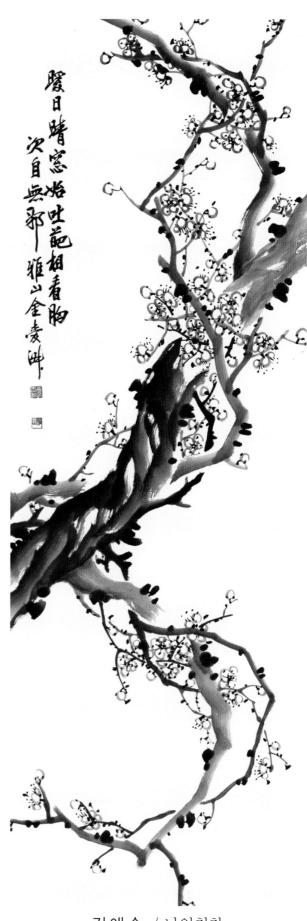

김신규 / 묵죽

김애숙 / 난일청창

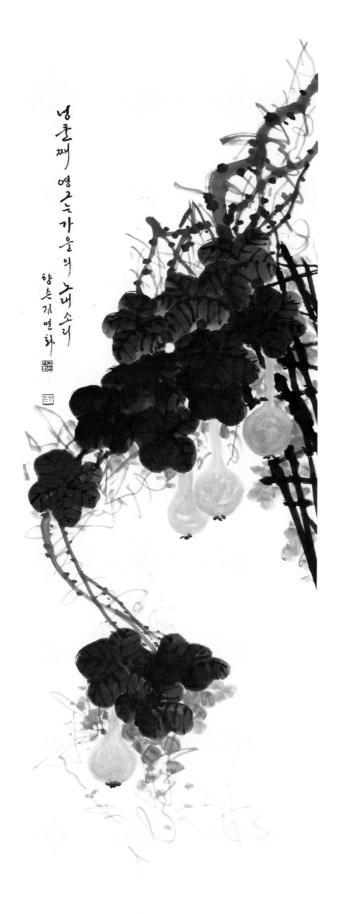

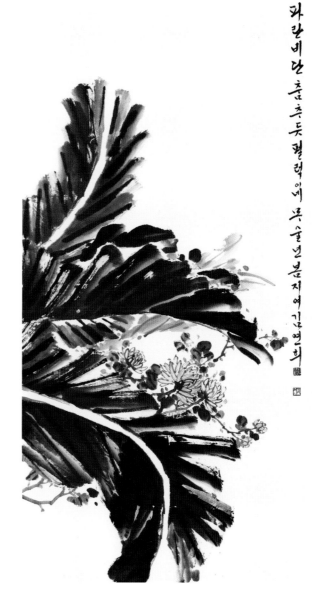

김연화 / 조롱박

김연희 / 파초

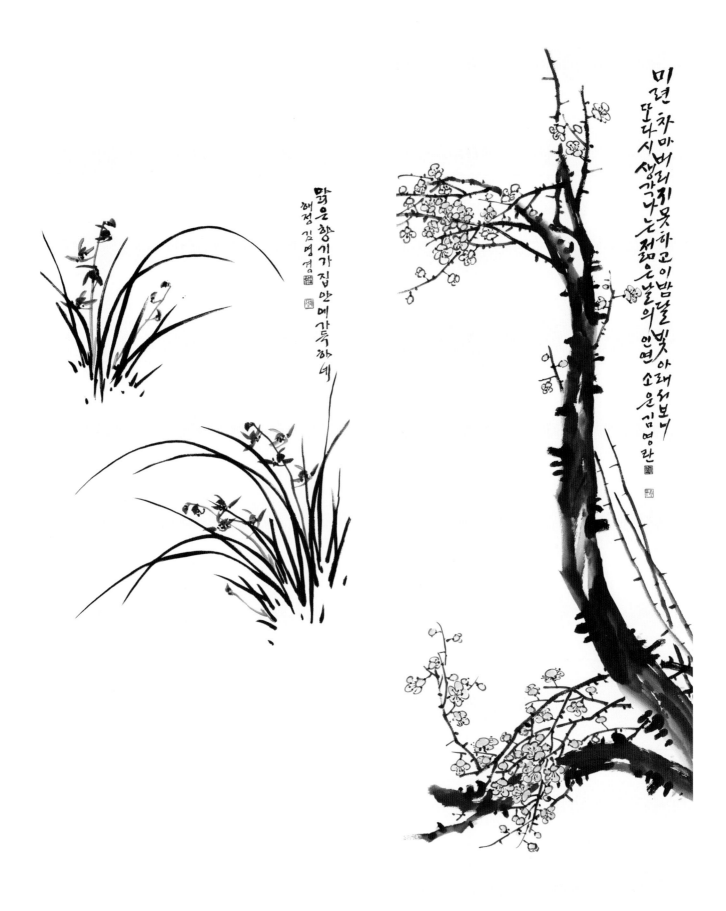

김영경 / 난　　　　　　　　　　　김영란 / 청매화

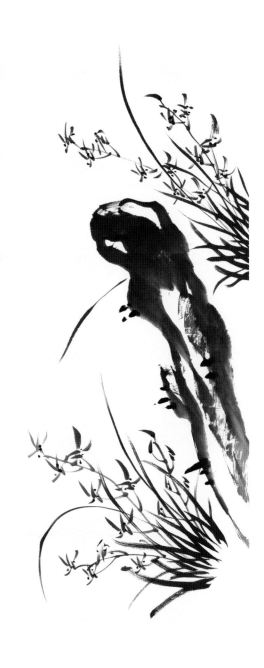

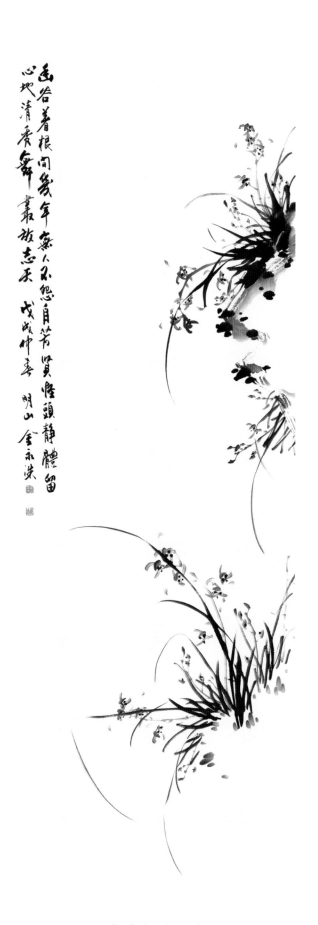

김영미 / 석란

김영수 / 묵란

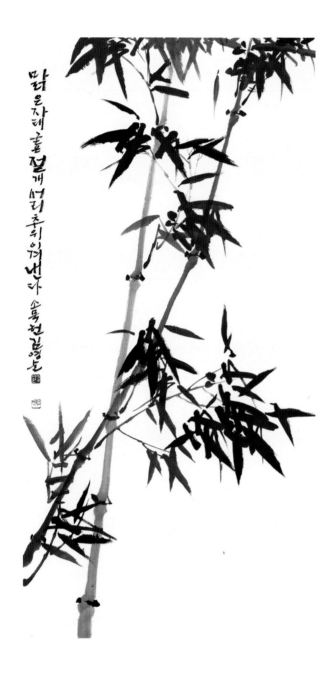

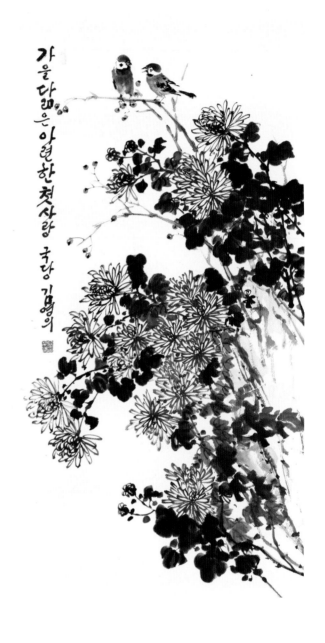

김영순 / 맑은 자태

김영의 / 묵국

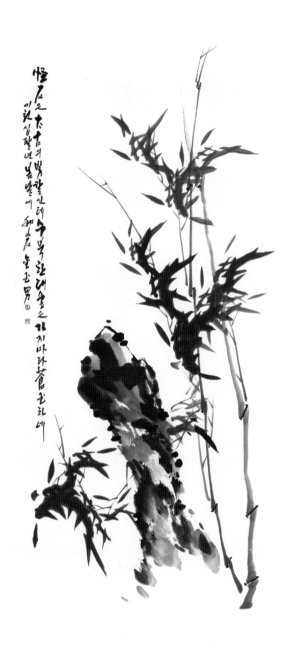

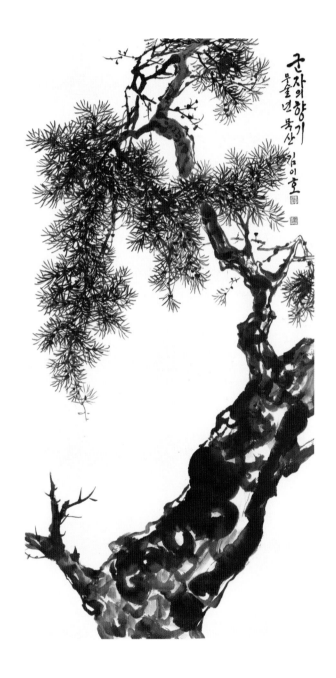

김옥남 / 대 숲의 향기

김이호 / 소나무 (군자의 향기)

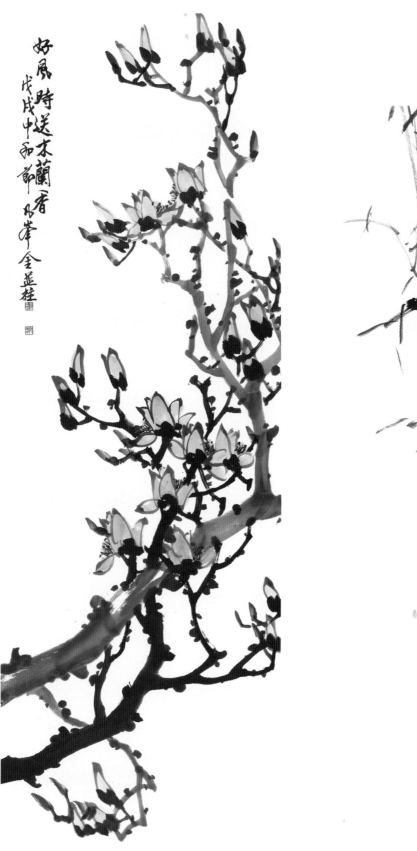

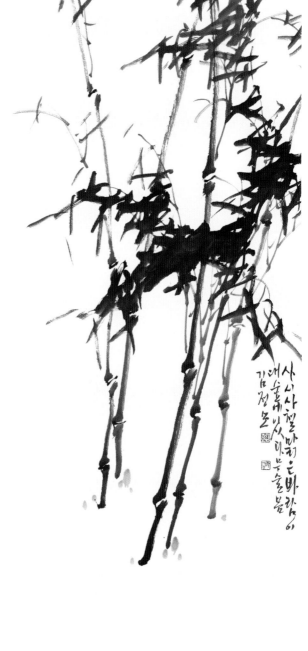

김익주 / 호풍시송목란향 (목련)

김정모 / 묵죽

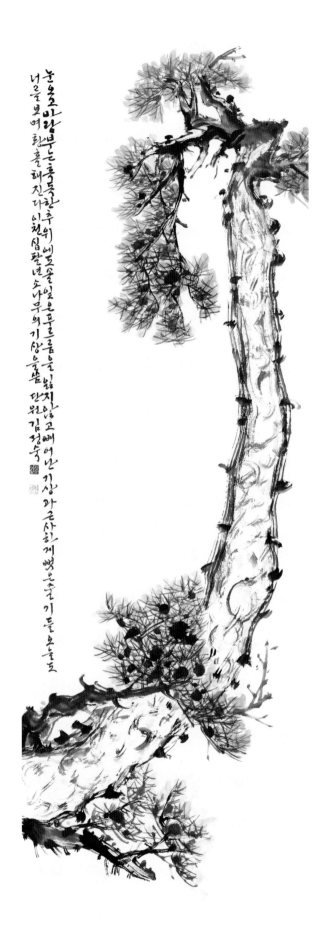

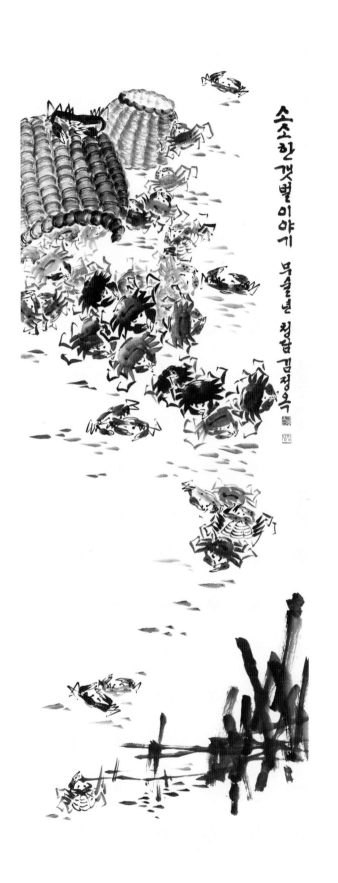

김정숙 / 소나무의 기상

김정옥 / 소소한 갯벌 이야기

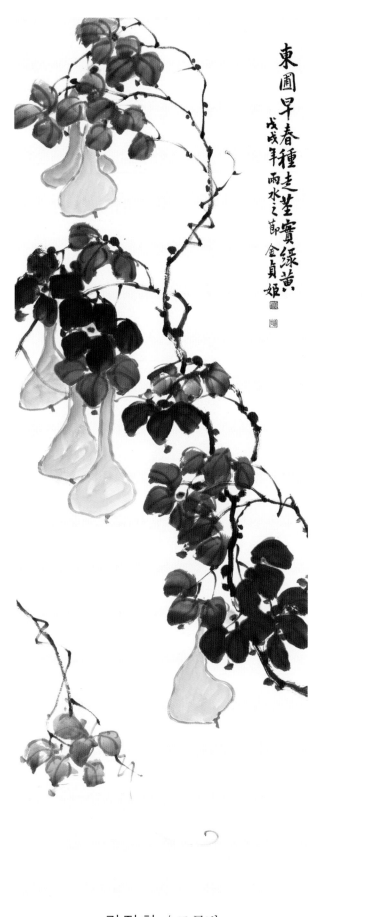

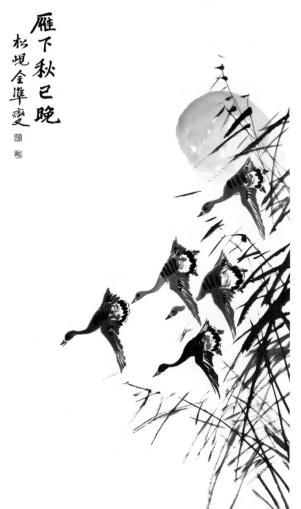

김정희 / 조롱박　　　　　　　김준섭 / 안하추이만

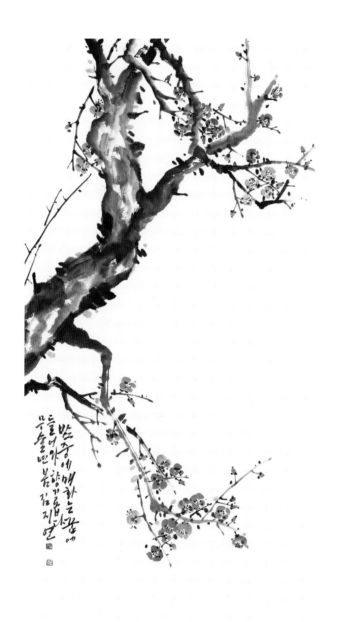

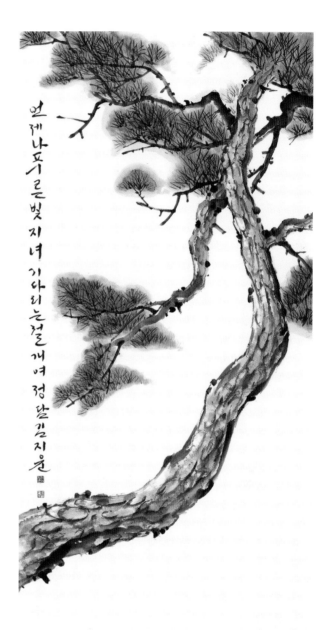

김지연 / 매화

김지윤 / 소나무

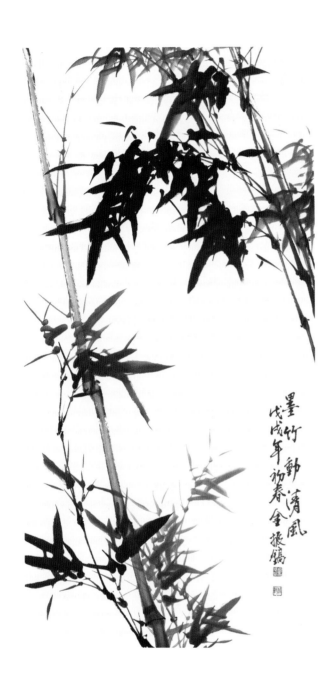

墨竹動清風
戊戌年初春金振鎬

늘 향은 매화나무 여울이 남아 있었고 떠어나 어떤
꽃도 이같은 자태 여느리 무슬런 봄 오 산

김진호 / 대나무　　　　　김춘자 / 매화 향기

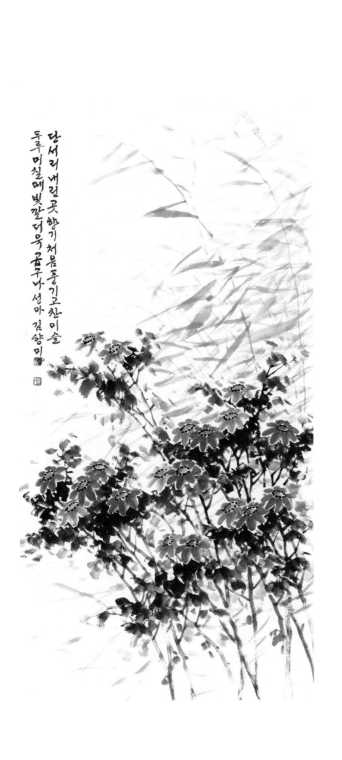

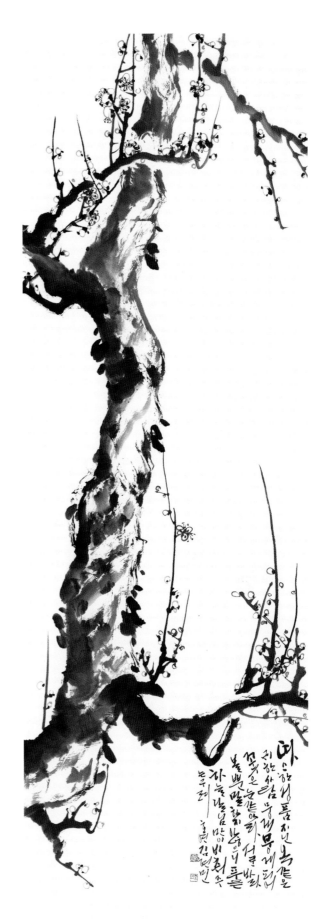

김향미 / 들국화 김현민 / 묵매도

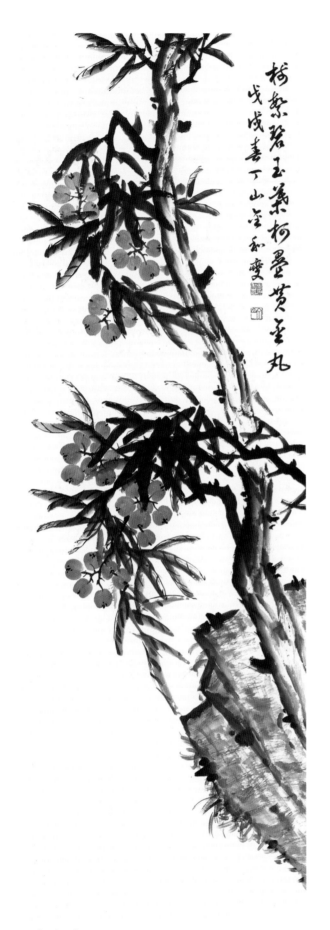

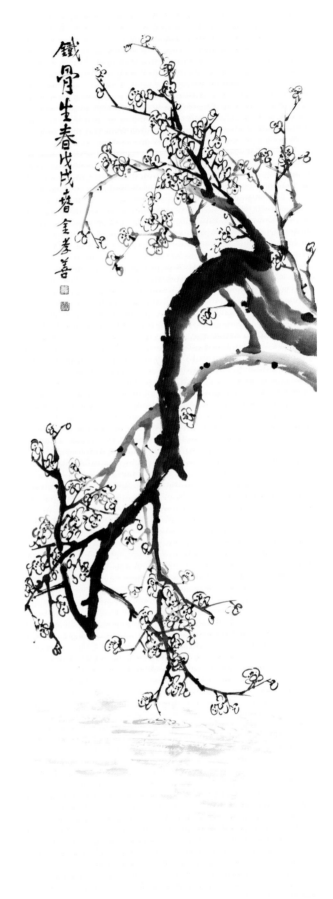

김화섭 / 수번벽옥엽 가첩황금환 (비파)

김효선 / 철골생춘

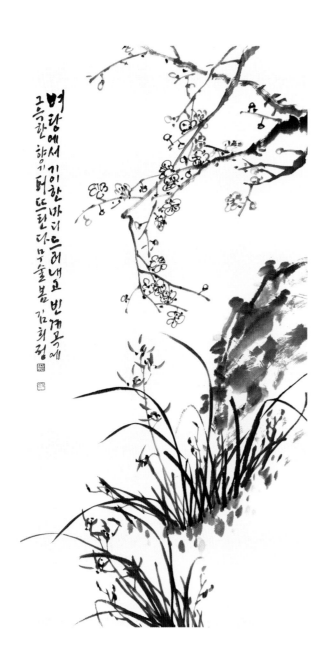

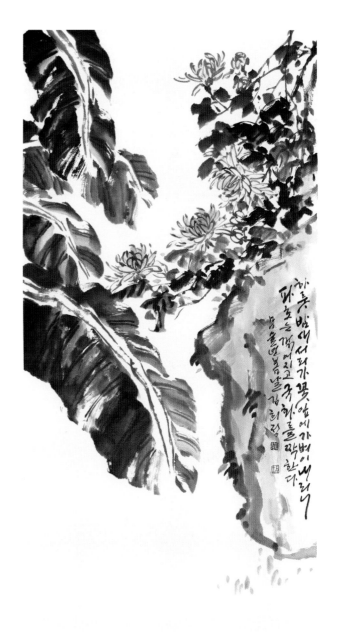

김 희 정 / 묵매

김 희 정 / 국화

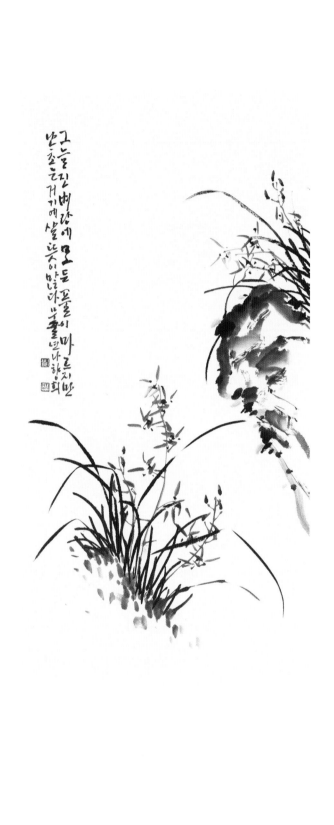

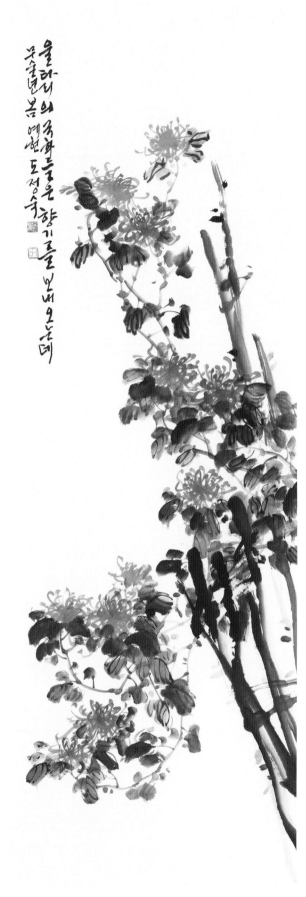

나향희 / 석난

도정숙 / 실국화

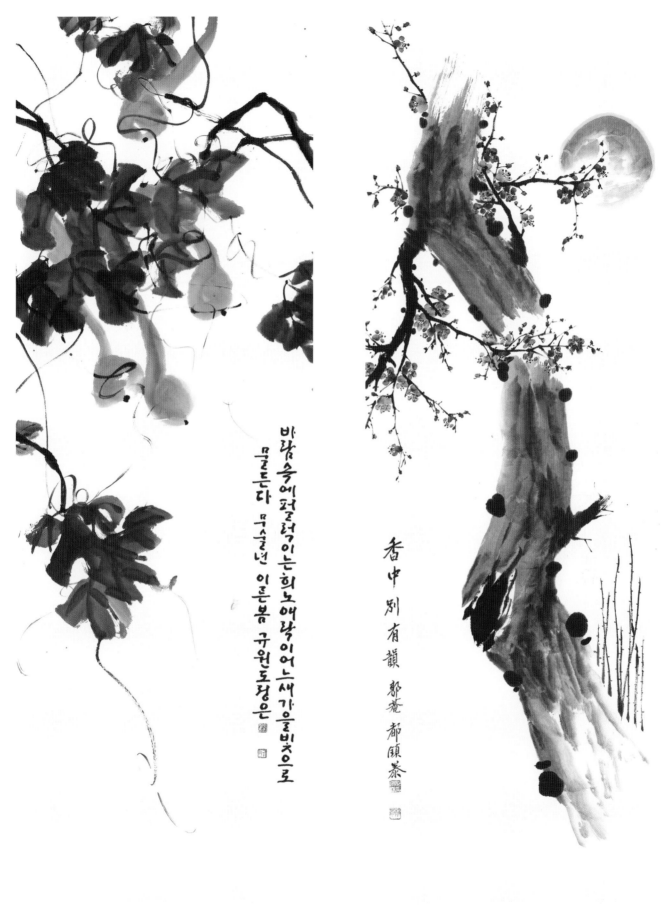

바람 속에 펄럭이는 희노애락이어느새 가을빛으로

물든다 무술년 이른봄 규원도정은

도정은 / 박

香中別有韻 郡菴 都鎭泰

도진태 / 홍매

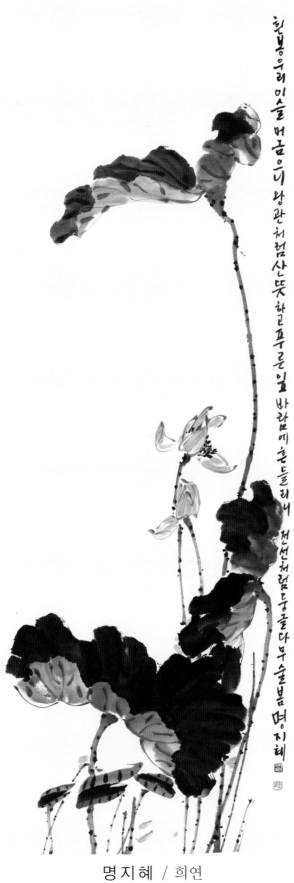

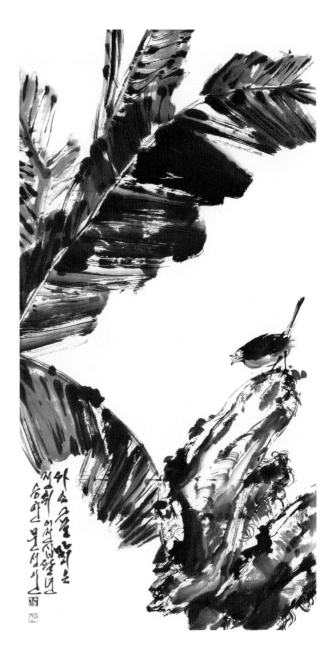

명지혜 / 희연

문성인 / 파초

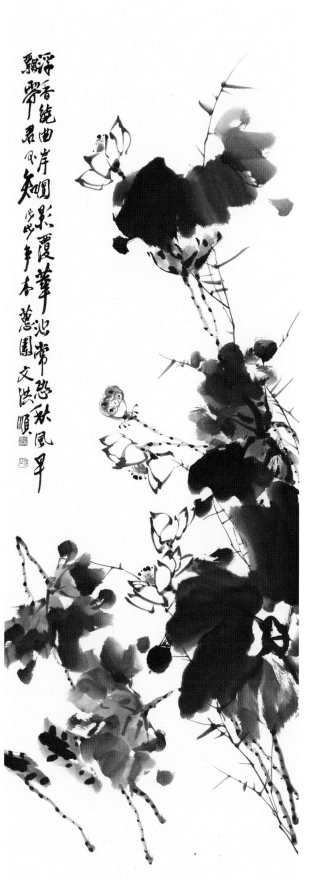

문홍순 / 묵연

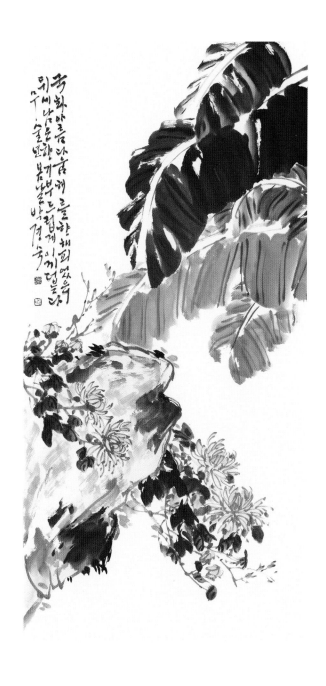

박경숙 / 국화

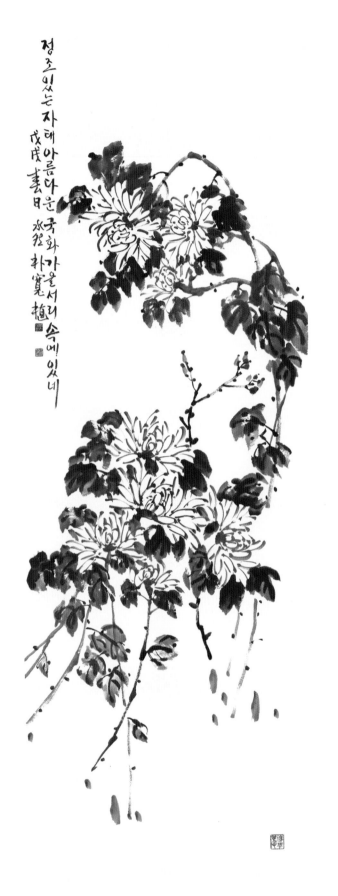

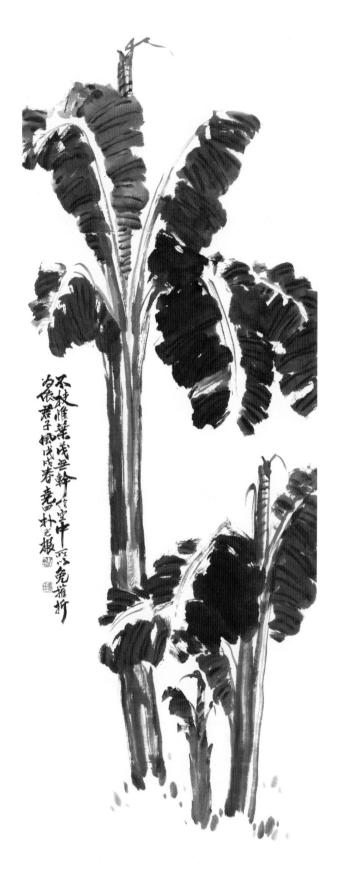

박관식 / 국화 박광근 / 파초

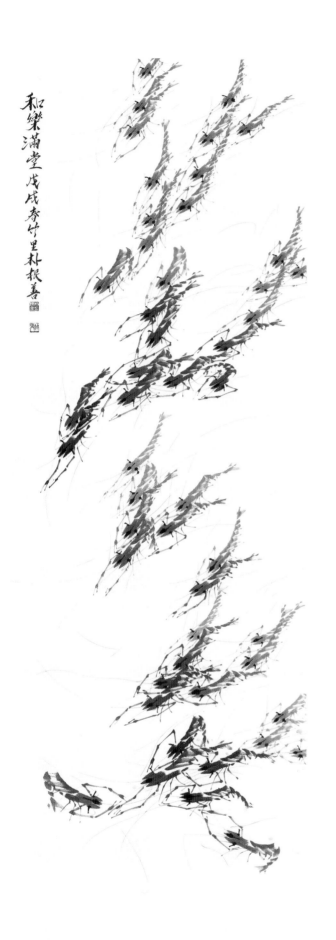

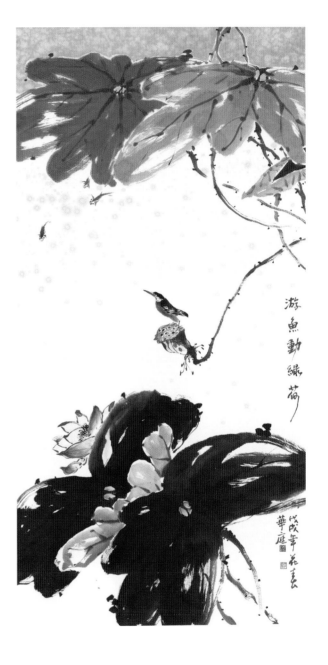

박근선 / 새우

박금희 / 유어동록하

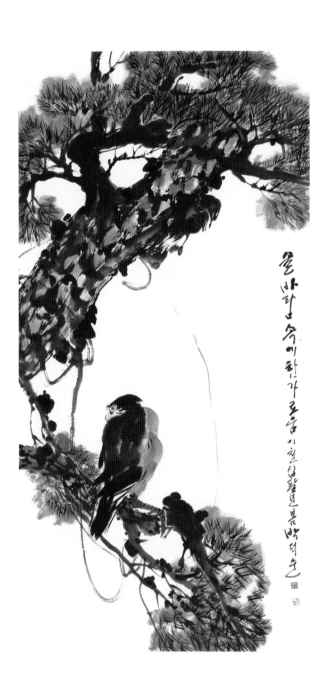

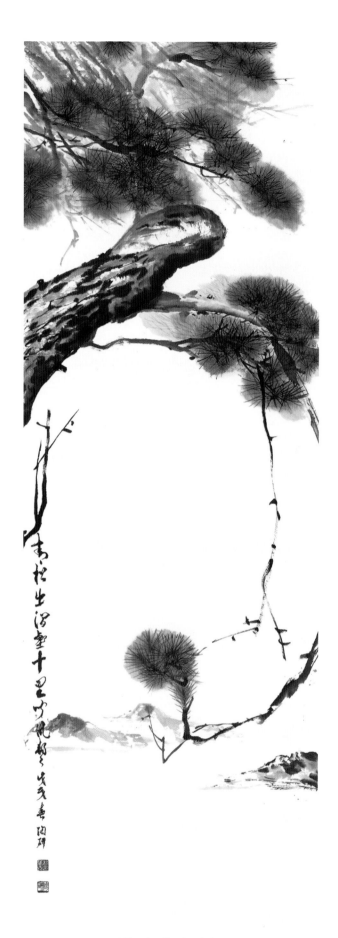

박덕순 / 소나무와 매 박만태 / 청송

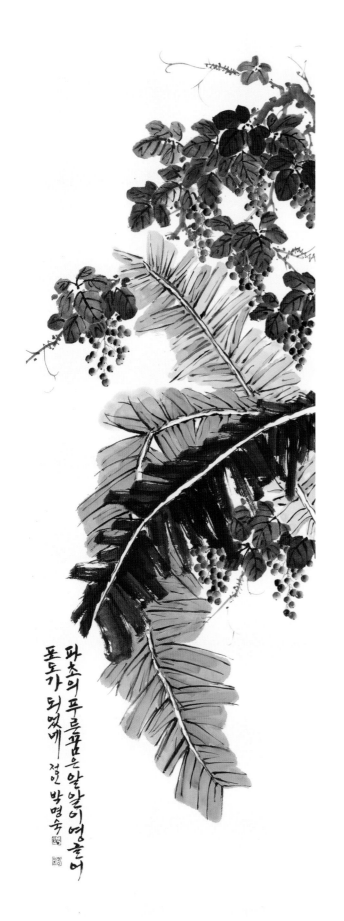

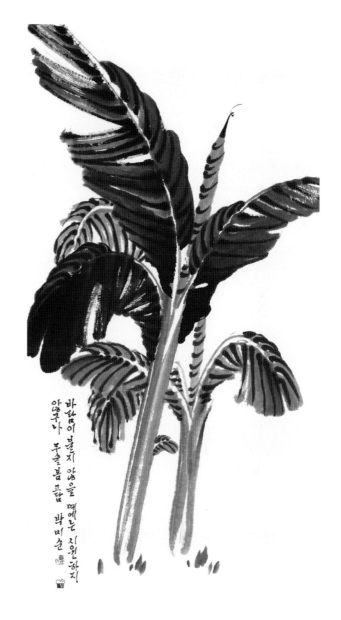

박명숙 / 파초

박미순 / 파초

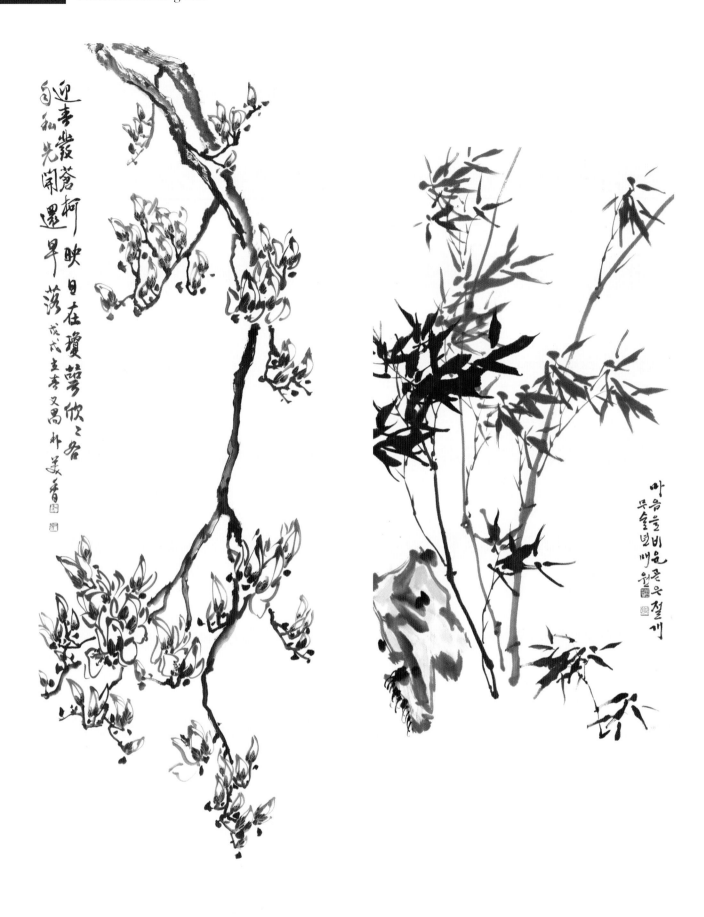

박미향 / 목련 박민경 / 묵죽

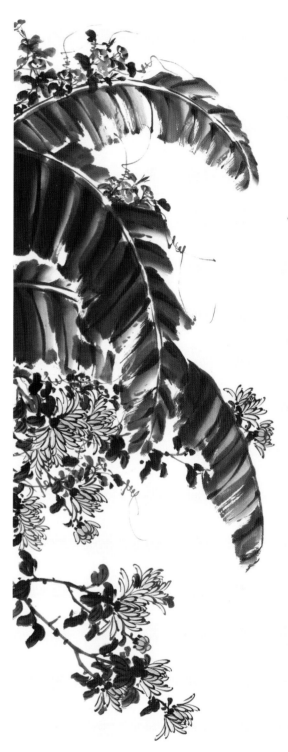

단 서리 내린 곳 향기 퍼 올 풍기고 찬 이슬 두루 미칠때 빗깔 더욱 곱구나 도연 박민지

박민지 / 파초와 국화

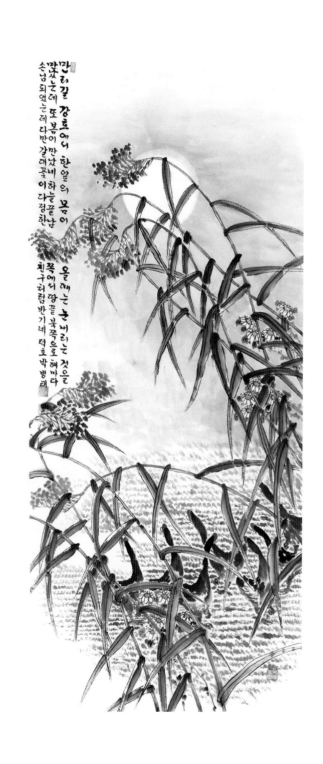

만리길 장로에서 한알의 몸이 맞났는데 또 봄이 만났네 하늘 끝 송남 되었는데 다만 갈대꽃이 다정한 남 올때는 눈 내리는 것을 쪽에서 땅끝 북쪽으로 헤때라 친구 처럼 반기네 덕호 박병태

박병태 / 가을의 소리

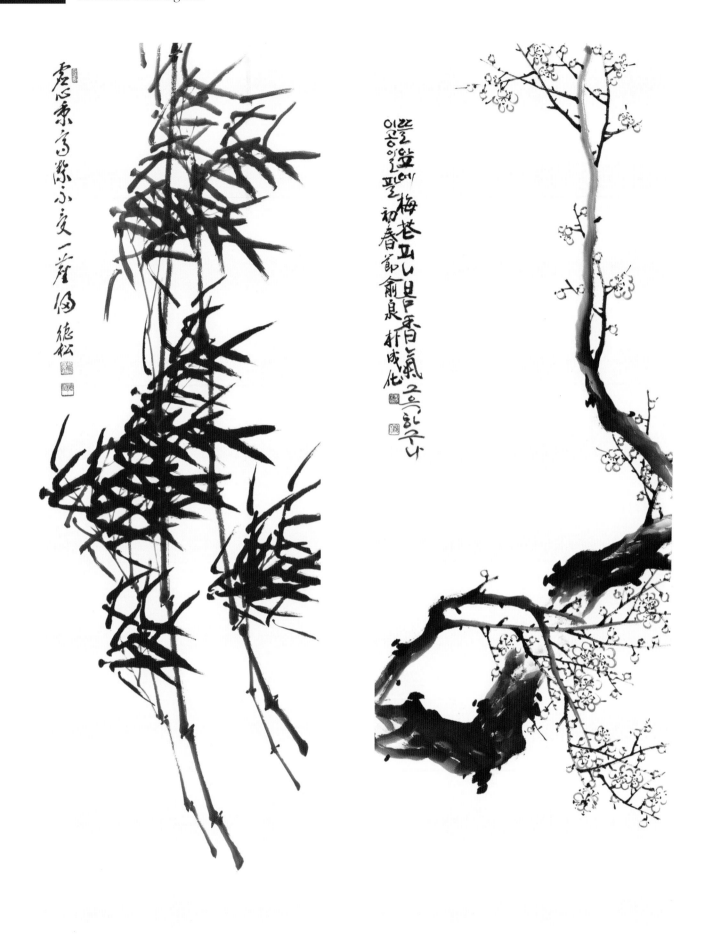

박봉하 / 허심병고결 (죽)　　　　　박성화 / 묵매

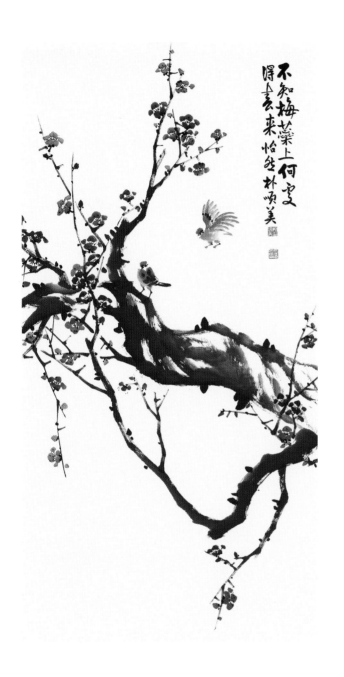

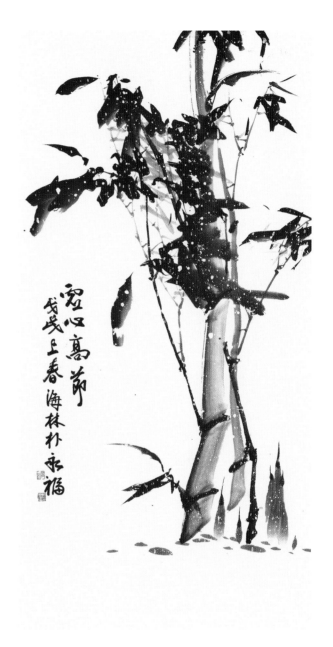

박순미 / 홍매

박영복 / 설죽

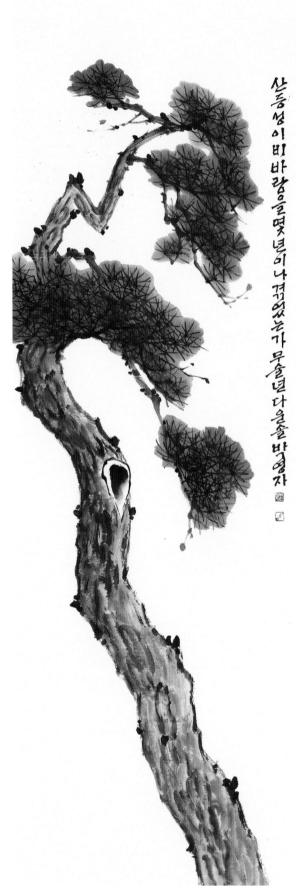

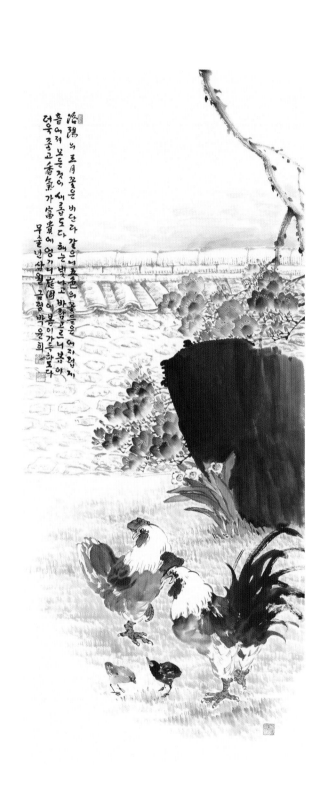

박영자 / 천년 솔　　　　　　박윤희 / 봄이 가득한 정원

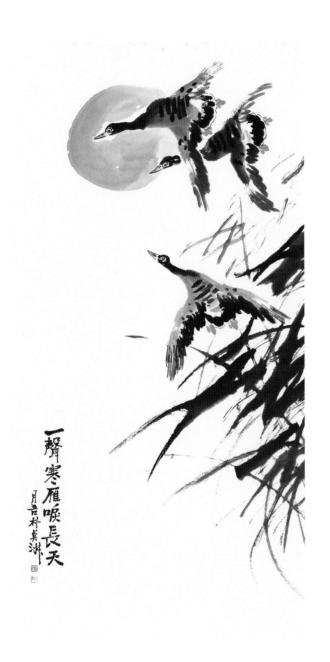

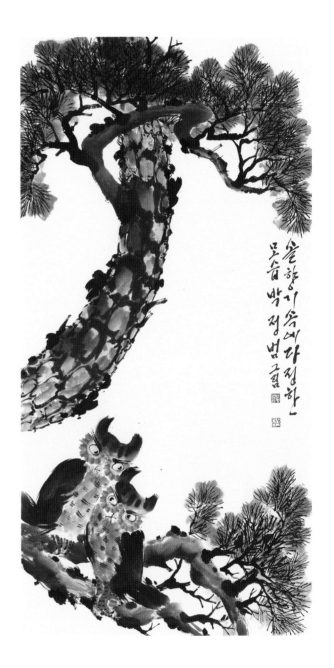

박점숙 / 기러기 박정범 / 소나무

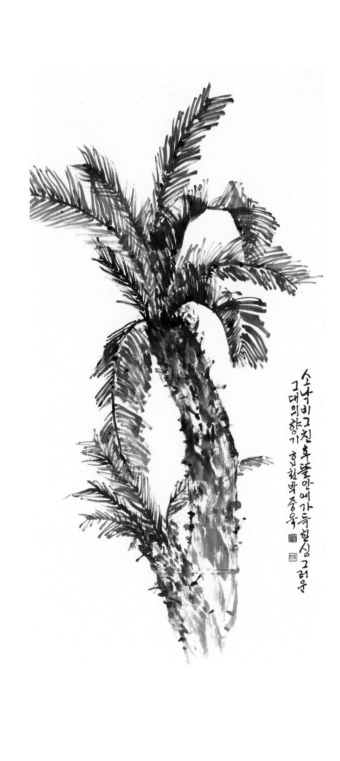

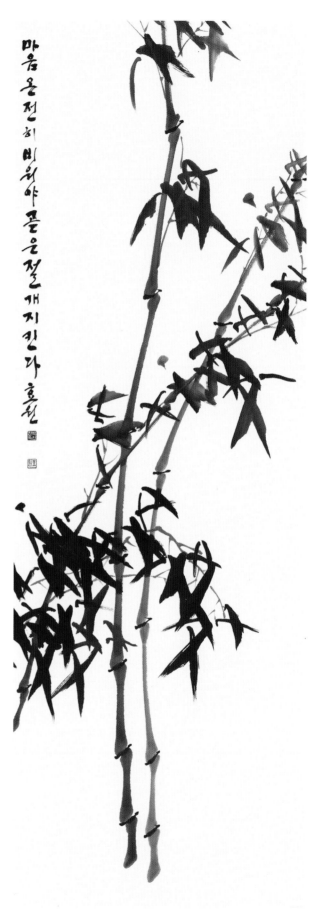

박중욱 / 소철　　　　　　　　　박진숙 / 곧은 절개

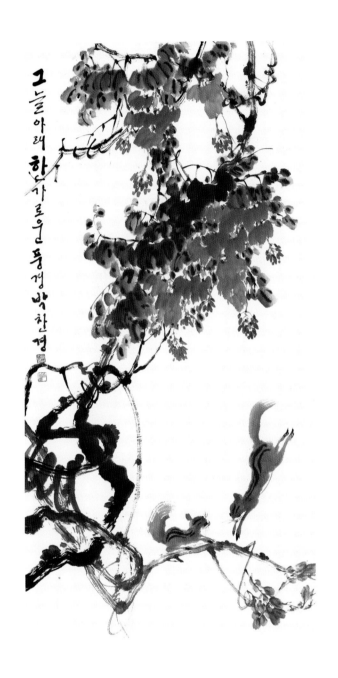

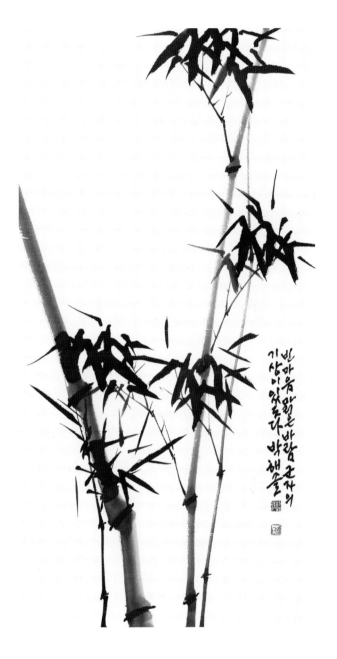

박 찬 경 / 다람쥐와 등꽃

박 채 선 / 묵죽

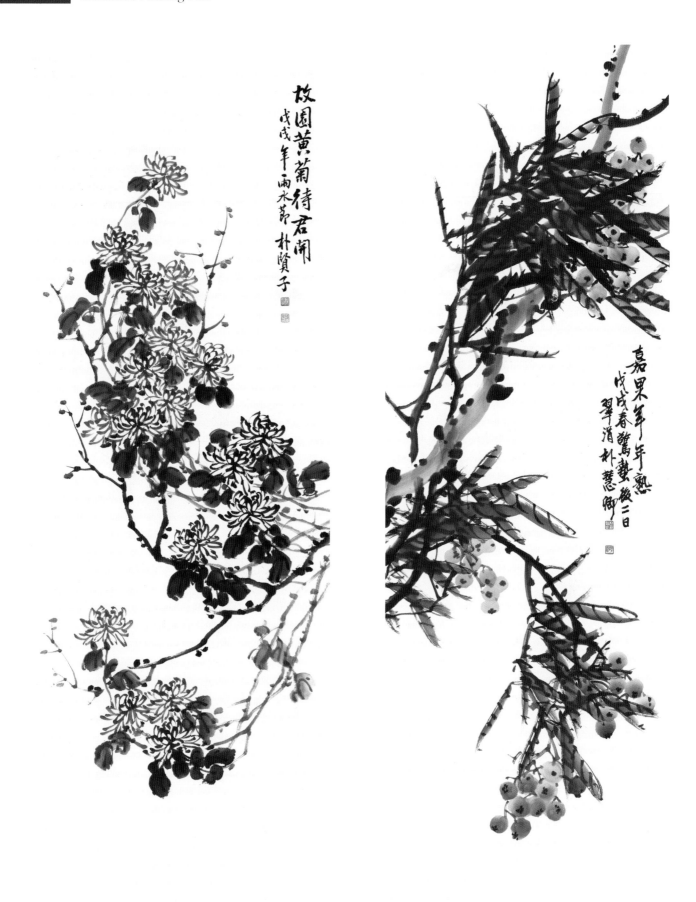

박현자 / 묵국　　　　　　　　　박혜경 / 비파

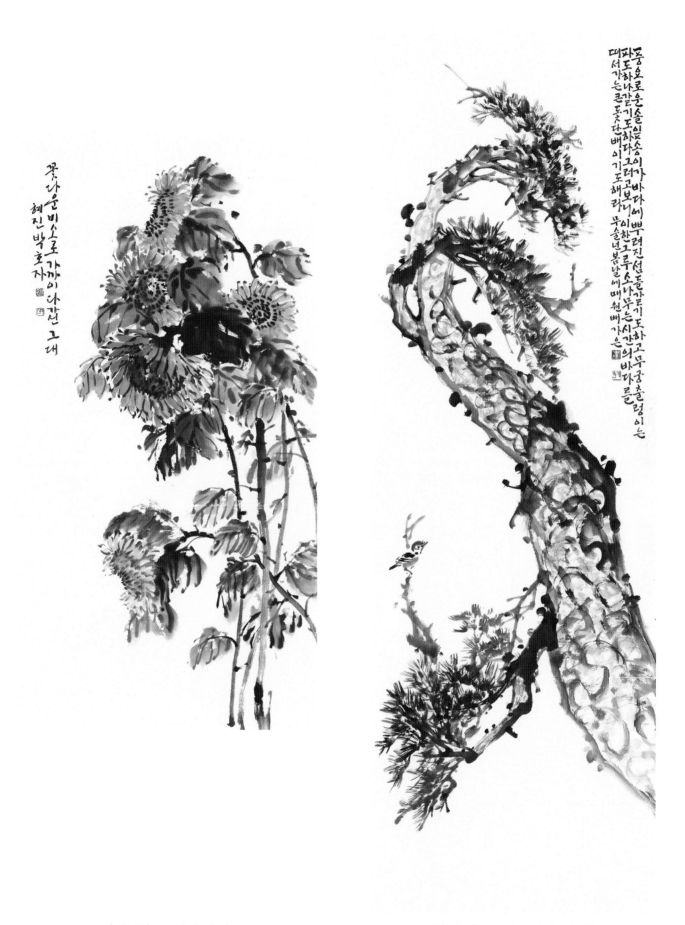

꽃다운 비소로 가까이 다갔던 그대
혜진 박호자

풍요로운 솔잎 송이가 바다에 뿌려진 섬들갔토기도하고 무궁출렁이는
파도하나갈기도하다 그려고보니 소나무는 시간의 바다를
때서가는 큰돛단배이기도해라 무술년 봄날에 매원 배가은

박호자 / 해바라기 배가은 / 풍요로운 솔잎

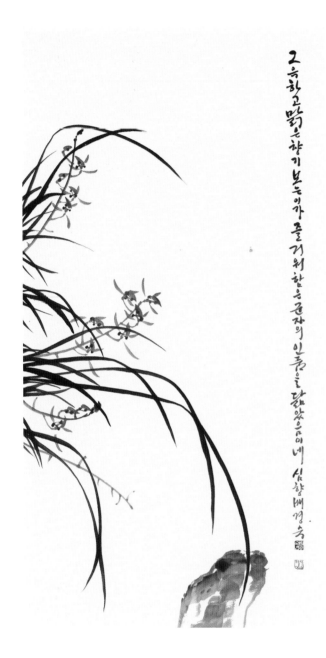

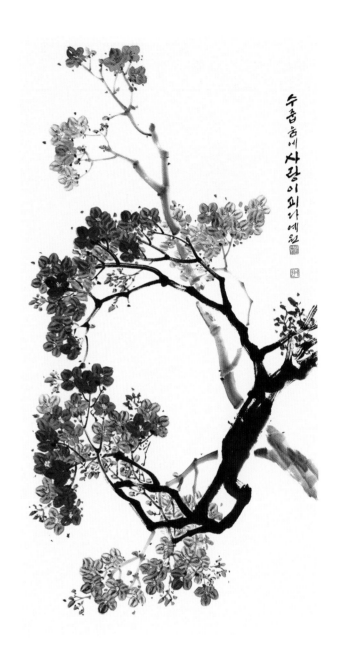

배 경 숙 / 그윽한 향기

배 연 희 / 봄 향기

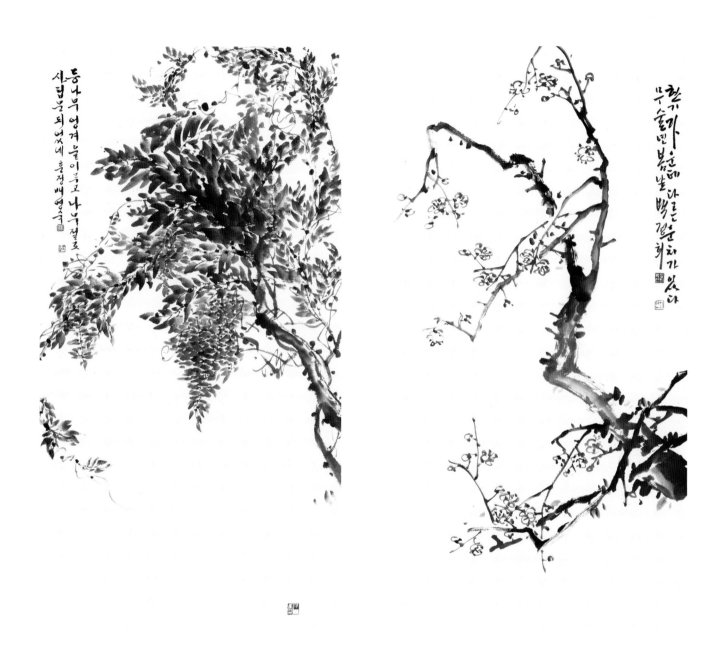

배영숙 / 여름날 향기 백정희 / 매화

변경숙 / 나팔꽃

변숙정 / 홍매

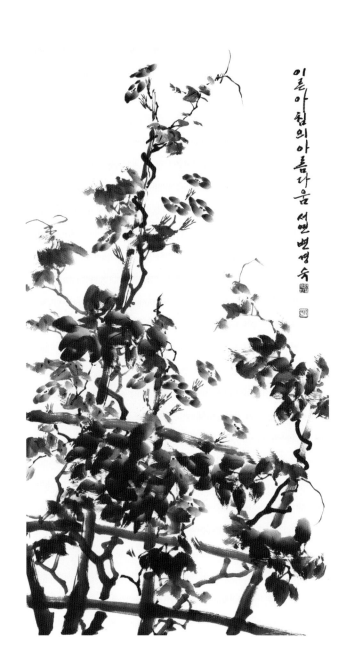

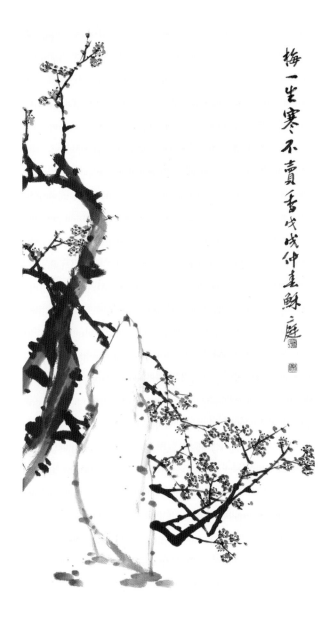

변경숙 / 나팔꽃

변숙정 / 홍매

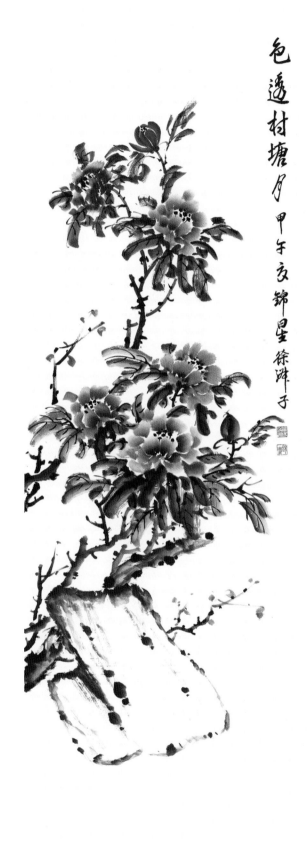

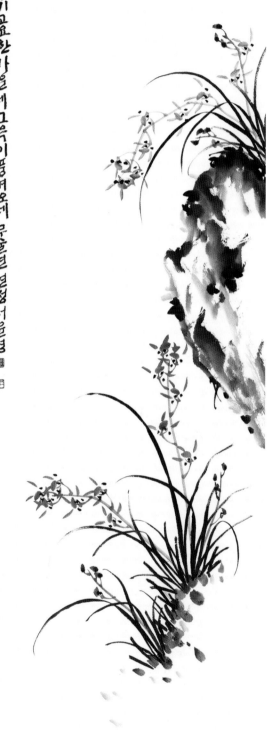

色透村塘月 甲午亥 錦星 徐淋子

아득한 향기 고요한 가을데 그윽이 풍겨오네 무술년 연정 서윤경

서숙자 / 목단

서윤경 / 난

서인숙 / 그대 향한 빈 자리

서인애 / 연꽃

서인영 / 봄 나들이　　　　　　　　서정순 / 묵란

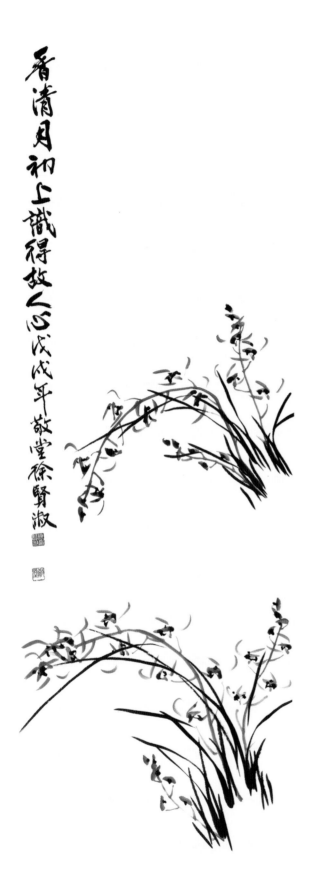

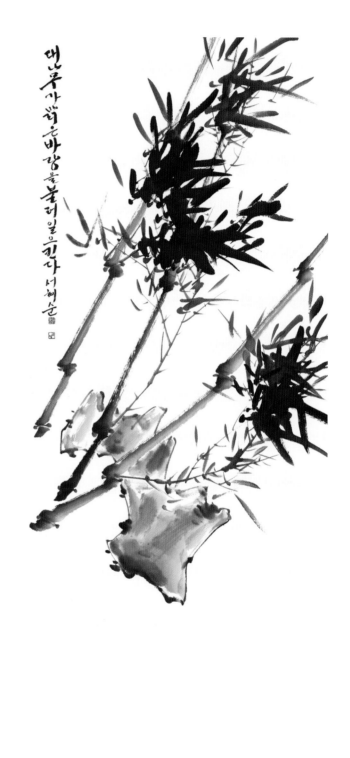

서현숙 / 향청월초상 식득고인심 서혜순 / 대나무

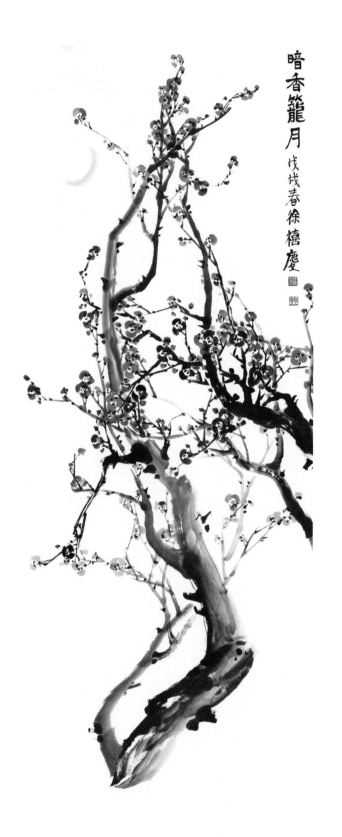

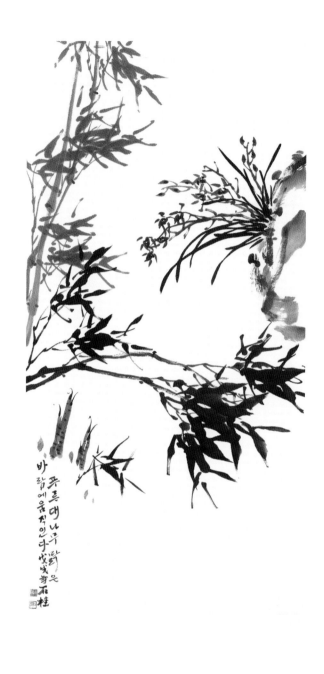

서 희 경 / 암향농월

석 계 / 묵죽

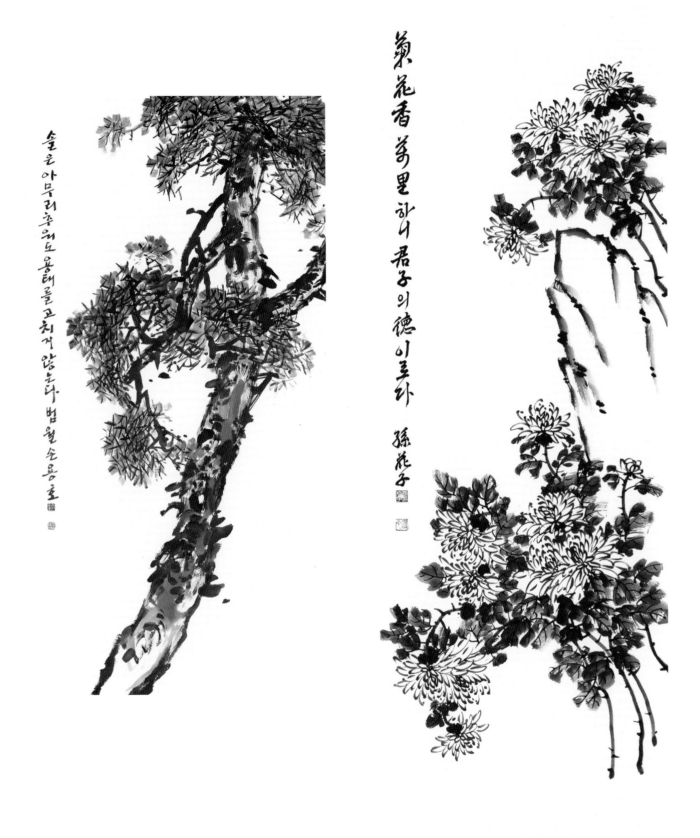

손용호 / 소나무 손화자 / 국화

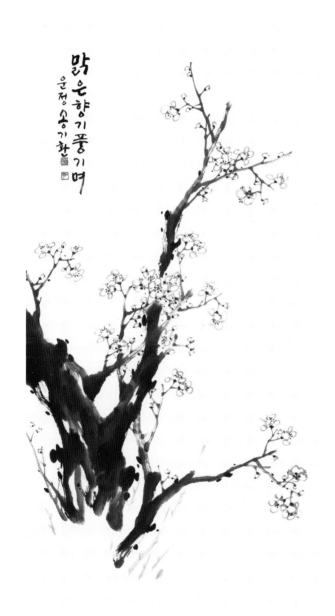

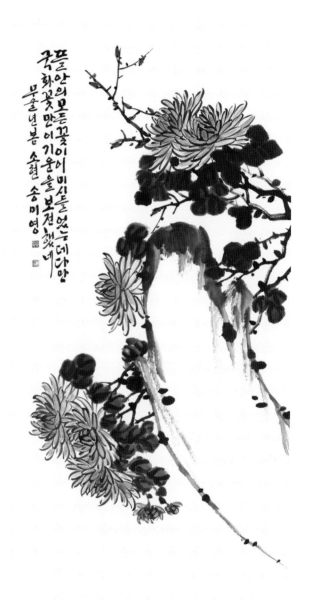

송 기 환 / 매화

송 미 영 / 바위에 항국

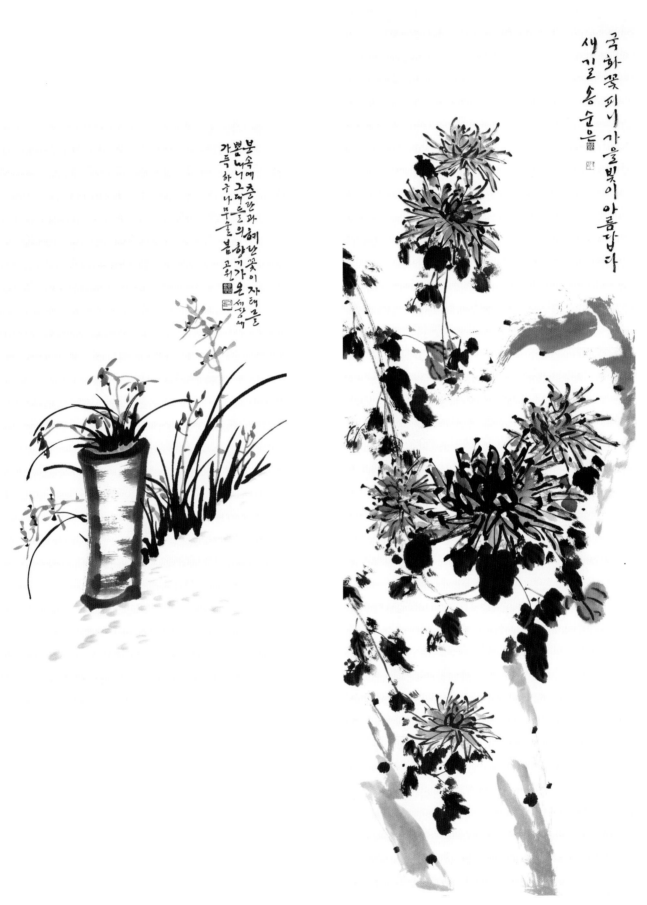

송순영 / 화분과 난초 송순은 / 국화 향기

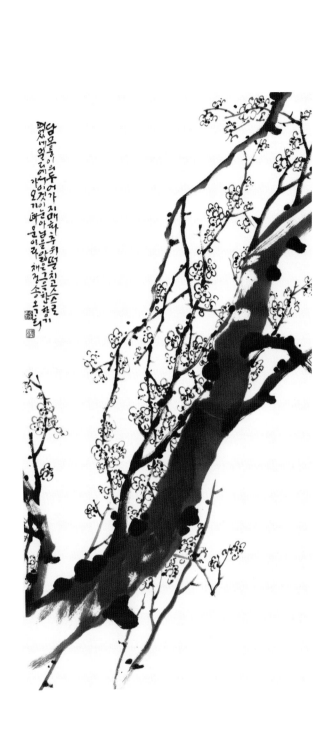

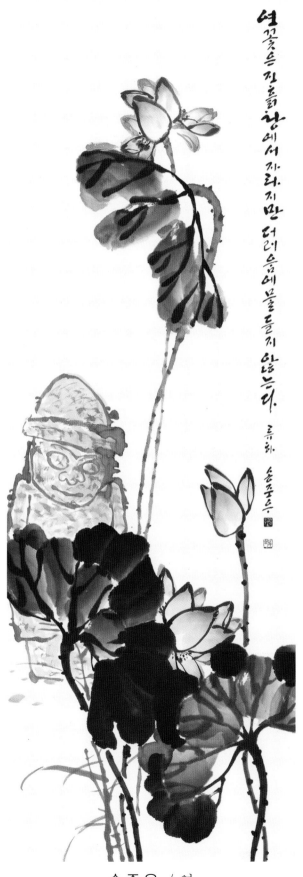

송옥희 / 매화

송준우 / 연

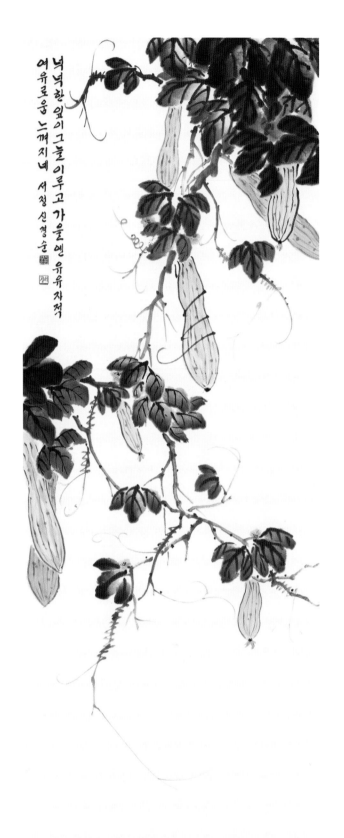

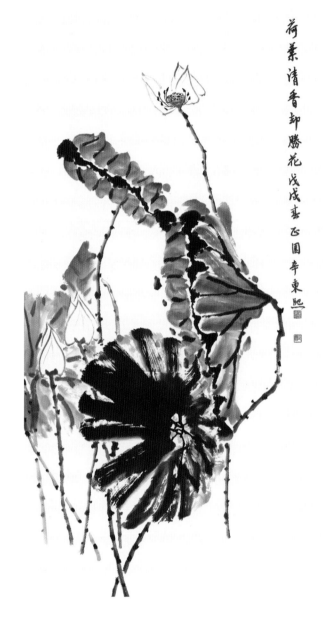

신경순 / 수세미

신동희 / 연꽃처럼

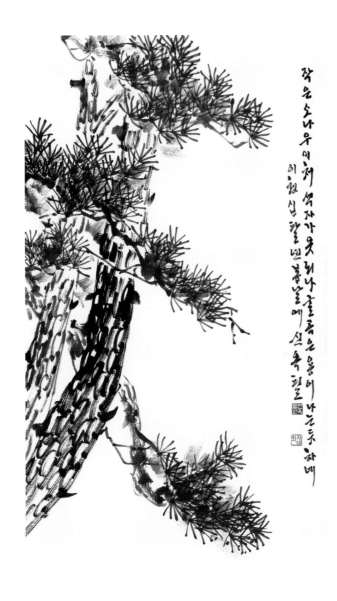

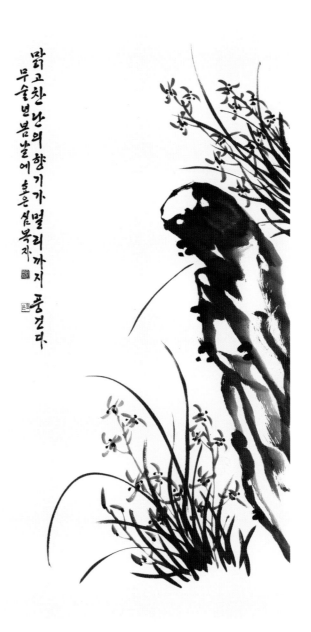

신옥필 / 묵송

심복자 / 석난

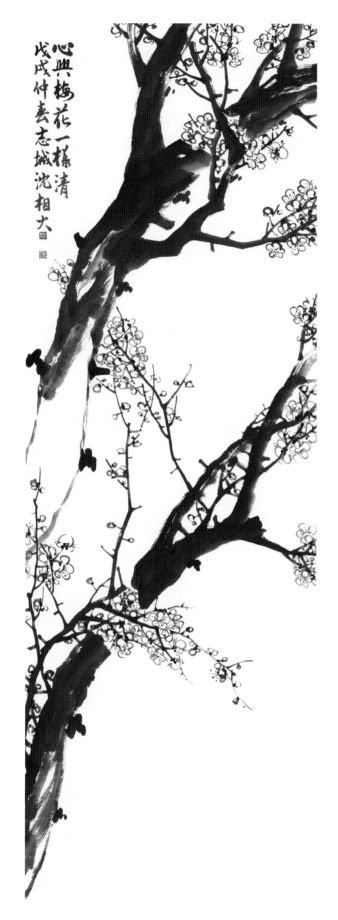

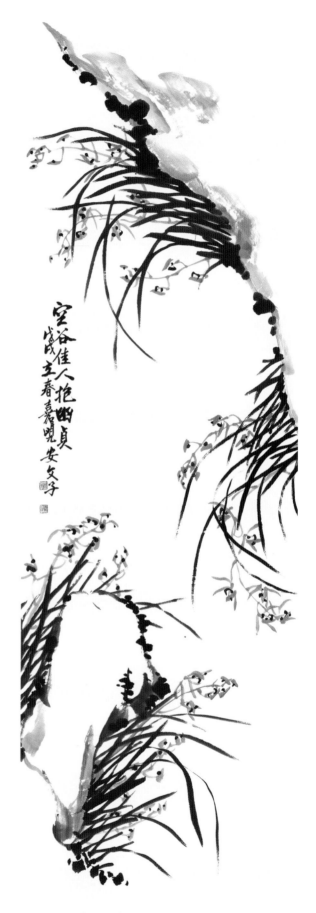

심 상 대 / 묵매

안 문 자 / 공곡가인포유정

스산한 가을 빛도 아랑곳
하지 않고 차거운
꽃송이는 늦향기
풍기네 연당양순덕

파초의 초록하늘은 눈을 시원하게 씻어준다
무술년 봄 일정

양 순 덕 / 국화

여 순 옥 / 파초

여영희 / 월하미인

여 원 / 꽃다운 성품

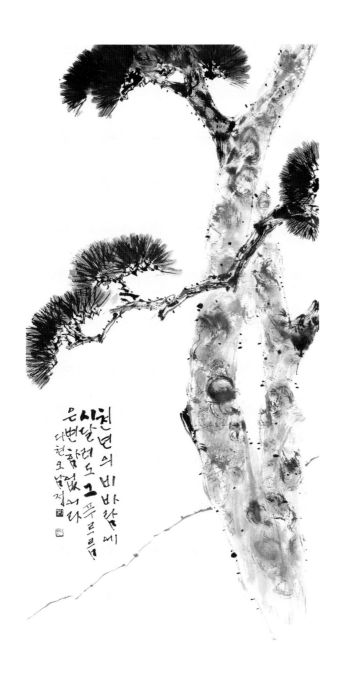

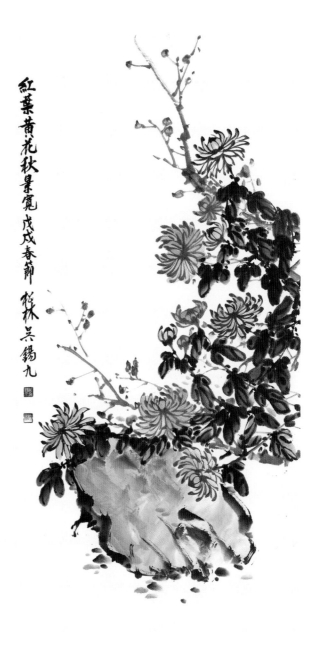

오남정 / 푸르름

오석구 / 황국

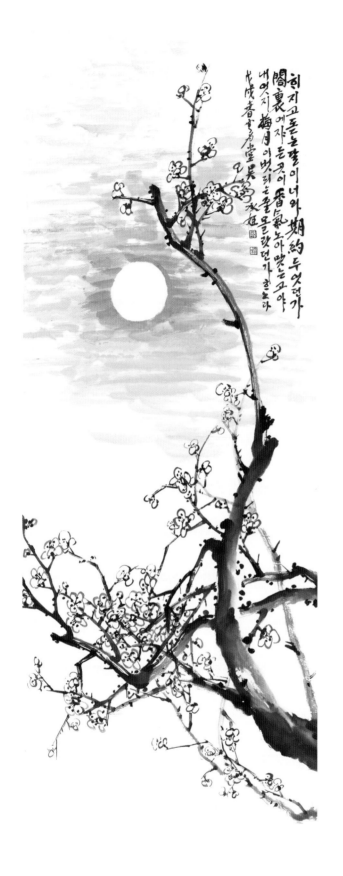

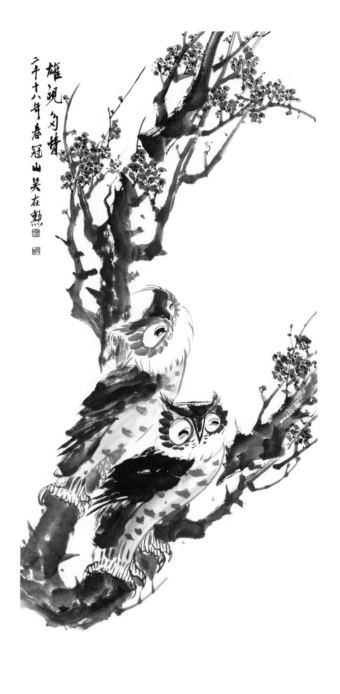

오승희 / 월매 오재훈 / 웅시다정

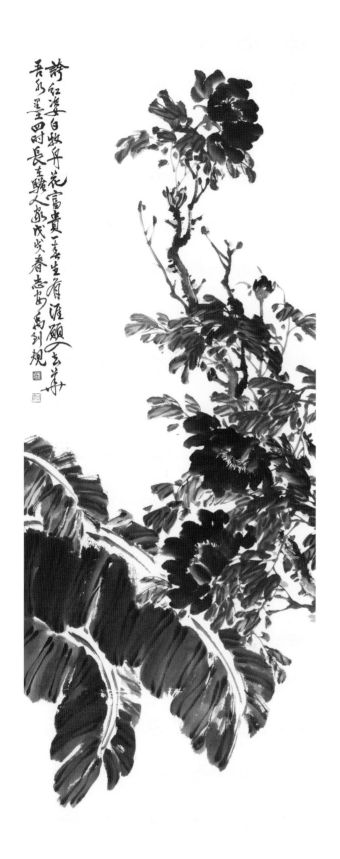

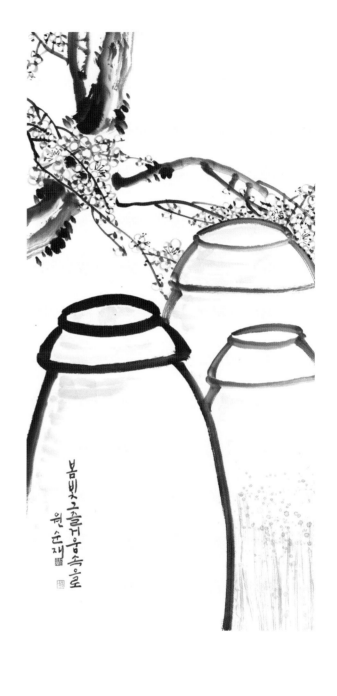

우도규 / 묵목단

원순재 / 묵매

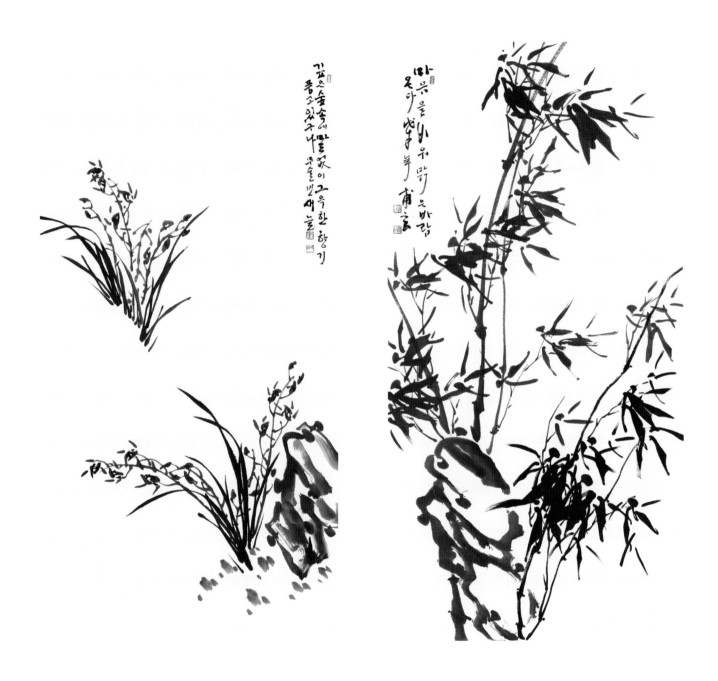

위고운 / 석난 위진우 / 대나무

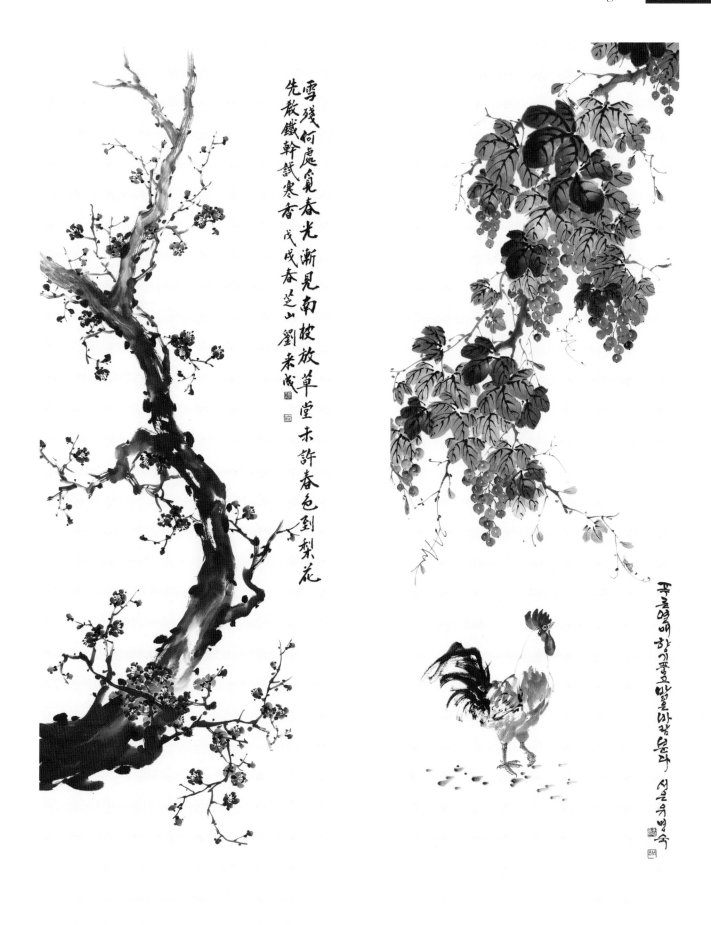

雪殘何處覓春光漸見南枝放草堂未許春色到梨花
先散鐵幹試寒香 戊戌春 芝山 劉来晟

유래성 / 홍매　　　유명숙 / 포도

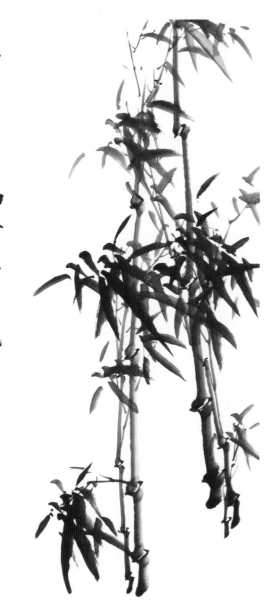

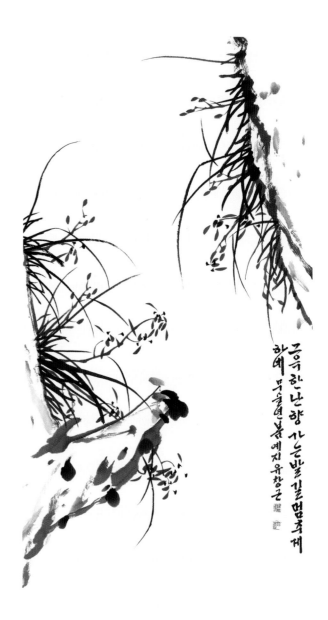

유미선 / 묵죽

유창근 / 묵란

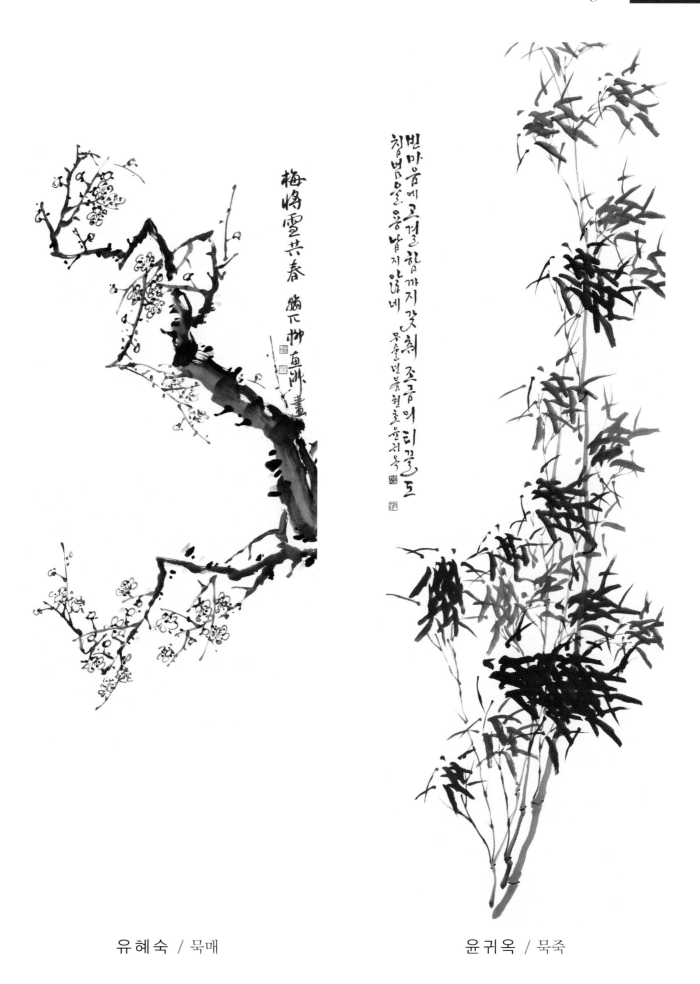

유혜숙 / 묵매

윤귀옥 / 묵죽

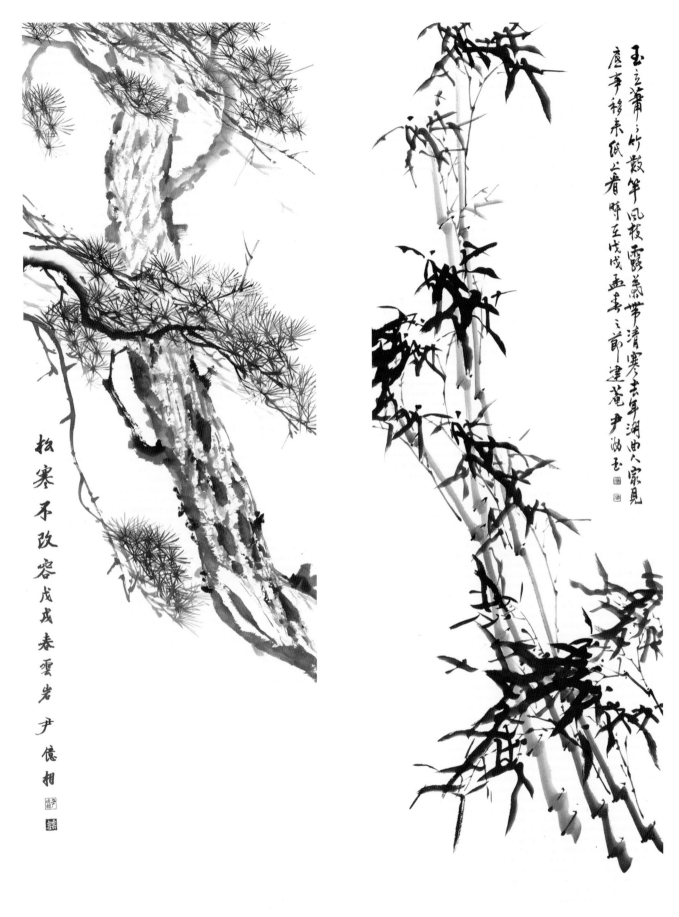

윤억상 / 송한불개용

윤여옥 / 묵죽

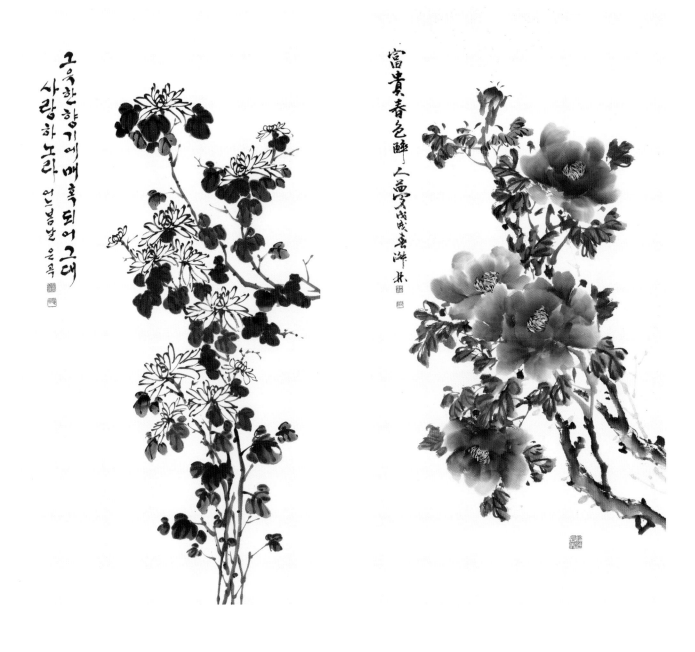

윤용옥 / 국화 윤정희 / 모란

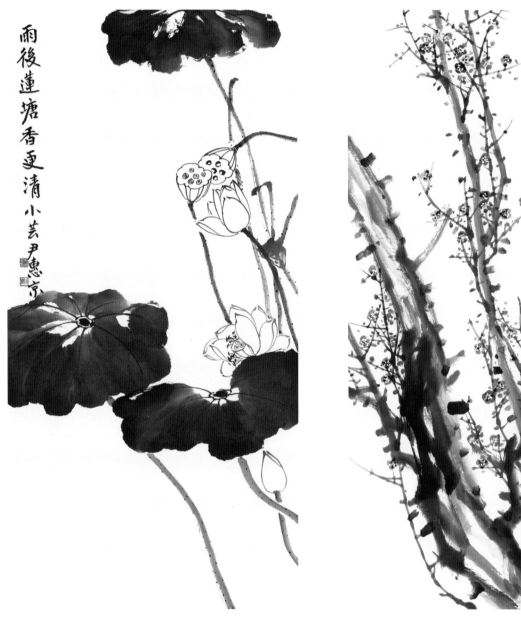

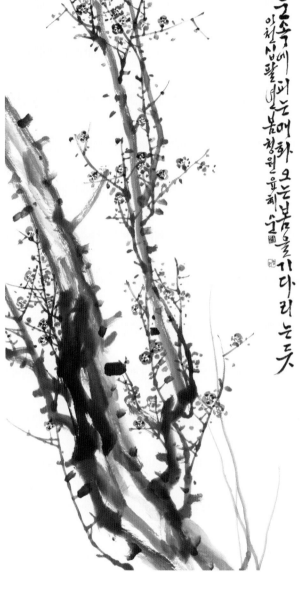

윤혜경 / 묵연 윤혜순 / 매화

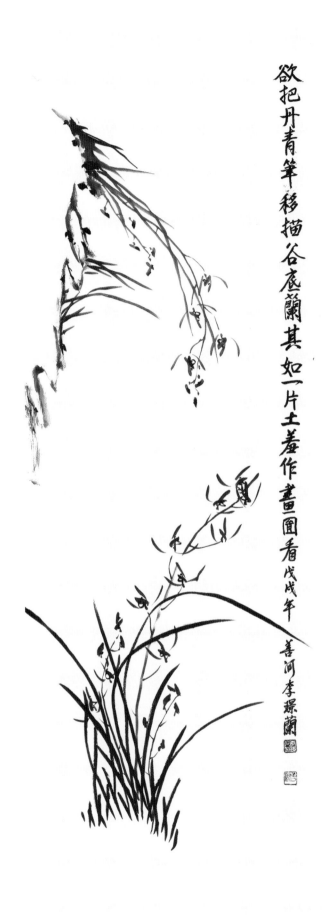

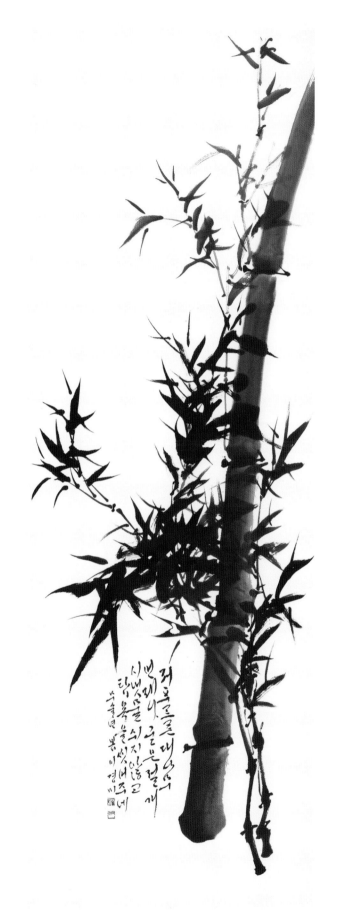

欲把丹靑筆移描谷底蘭其如一片土羞作畫圖看 戊戌年 善河 李璟蘭

이 경 란 / 욕파단청필 이묘곡저난

이 경 미 / 대나무숲에 부는 바람

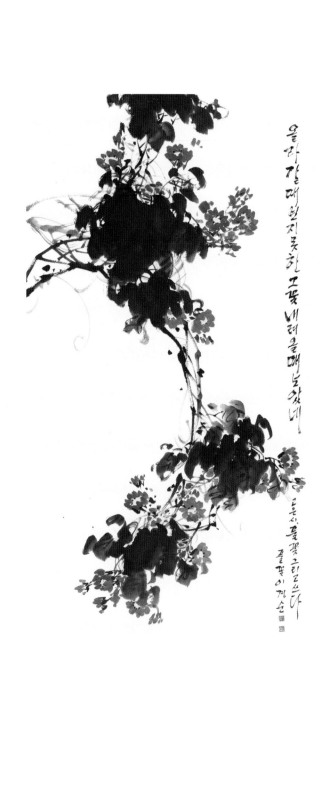

이경순 / 풀꽃

이경애 / 홍매

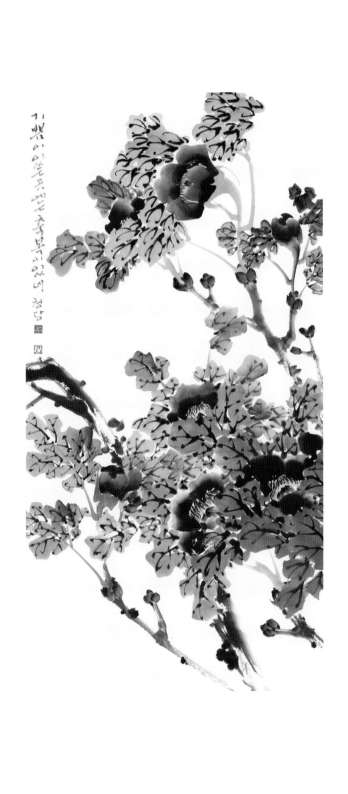

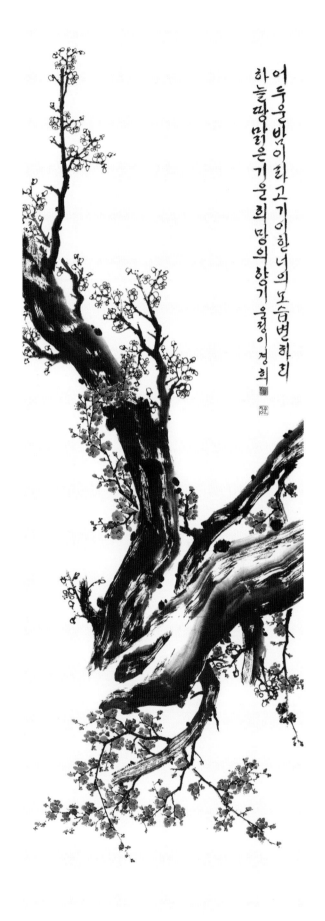

이경연 / 모란

이경희 / 홍매화

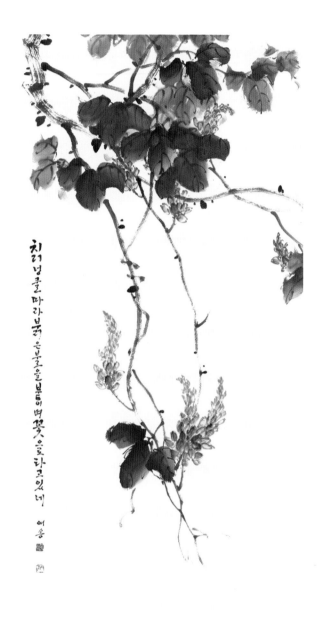

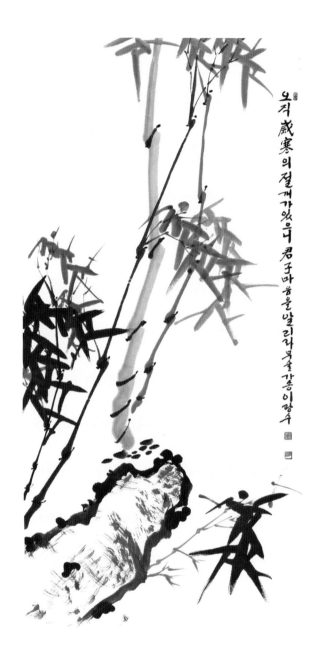

이경희 / 칡꽃

이광수 / 묵죽

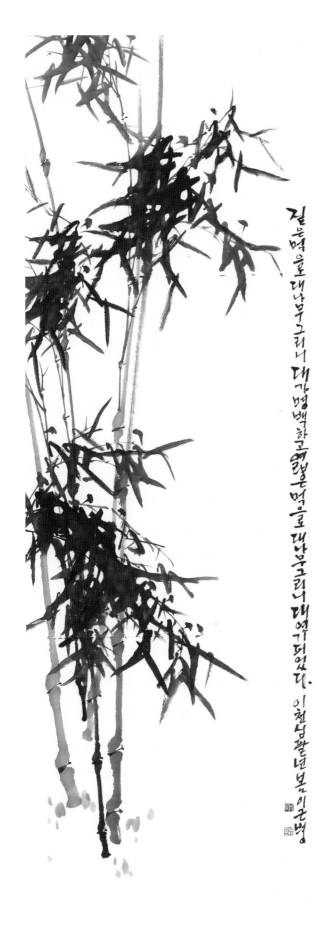

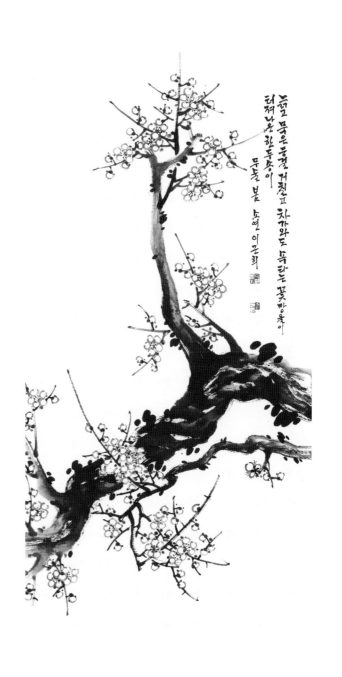

이근병 / 묵죽

이근희 / 묵매

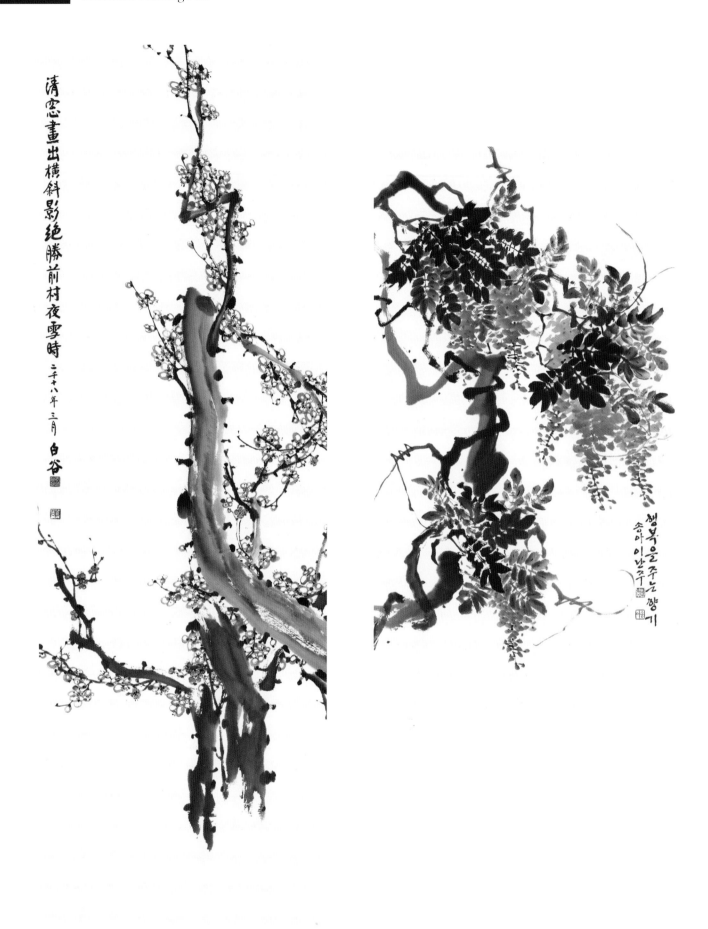

이나영 / 청창화출횡사영 절승전촌야설시

이난주 / 등꽃

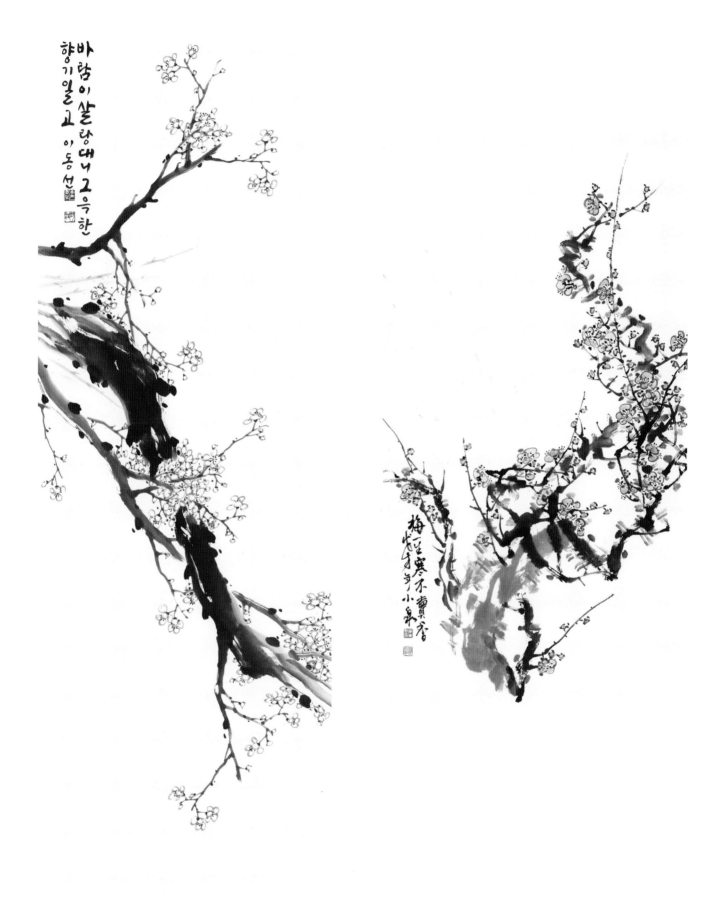

이동선 / 매화 이동희 / 매화

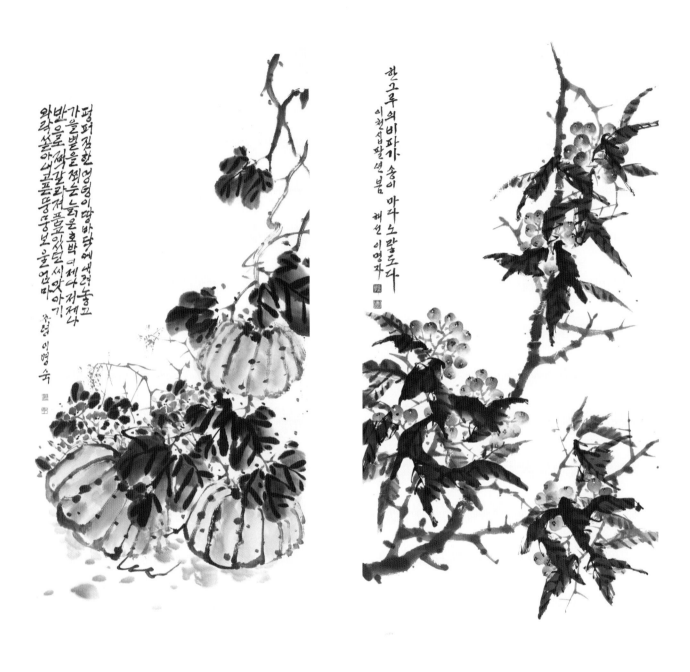

이명숙 / 씨앗 품은 엄마 호박 이명자 / 비파

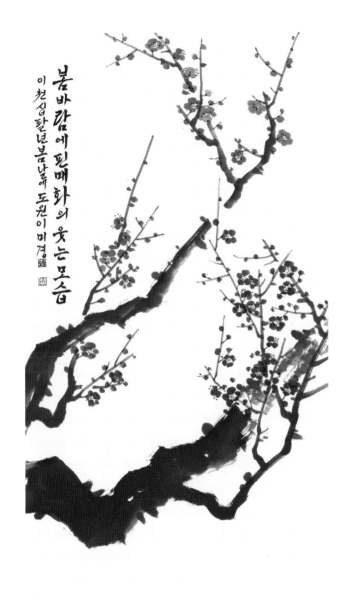

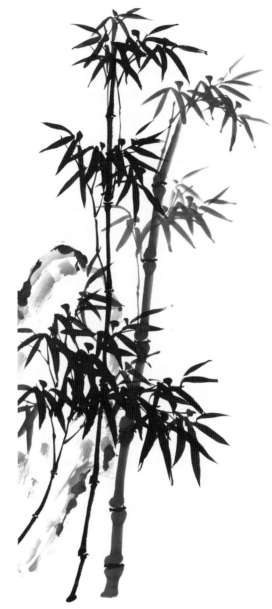

이미경 / 홍매

이미경 / 묵죽

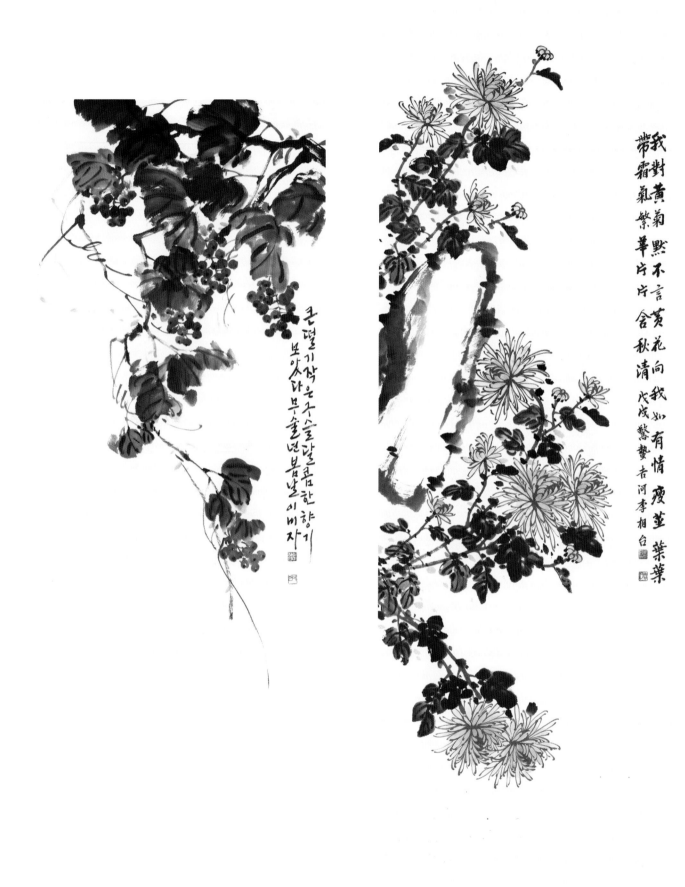

我對黃菊黙不言
帶霜氣繁華片片
葉片舍秋清
黃花向我如有情
瘦莖葉葉
戊戌繁藝吾
河李相台

이미자 / 포도 이상태 / 가을의 맑은 기운

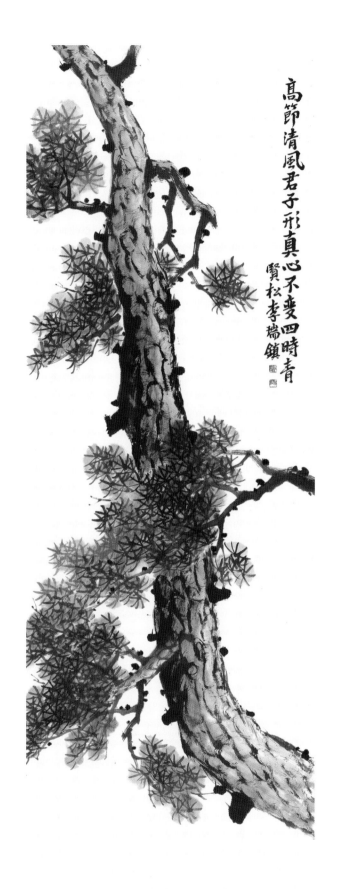

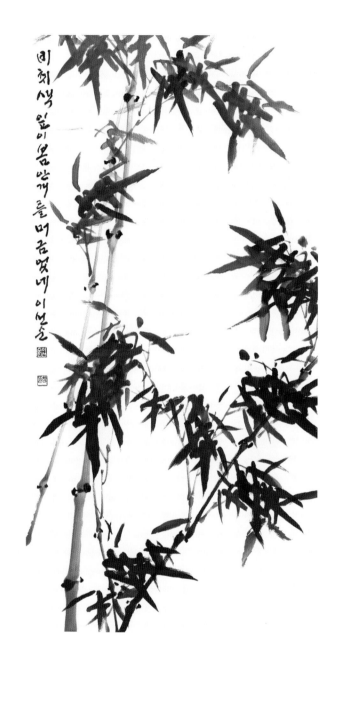

이서진 / 소나무

이선순 / 비취빛 봄 향기

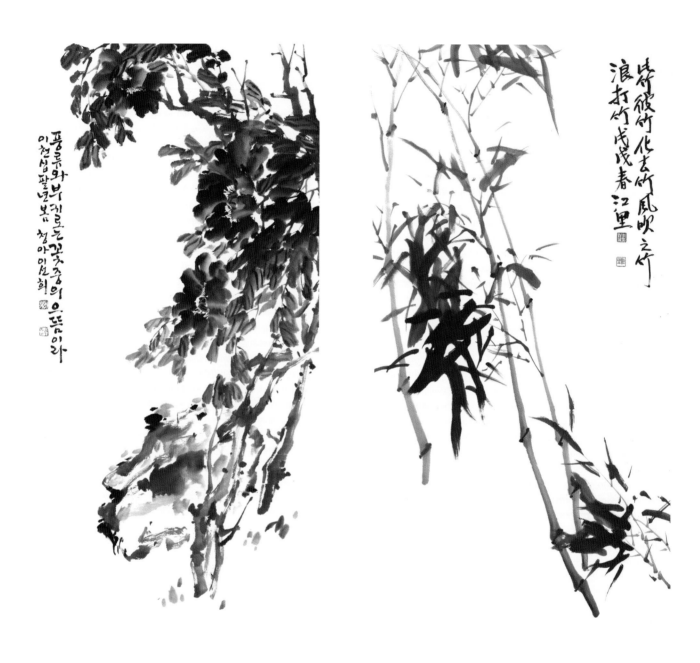

이선희 / 꽃 중의 으뜸이라　　　　　　　이성웅 / 묵죽

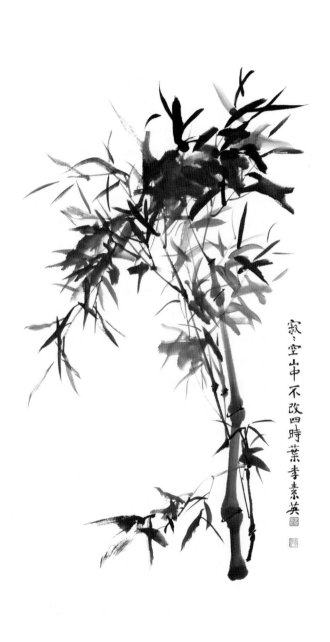

寂∴空山中 不改四時葉 李素英

이소영 / 묵죽

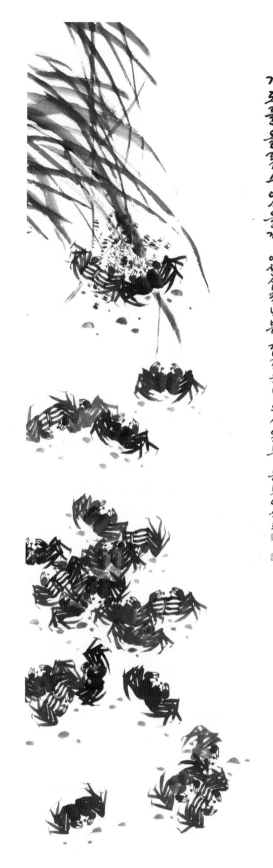

언느 세월에 나는 저 게처럼 딱딱한 허물을 벗고 누군가를 위해 눈물의
기로를 올길 수 있을까 이천십팔년봄 김경윤님의 사업무 윤도 이숙희

이숙희 / 기도 (게)

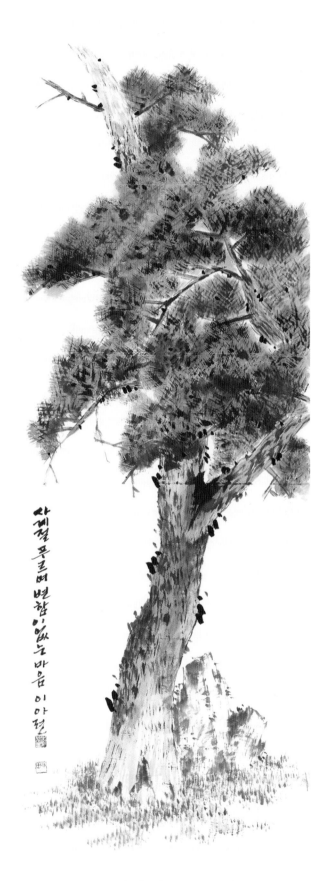

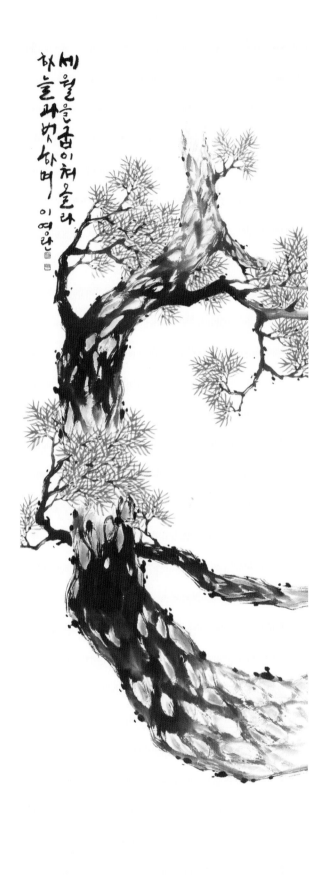

이아련 / 청송

이영란 / 소나무

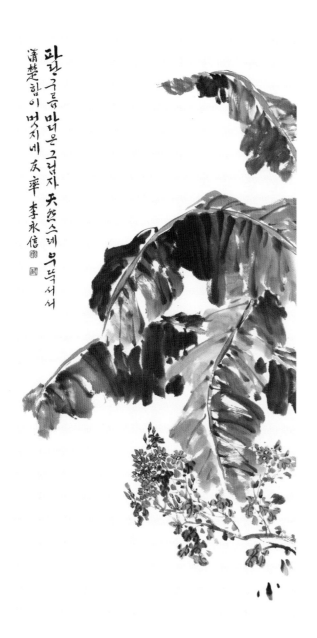

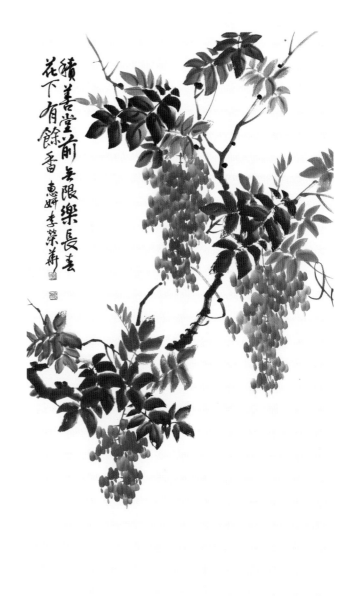

이영신 / 파초의 꿈

이영화 / 등나무

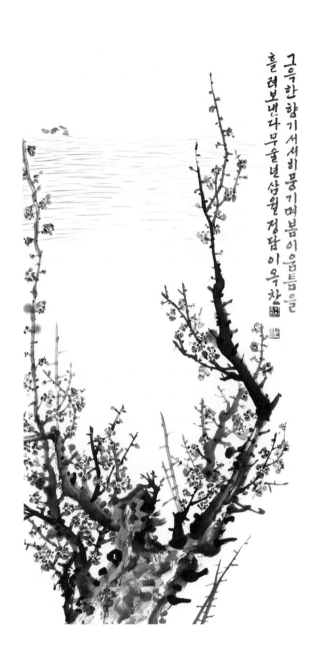

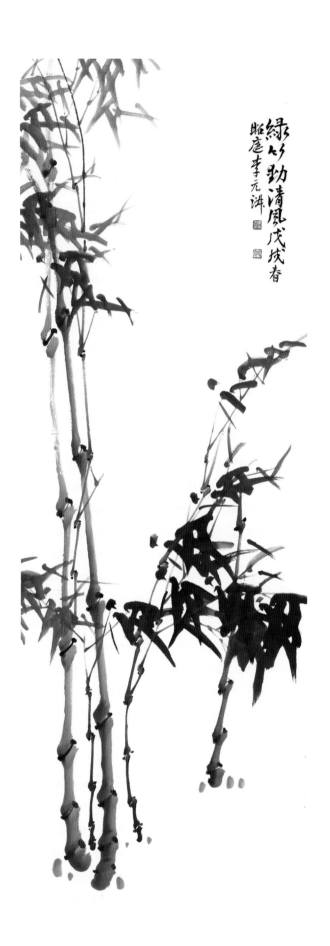

이옥찬 / 그윽한 향기 풍기는 매화　　　　　이원숙 / 대나무

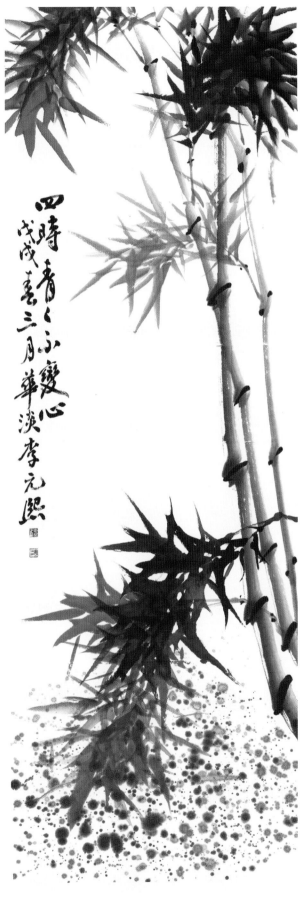

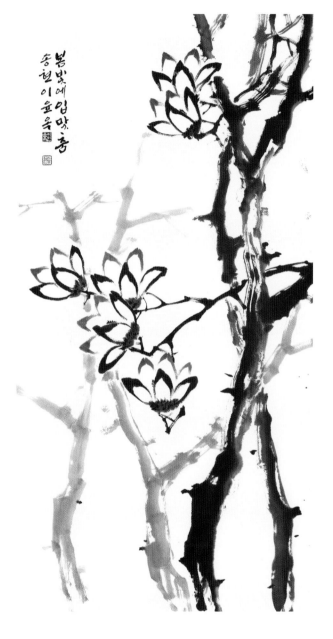

이원희 / 묵죽

이윤옥 / 봄빛 사랑

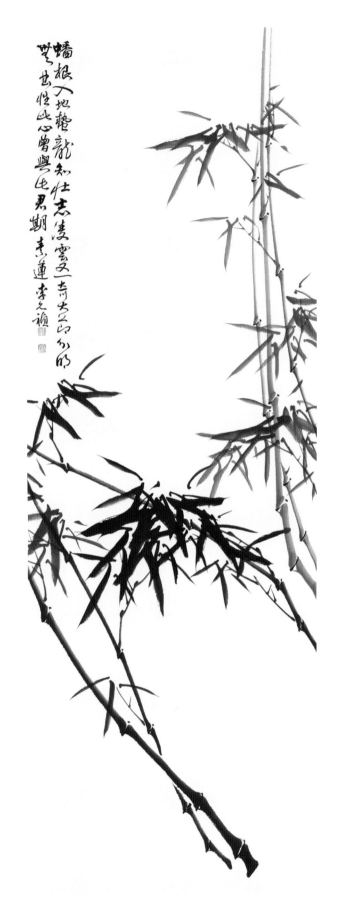

이윤정 / 묵죽　　　　　　　　이윤하 / 대나무

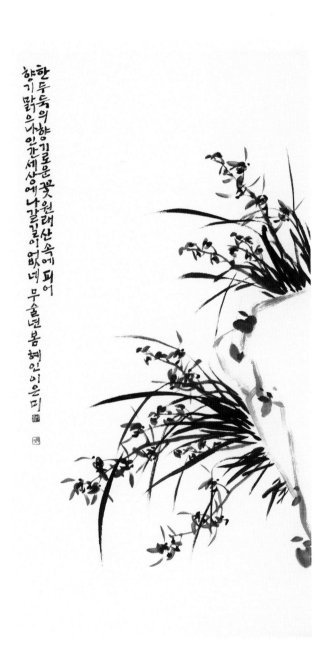

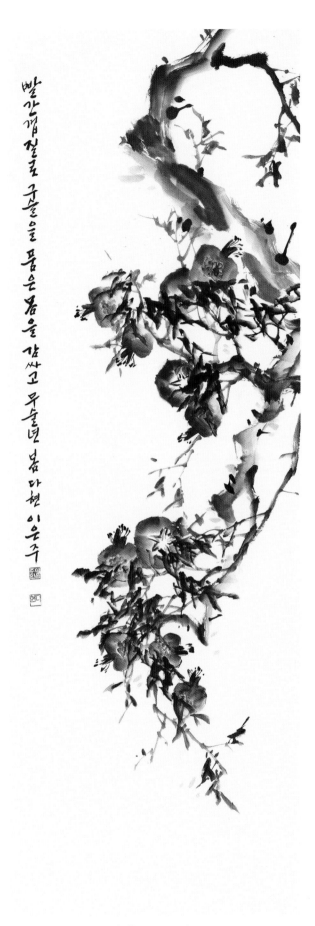

이은미 / 석난

이은주 / 석류

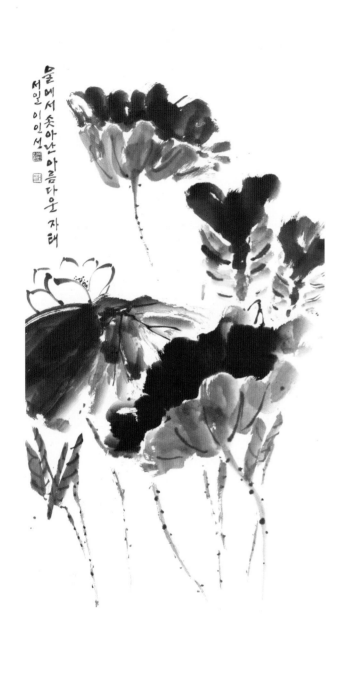

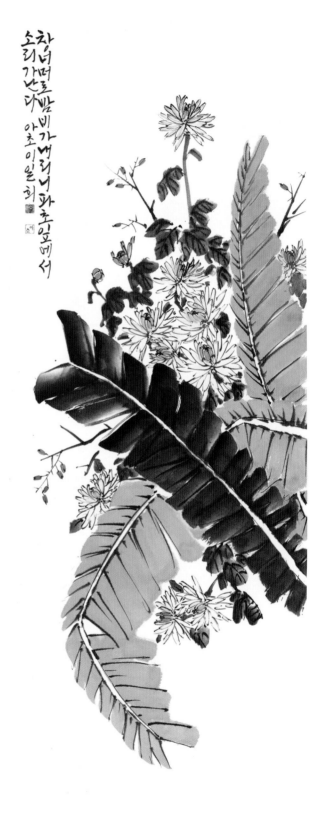

이인선 / 묵연

이일희 / 파초와 황국

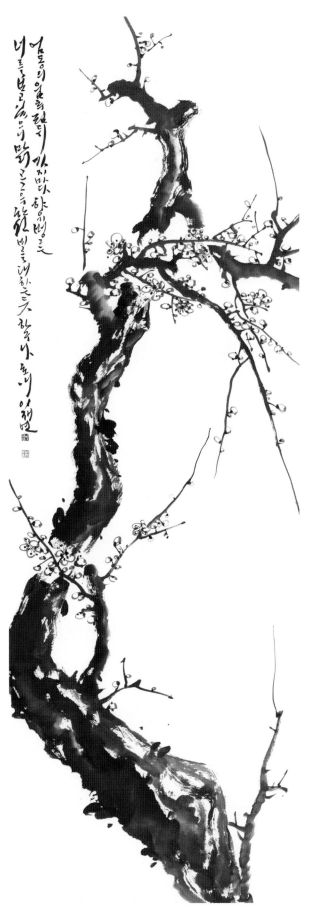

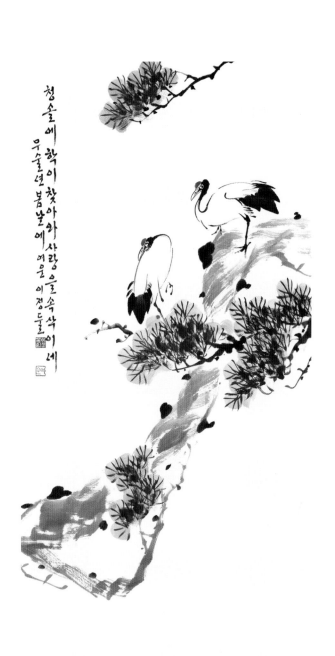

이재연 / 이른 봄날의 향기

이정둘 / 소나무

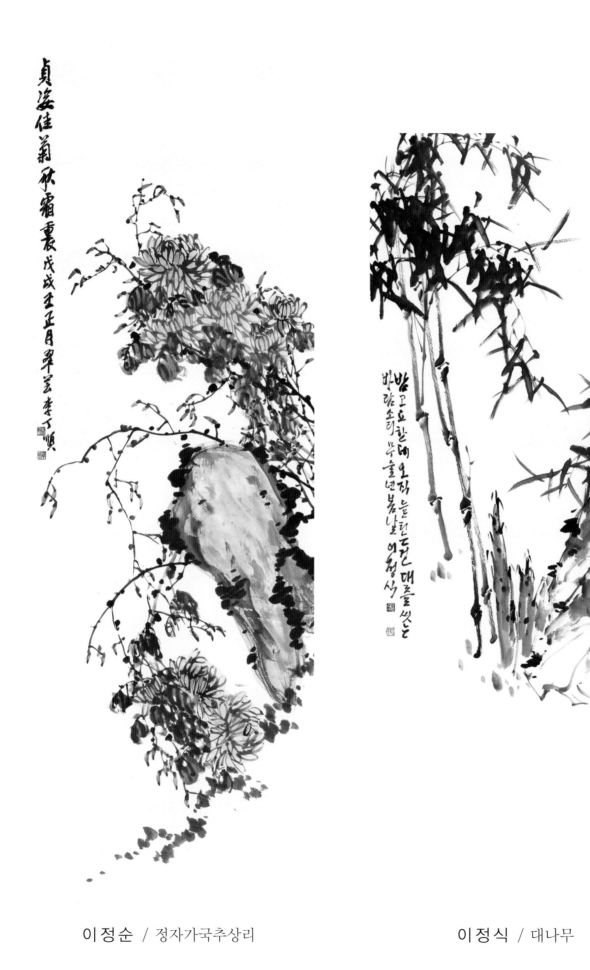

이정순 / 정자가국추상리　　　　　이정식 / 대나무

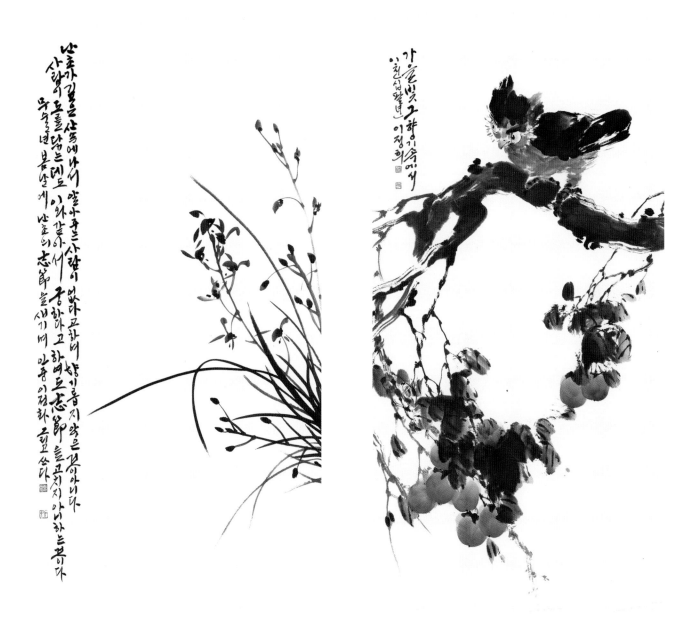

이정화 / 묵란 이정희 / 감

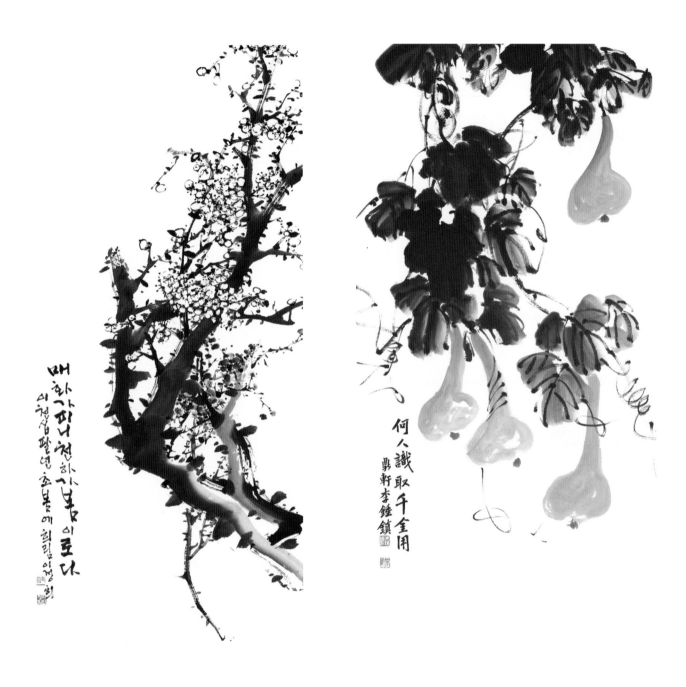

이정희 / 백매

이종진 / 하인식취천금용

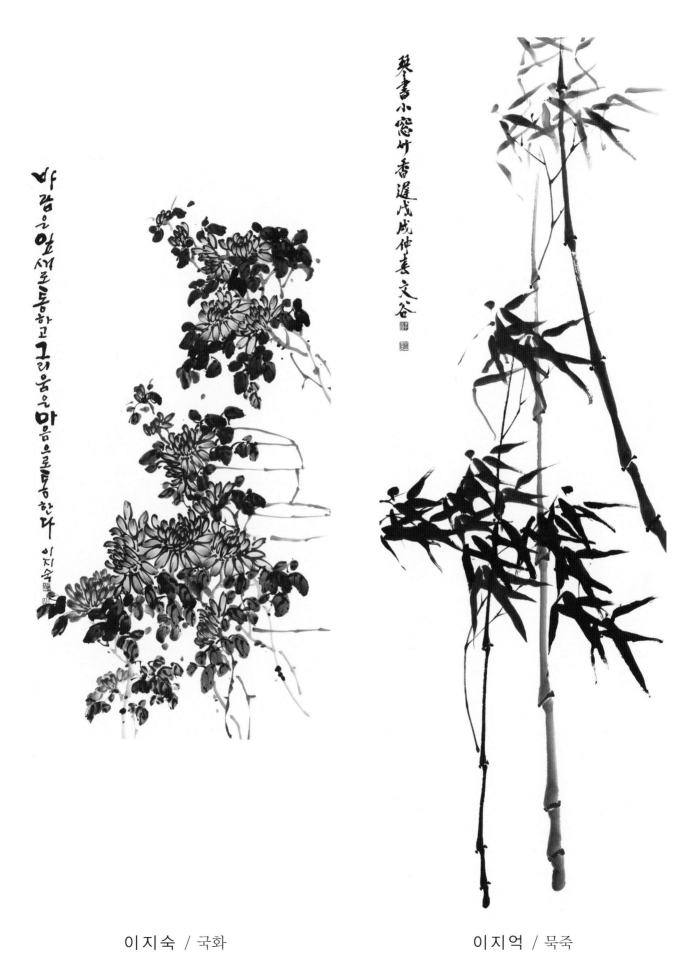

이지숙 / 국화

이지억 / 묵죽

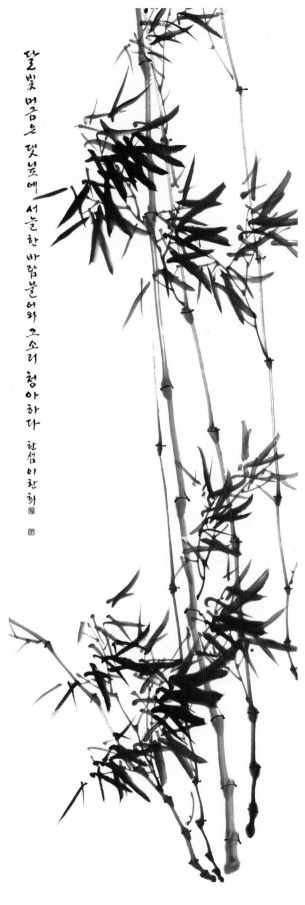

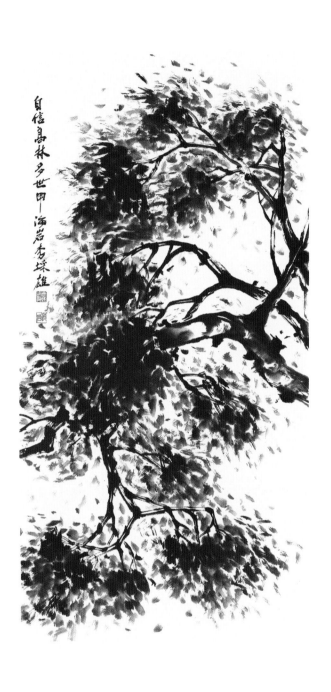

이찬희 / 묵죽　　　　　　　　　　　　이채웅 / 나무야

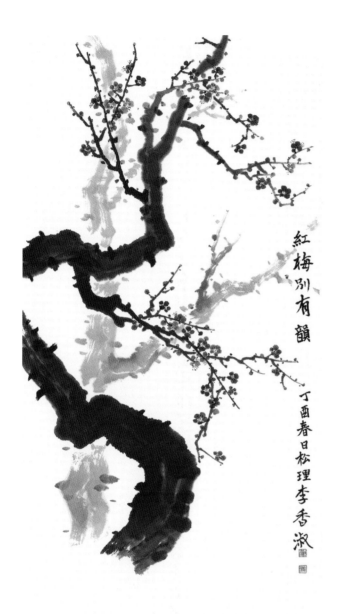

紅梅別有韻

丁酉春日松理李香淑

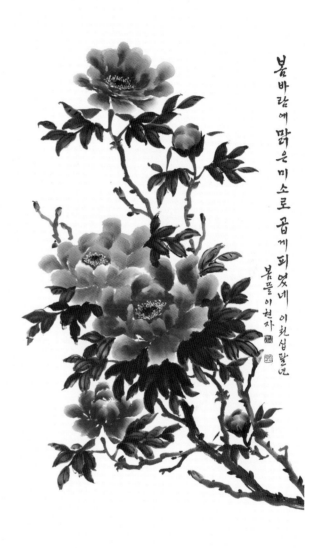

봄바람에 맑은 미소로 곱게 피었네 이천십 칠년

봄들 이현자

이향숙 / 홍매별유운

이현자 / 봄바람에 맑은 미소

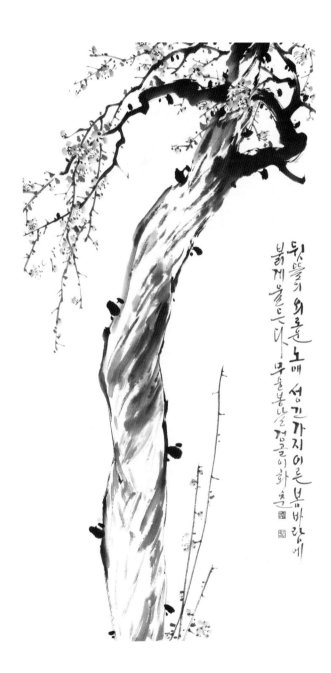

이현정 / 묵연 이화춘 / 황매

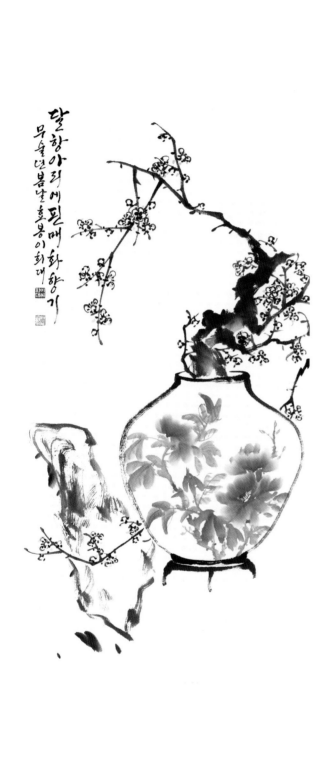

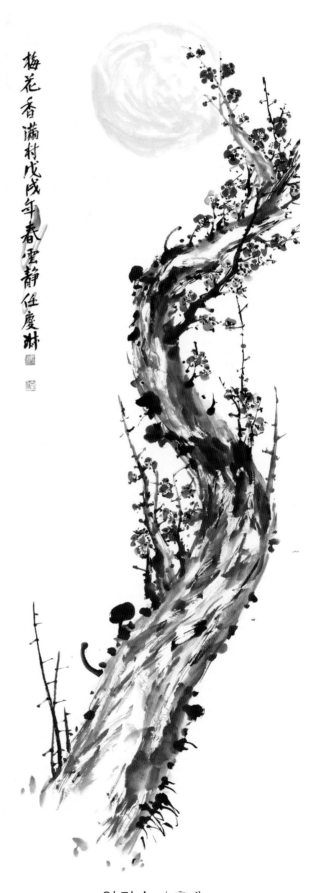

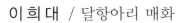
이 희 대 / 달항아리 매화

임 경 숙 / 홍매

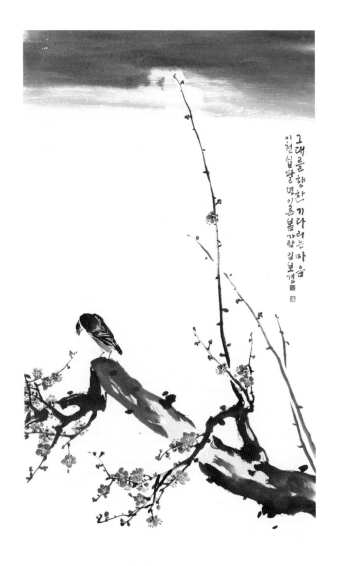

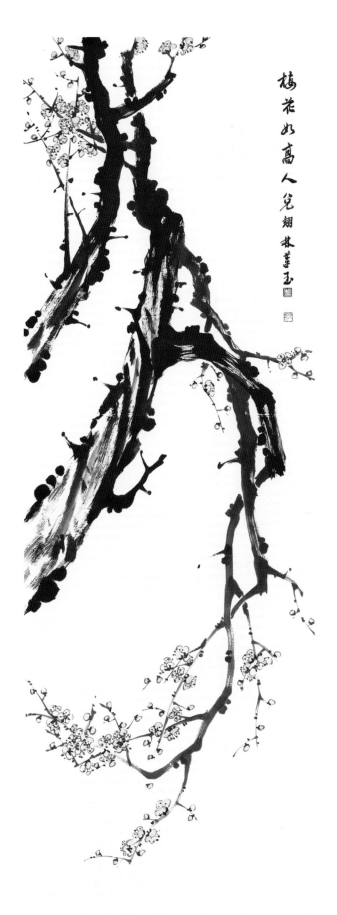

임보경 / 기다리는 마음

임연옥 / 매화

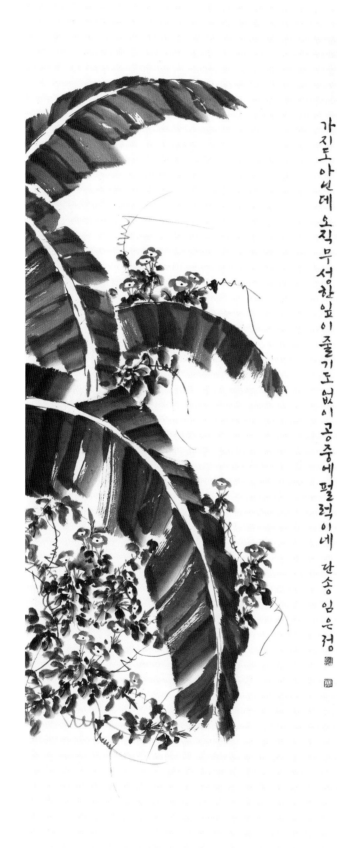

가지도 아닌데 오직 무성한 잎이 줄기도 없이 공중에 펄럭이네 단송 임은정

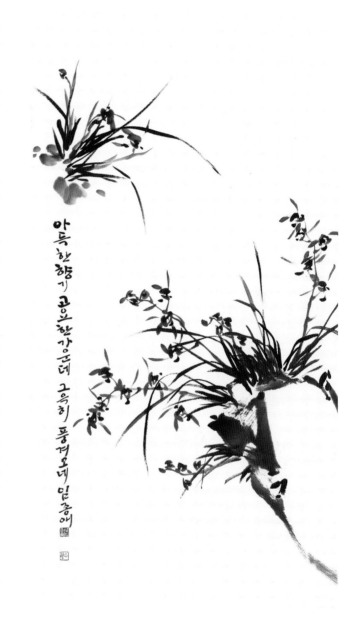

아득한 향기 공오한 가운데 그윽히 풍겨오네 임종애

임은정 / 파초

임종애 / 아득한 향기 (석난)

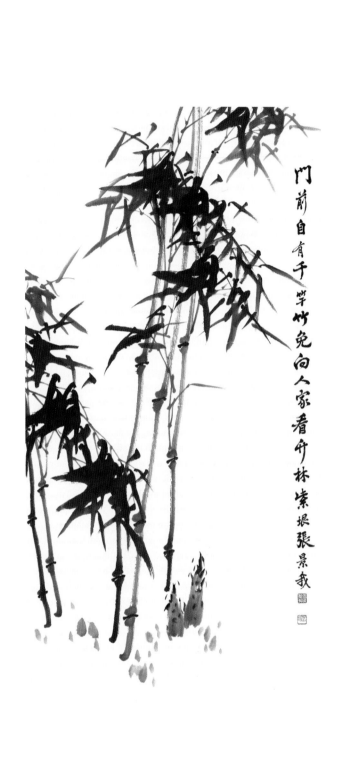

門前自有千竿竹兔向人家看竹林紫垠張景義

장경아 / 묵죽

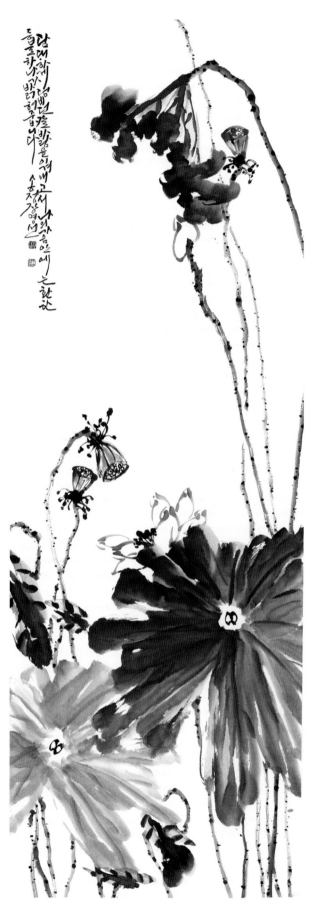

장명선 / 연

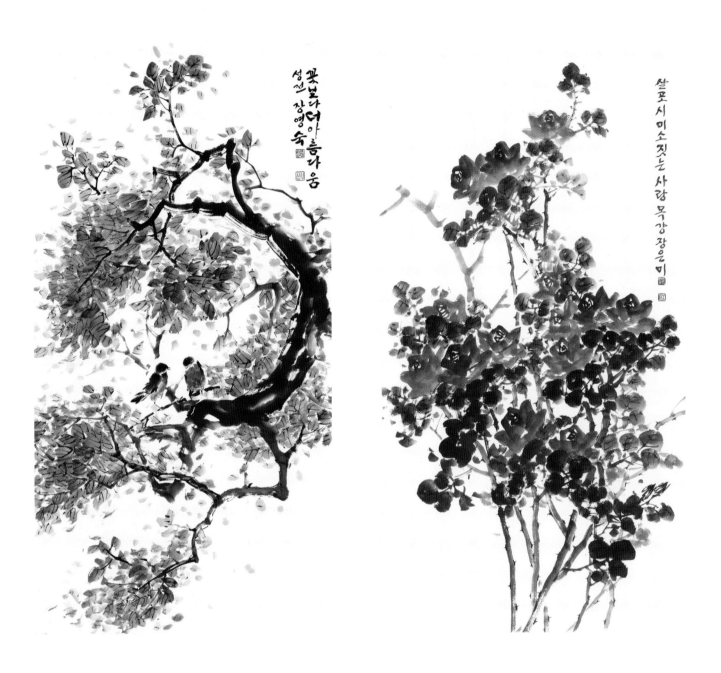

장영숙 / 가을의 정 장은미 / 장미

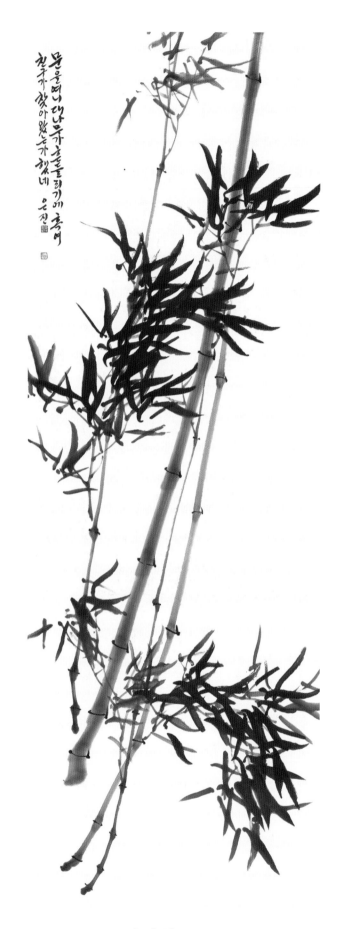

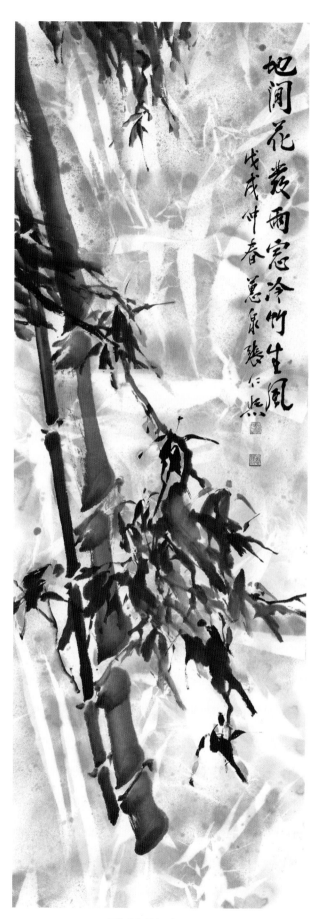

장인선 / 묵죽

장인희 / 묵죽

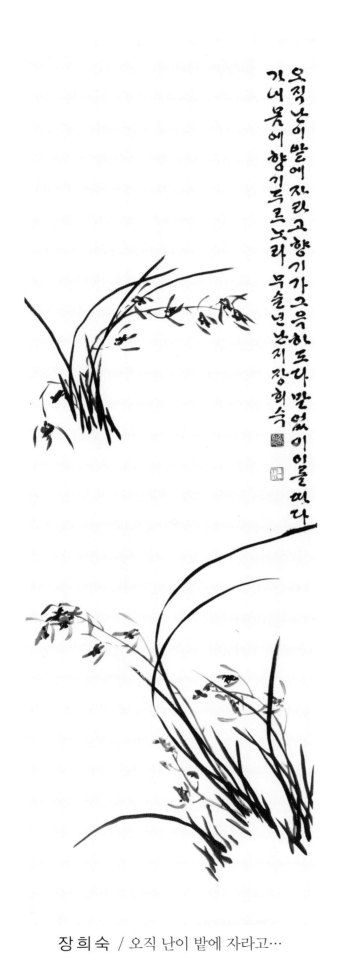

오직 난이 밭에 자라고 고향기가 그윽하도다 밭없이 이룰때다 가너못에 향기드므 노라 무술년 난지 장희숙

오직 난이 밭에 자라고…

뜻향기골짜기에 둘러있으며 둥근그림자 올려 화려한 연못꽃이섰네 예원

연

장희숙 / 오직 난이 밭에 자라고… 전영미 / 연

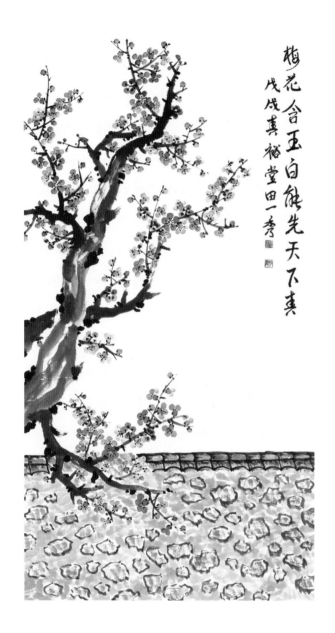

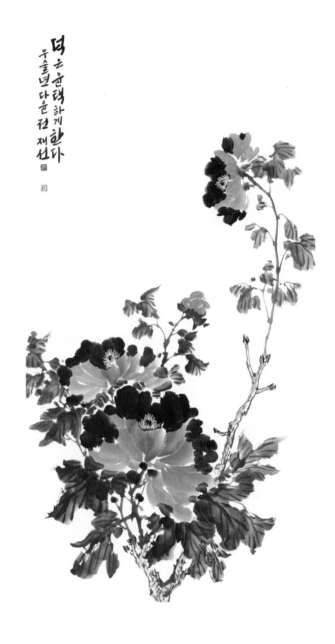

전일수 / 홍매

전재선 / 덕은 윤택하게 한다

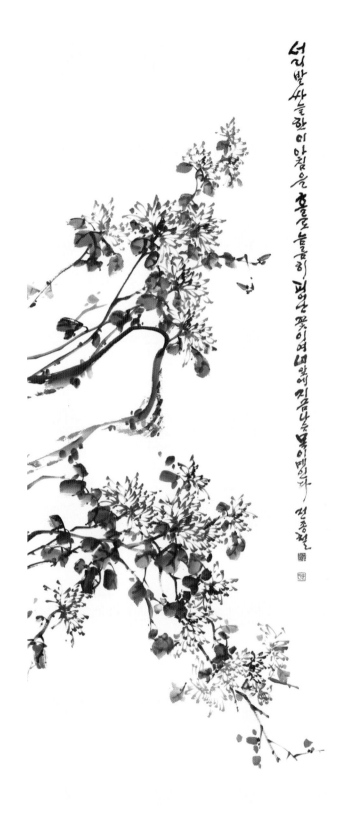

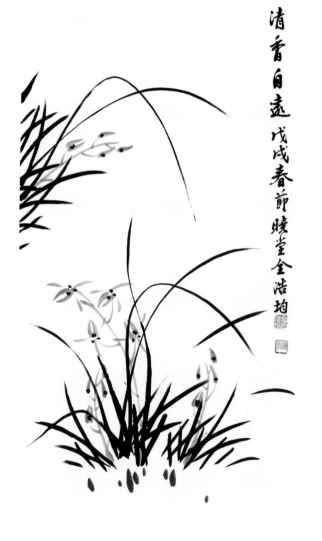

전종철 / 묵국

전호균 / 청향자원

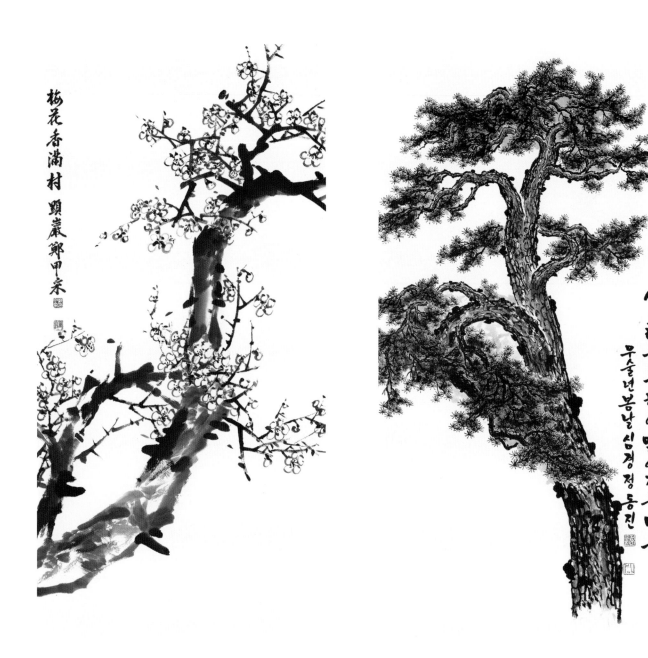

정갑채 / 매화

정동진 / 싱그러운 솔향

정미순 / 파초와 나팔꽃의 속삭임

정병옥 / 깨우는 짙은 향기

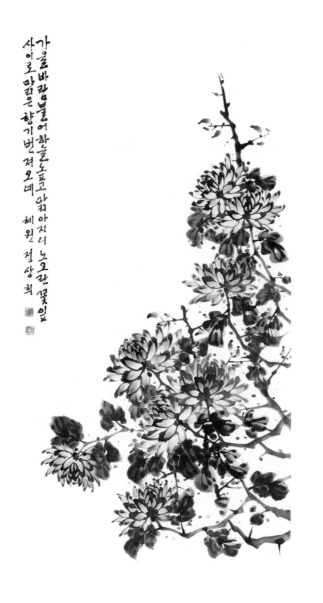

정상희 / 국화

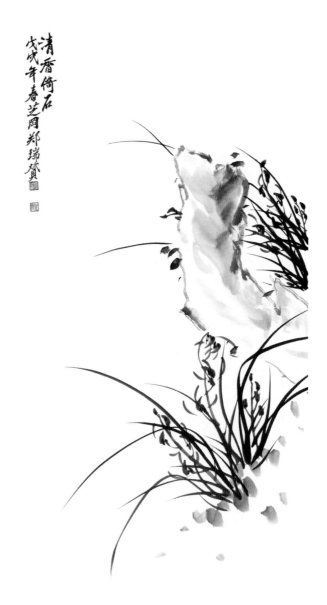

정서윤 / 청향의석

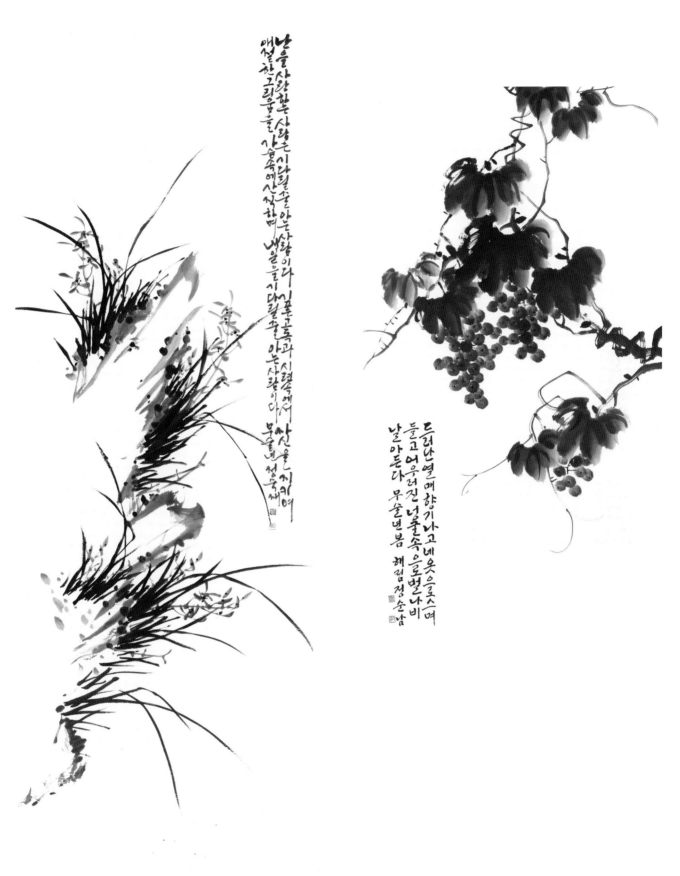

정숙재 / 묵난

정순남 / 포도

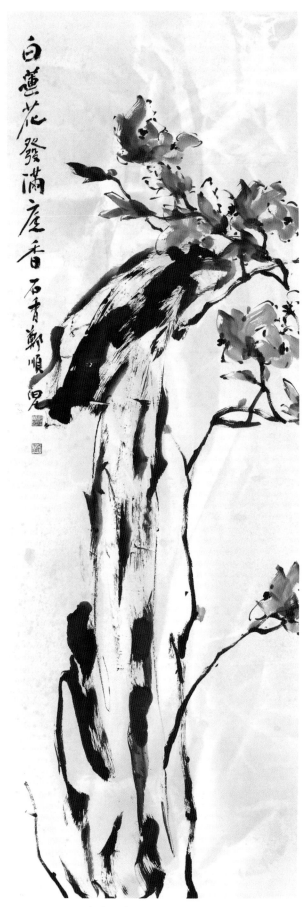

정순아 / 목련과 바위

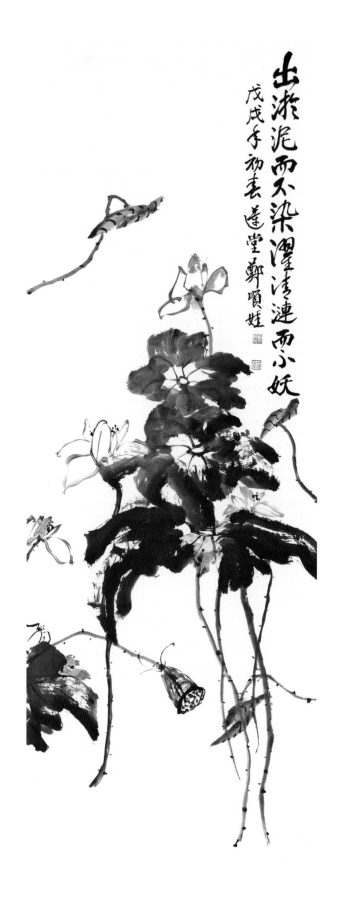

정순왜 / 출어니이불염 탁청련이불요

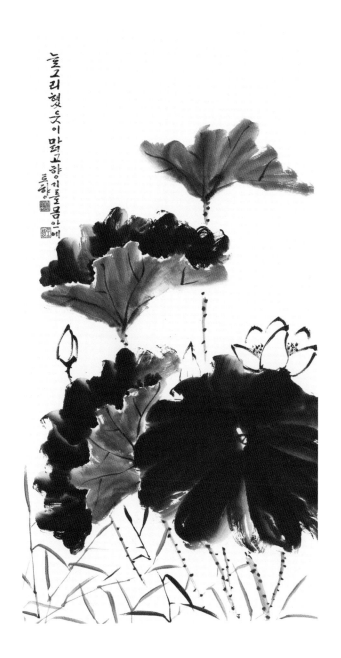

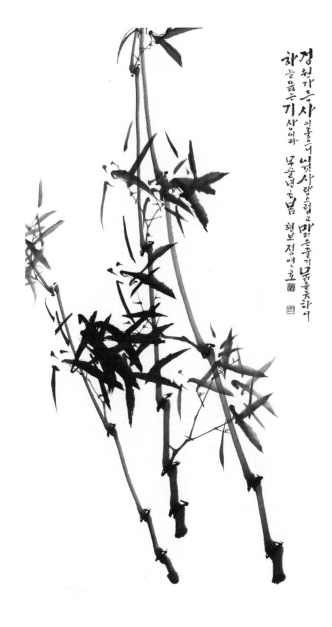

정쌍숙 / 연

정연호 / 대나무의 기상

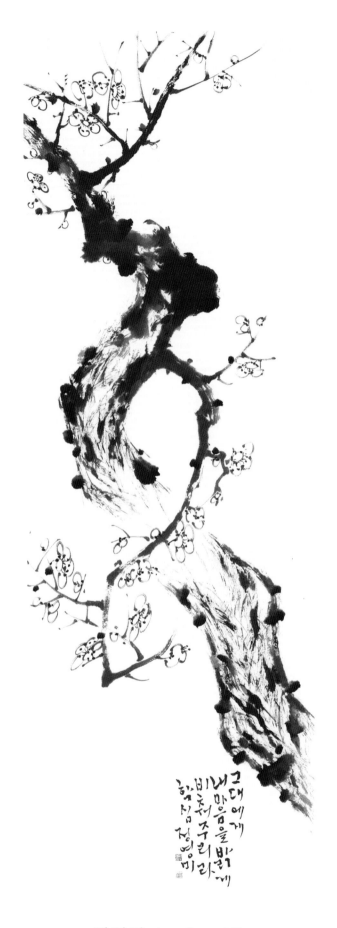

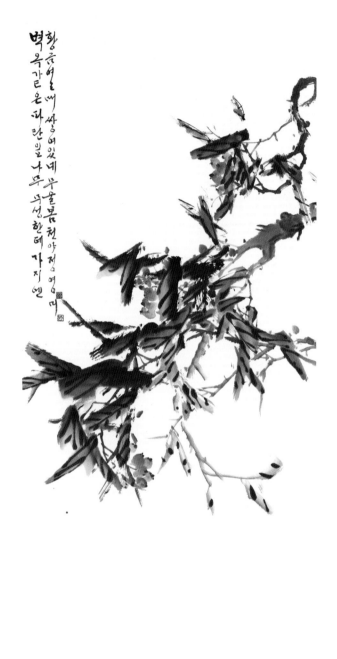

정영미 / 그대 그리워

정영미 / 비파

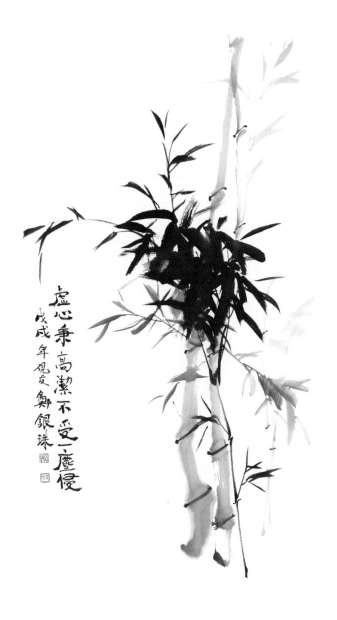

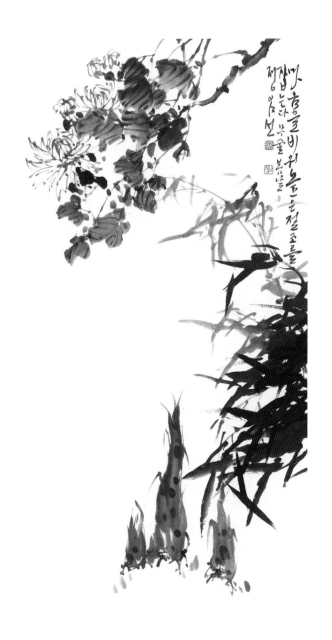

정은주 / 묵죽

정임선 / 대나무와 국화

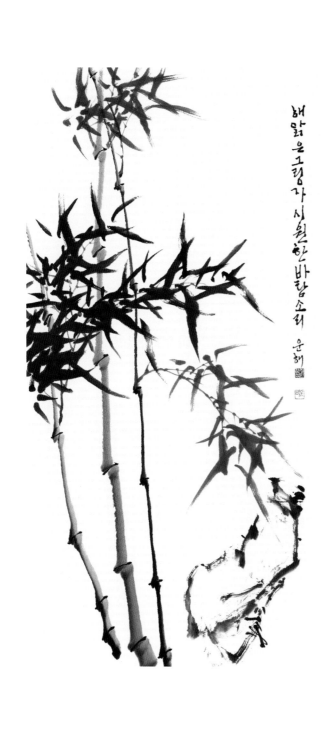

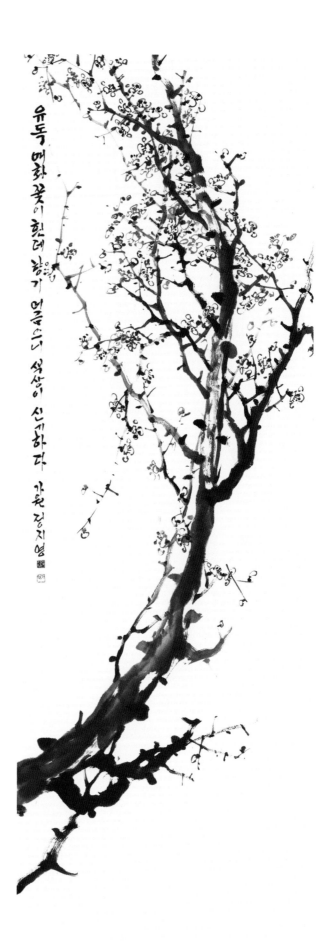

정준석 / 묵죽

정지영 / 매화

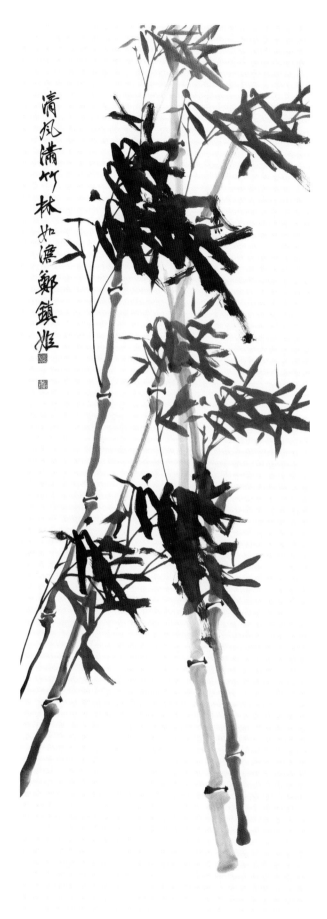

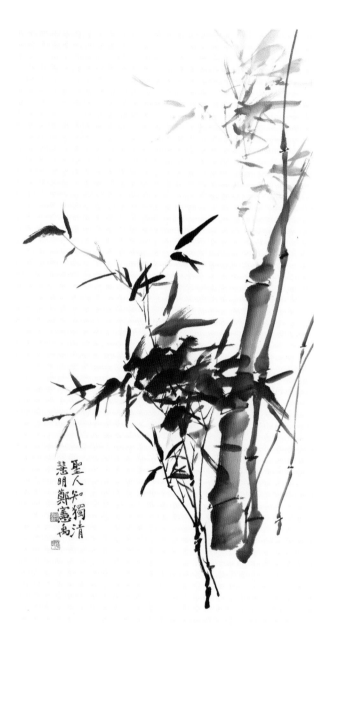

정진희 / 청풍만죽림 (묵죽)　　　　　정헌우 / 묵죽

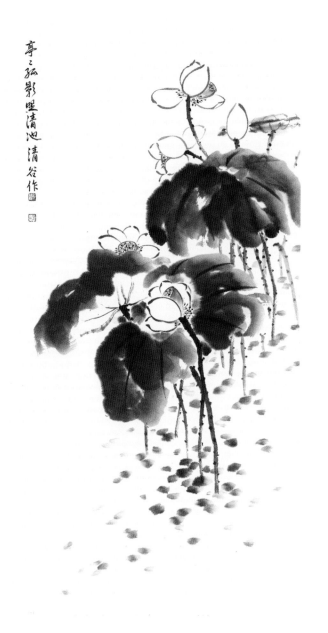

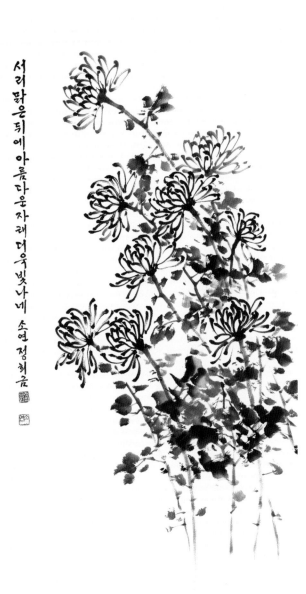

정현정 / 연

정희금 / 가을 향기

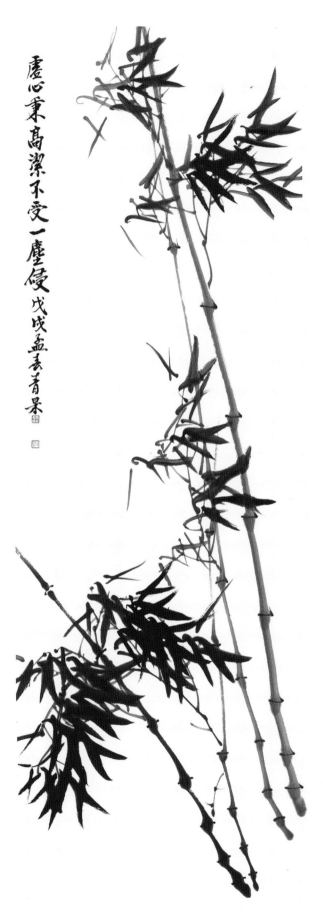

慮心秉高潔不受一塵侵 戊戌孟秀菁景

조 경 락 / 묵죽

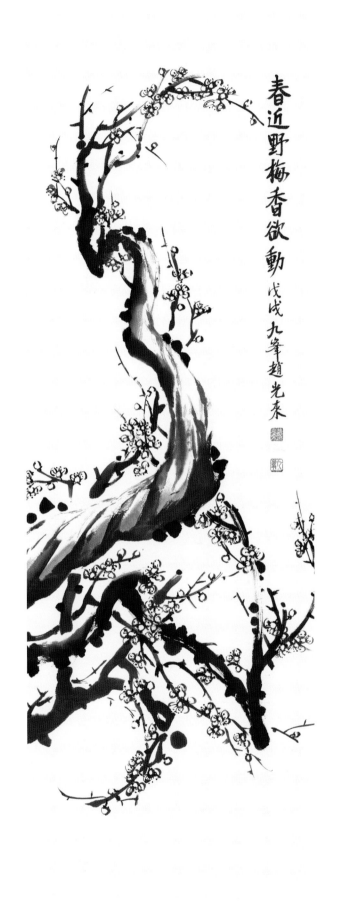

春近野梅香欲動 戊戌九峯趙光來

조 광 래 / 묵매

조도원 / 석란

조무번 / 묵죽

조미선 / 녹매

조보환 / 난

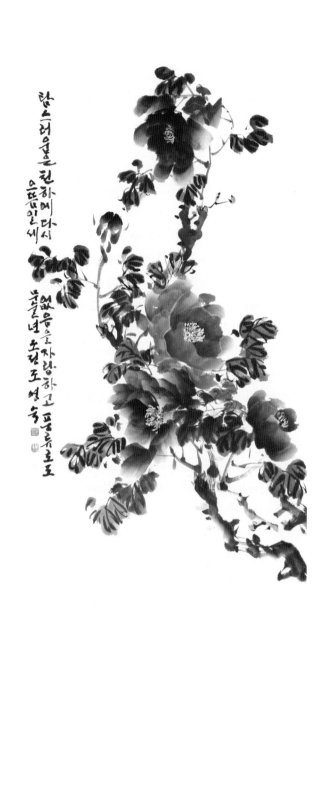

조아라 / 연

조영숙 / 묵목단

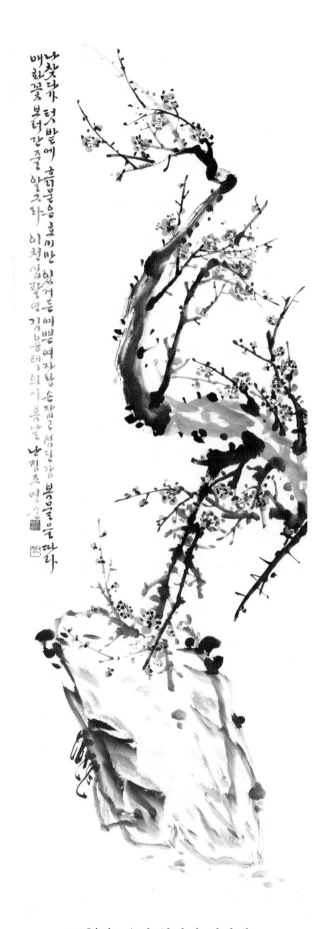

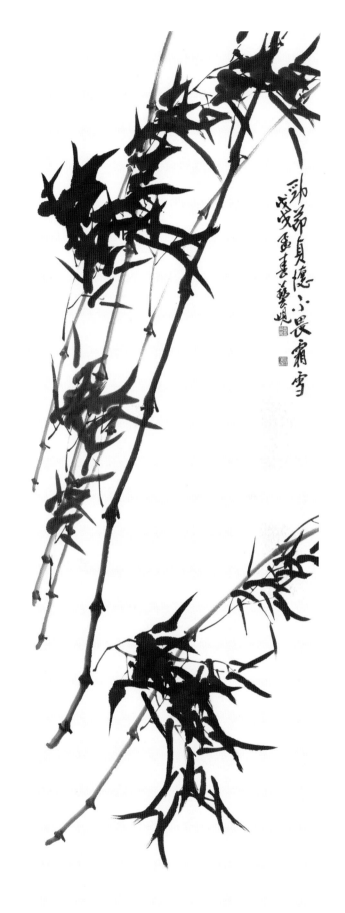

조영순 / 나 찾다가 텃밭에

조영희 / 경절정덕 불외상설

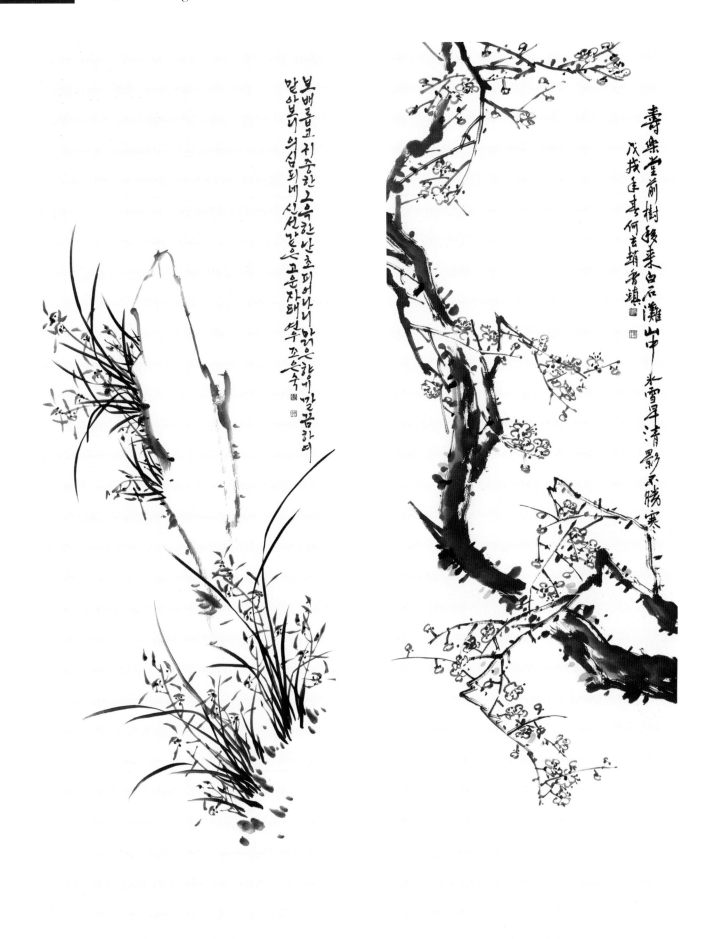

조은숙 / 묵난 조향진 / 묵매

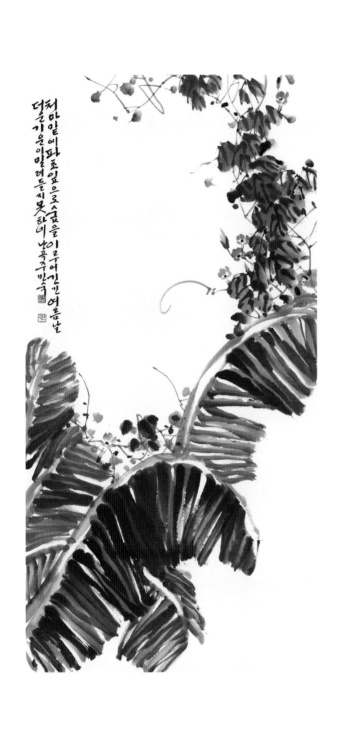

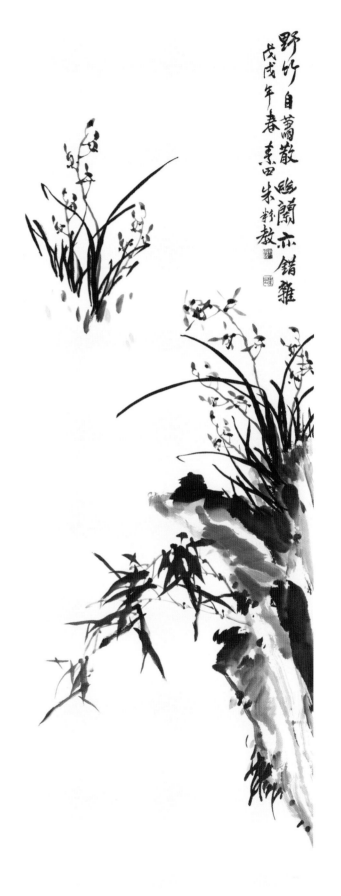

주민숙 / 파초와 나팔꽃

주분교 / 묵난

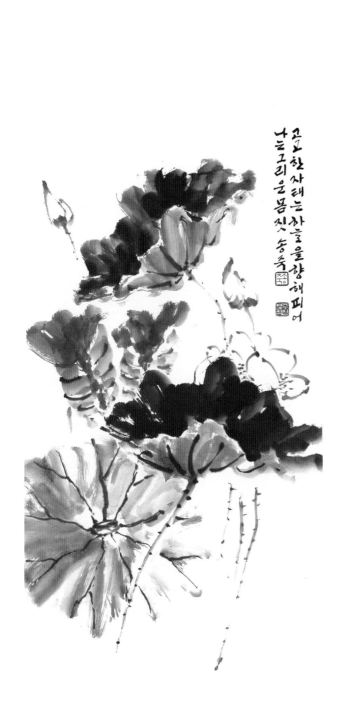

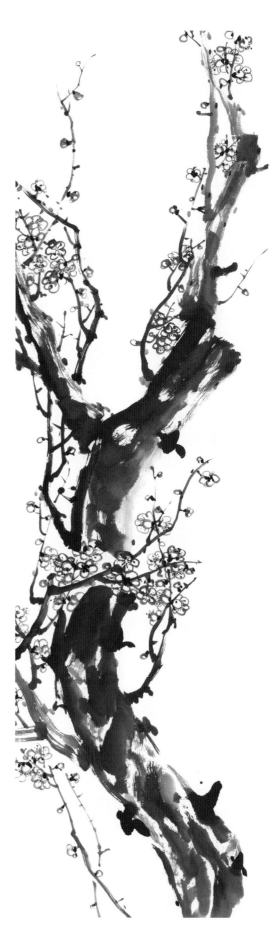

주영식 / 묵연 지영숙 / 묵매

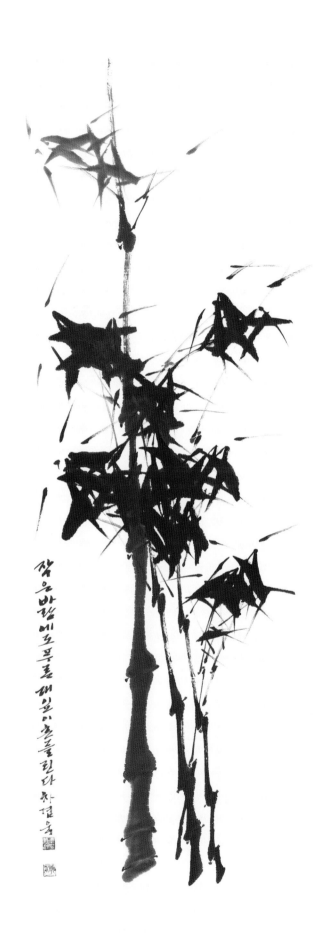

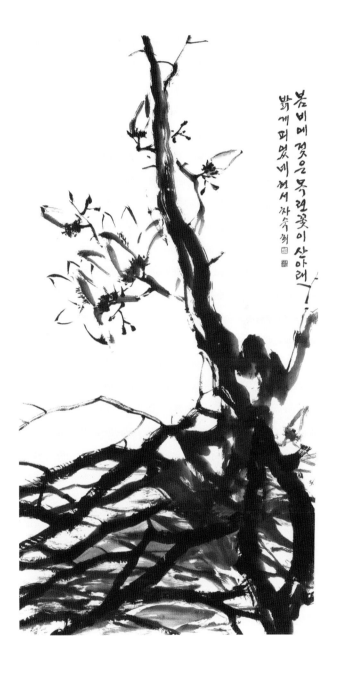

차겸욱 / 묵죽

차숙희 / 목련

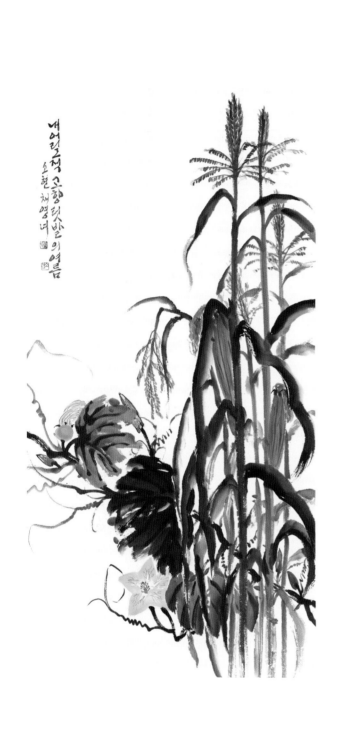

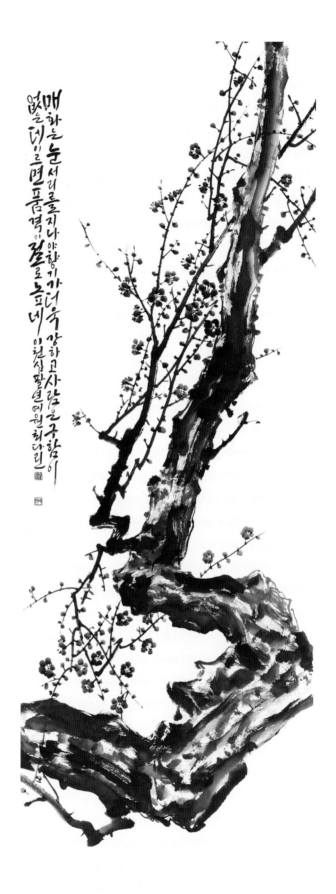

채영녀 / 옥수수　　　　　　　　　최다린 / 매화

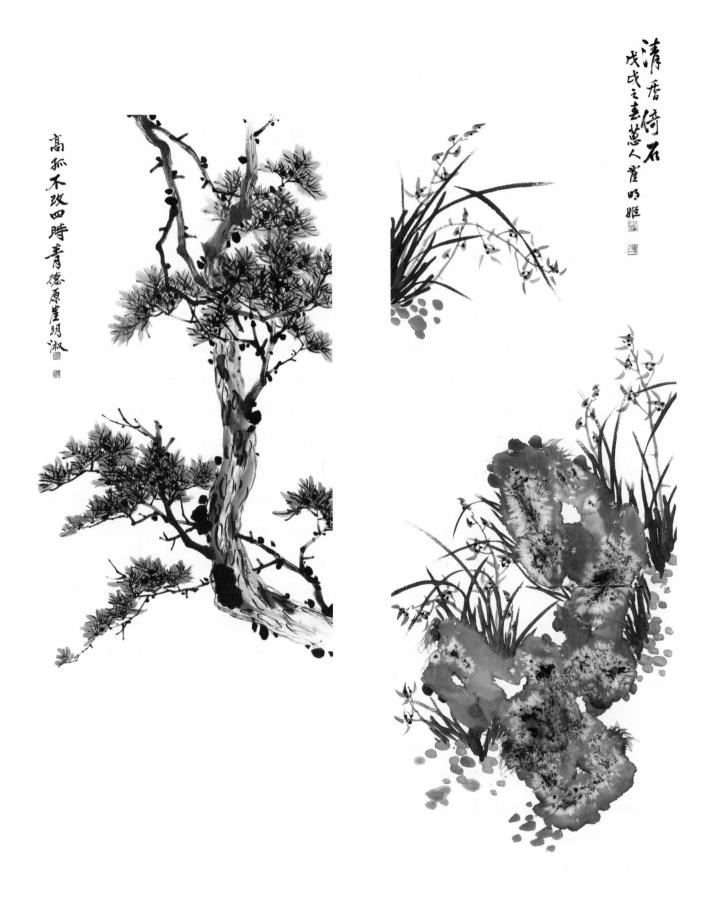

최명숙 / 소나무

최명희 / 청향의석 (난)

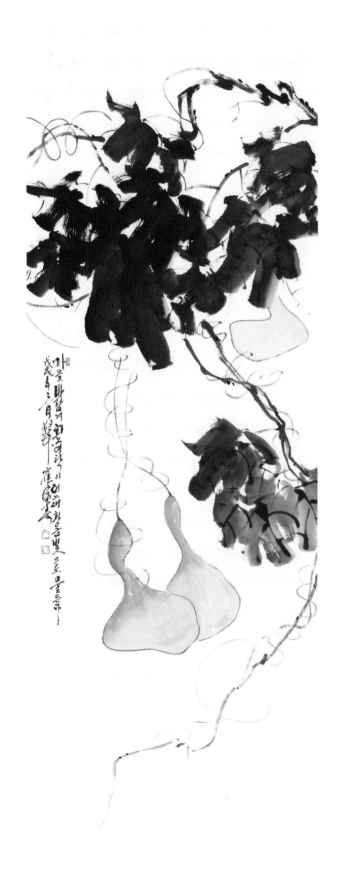

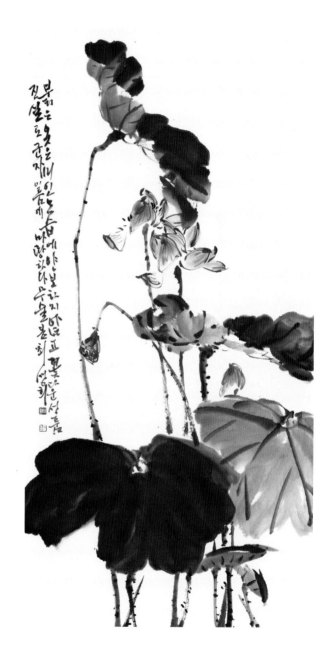

최부수 / 박

최성희 / 묵연

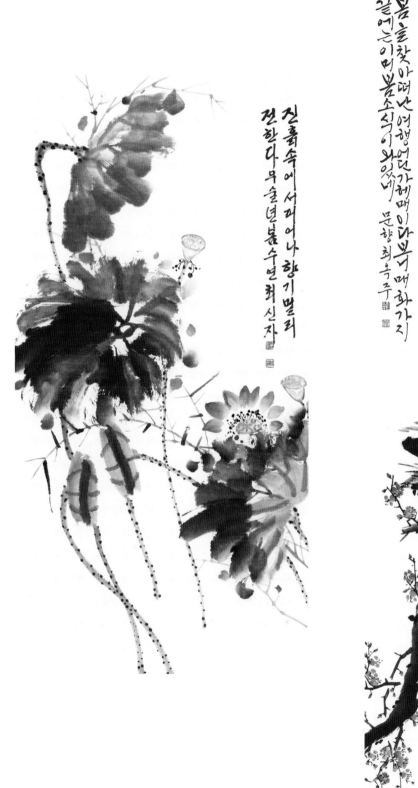

진흙속에서피어나 향기멀리
전한다무슬년봄수연최신자

최신자 / 연

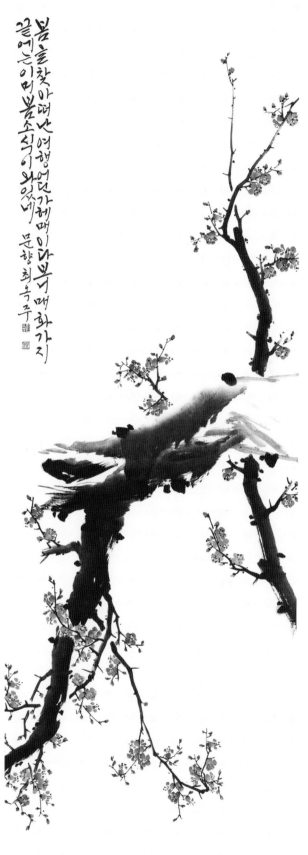

봄을찾아떠난여행이었던가헤매이다붉어매화가지
끝에는이미봄소식이와있네 문향최옥주

최옥주 / 홍매

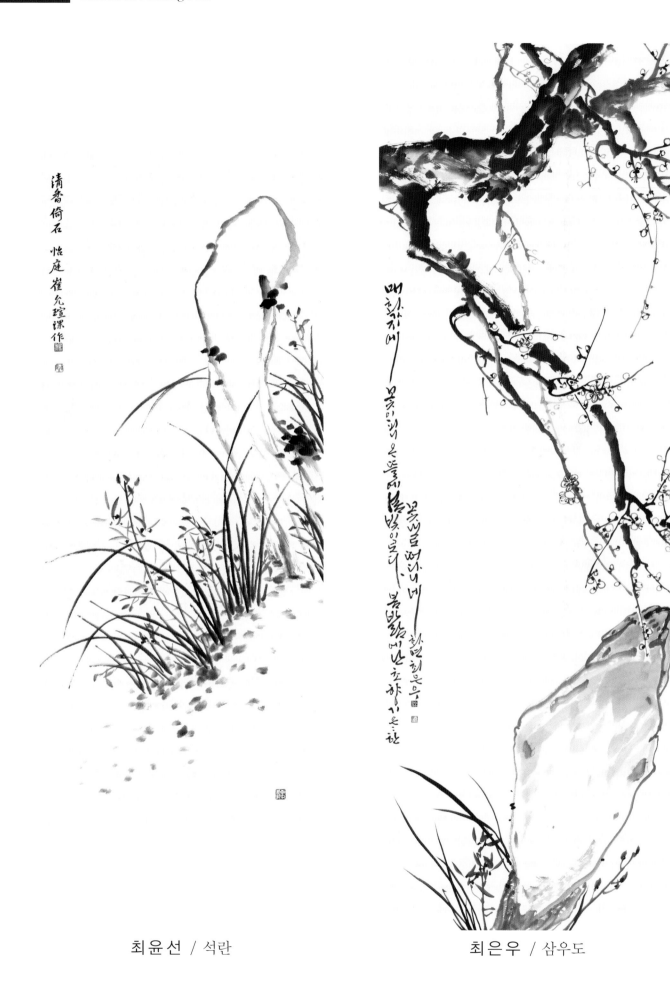

최윤선 / 석란

최은우 / 삼우도

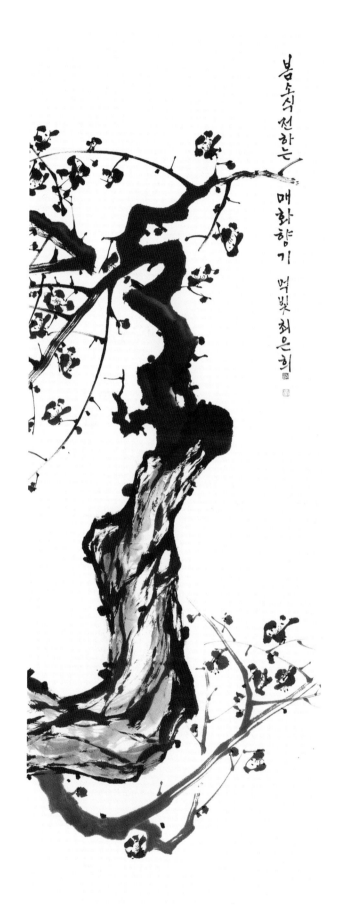

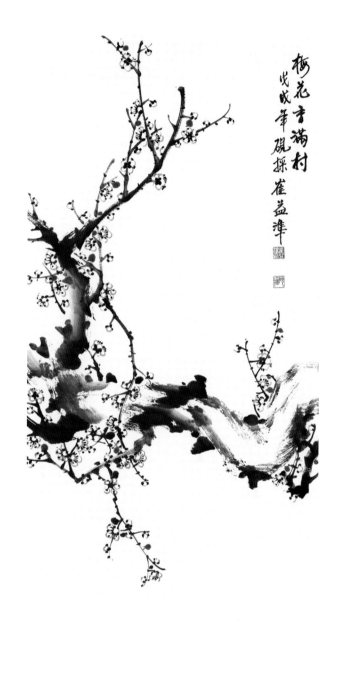

최은희 / 봄의 기다림

최익준 / 묵매

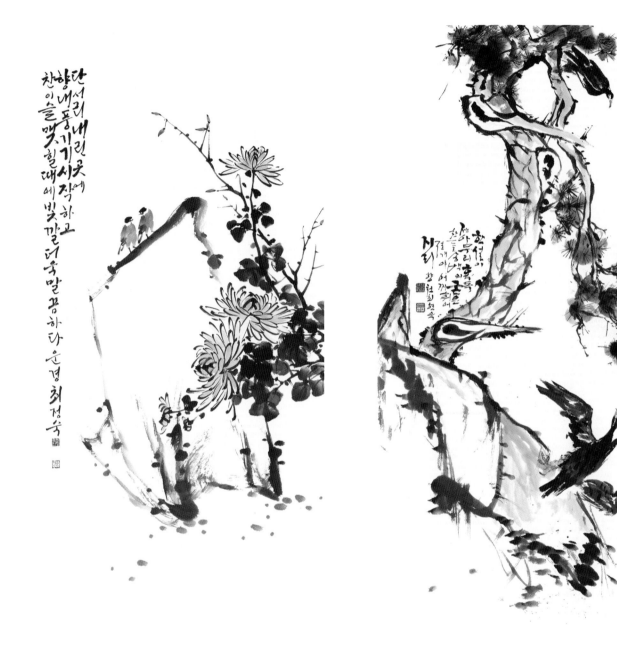

최정숙 / 황국

최현숙 / 송매

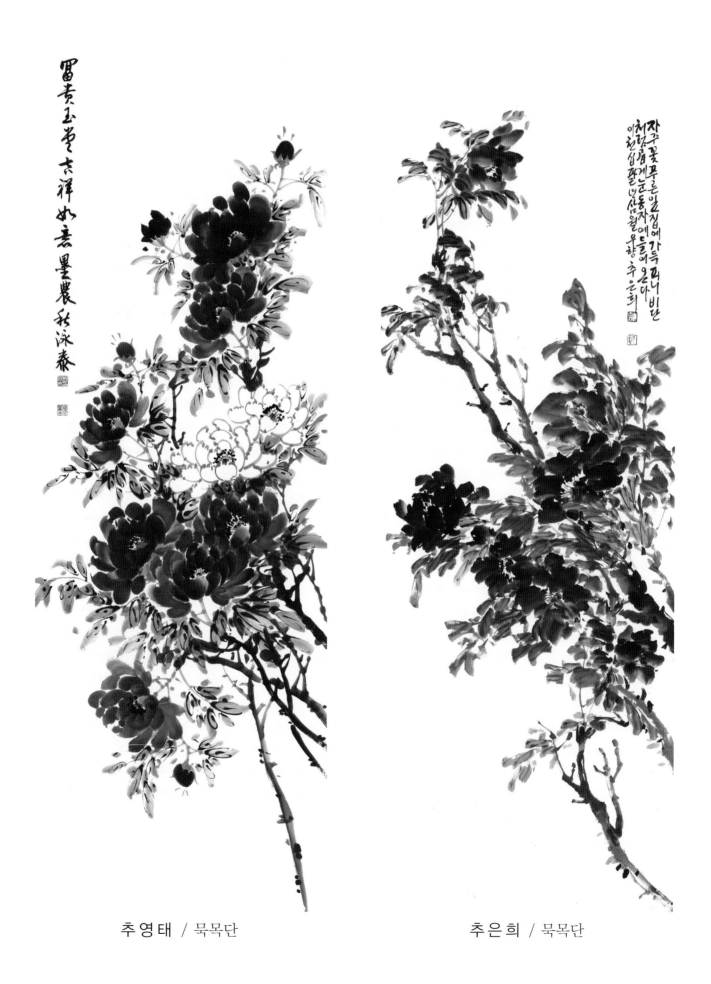

富貴玉堂 吉祥如意 墨農 秋泳泰

자꾸 꽃 푸른 잎 집에 가득 피어나니 비단
처럼 발게 눈동자에 들어온다
이천십칠 년 산월 운향 추은희

추영태 / 묵목단 추은희 / 묵목단

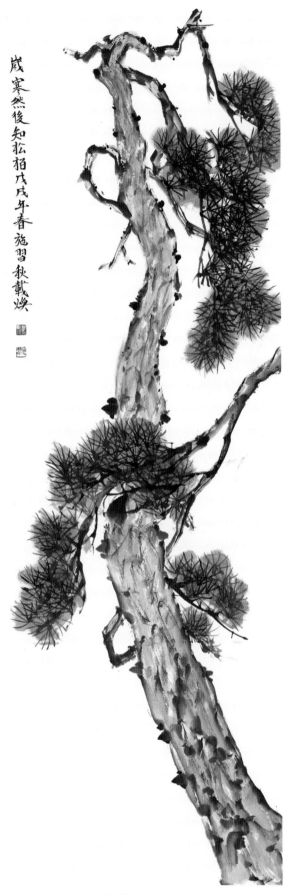

歲寒然後知松招戊戌年春施習秋載煥

추재환 / 소나무

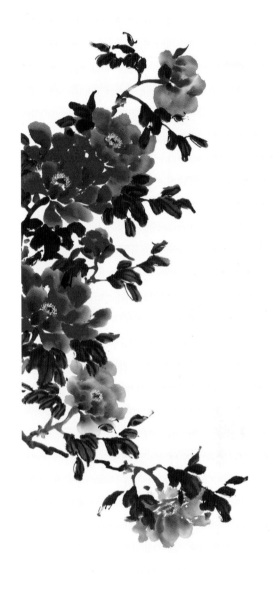

大富貴吉祥戊戌仲春宥庭韓京純

한경순 / 모란

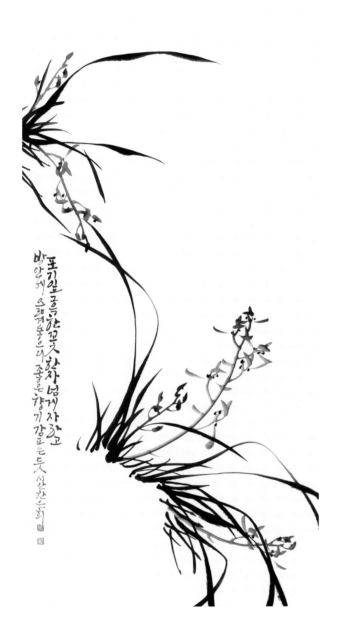

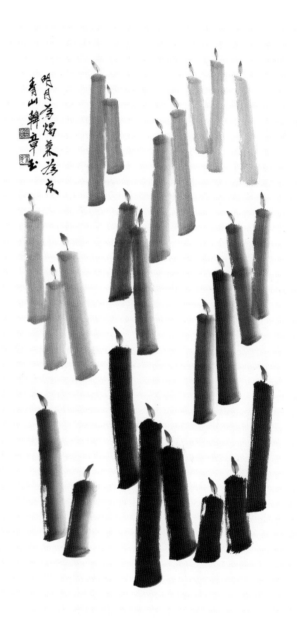

한은희 / 묵란

한장옥 / 촛불

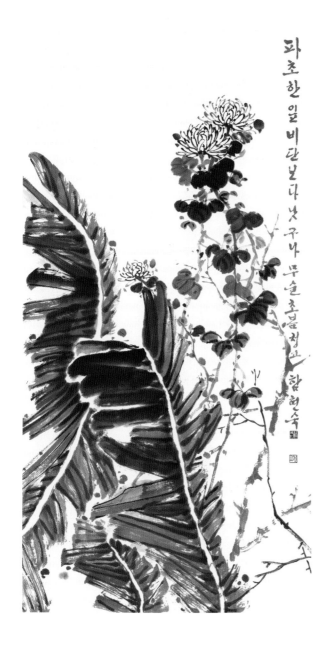

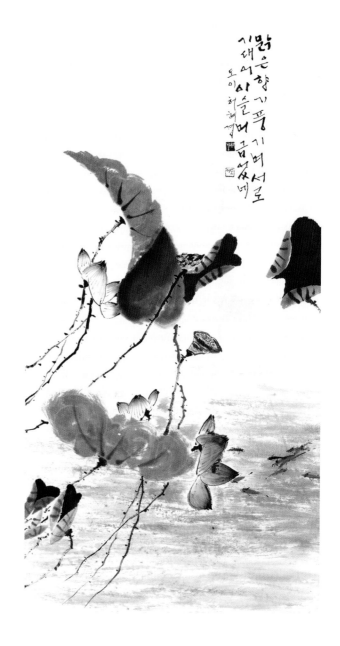

함현숙 / 파초 한 잎이 비단보다 낫구나

허혜경 / 묵연

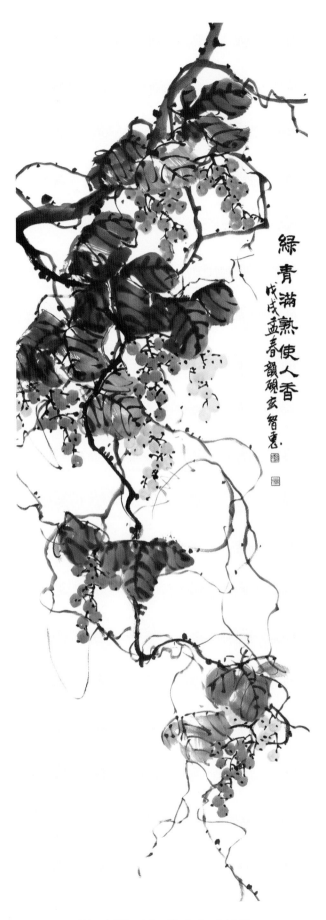

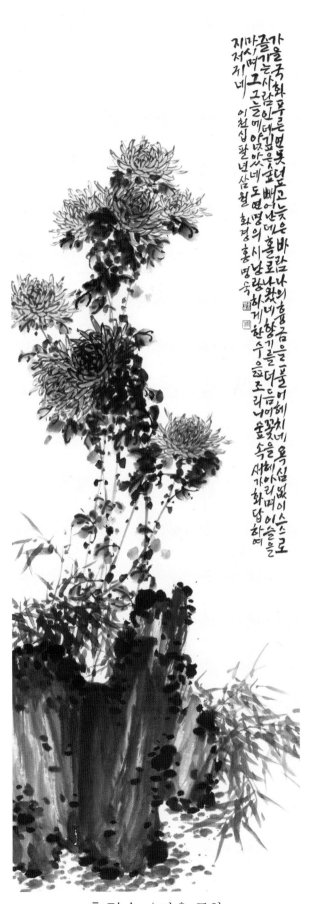

현 지 혜 / 녹청만숙사인향

홍 명 숙 / 가을 국화

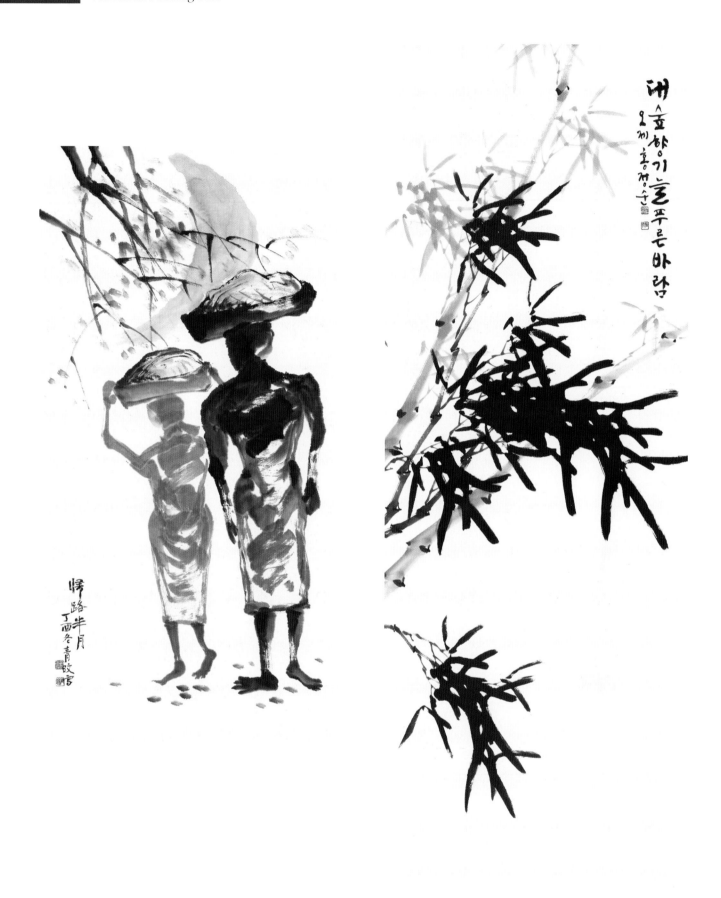

홍순용 / 귀로

홍정순 / 대 숲 향기

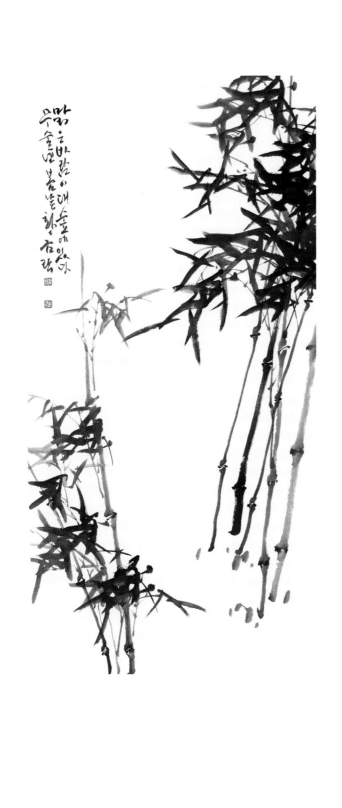

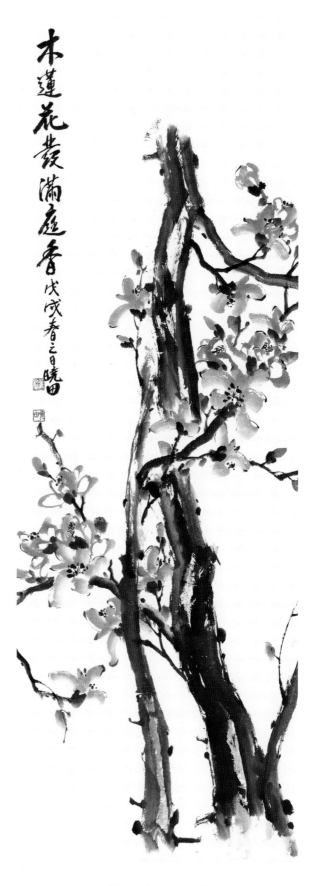

황금락 / 묵죽

황민숙 / 목련

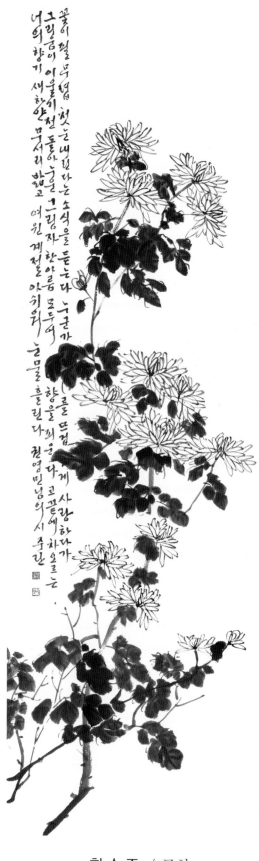

황순주 / 국화

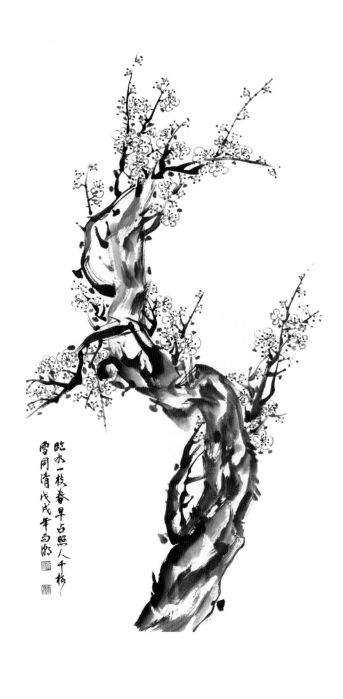

황영식 / 묵매

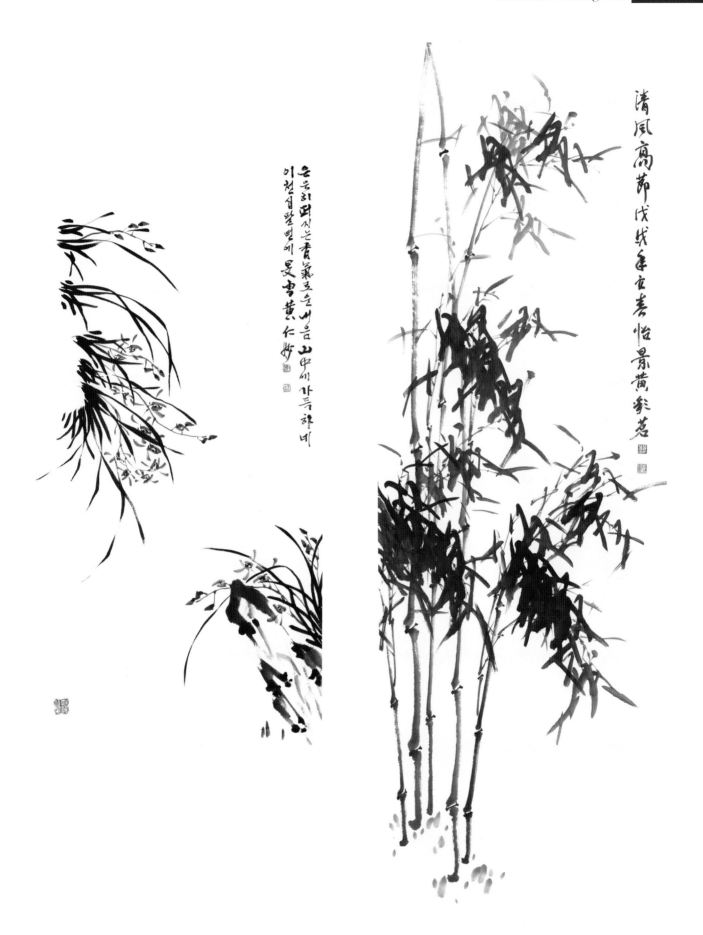

황인묘 / 맑은 향기 (석란) 황채명 / 대나무

審査 심사

The 37th Grand Art Exhibition of

揮毫 휘호

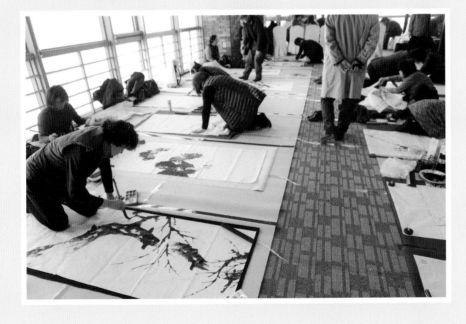

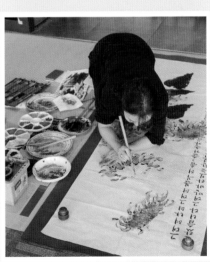

Korea Scholastic Painting Part

인 지
생 략

(한정판)

제37회(2018)
대한민국미술대전(문인화 부문)

인 쇄 | 2018. 4. 16.
발 행 | 2018. 4. 22.

편 저 인 | 이 범 헌
편 저 | 사단법인 한국미술협회
주 소 | 서울시 양천구 목동서로 225 대한민국예술인센터 812호
 T. 02)744-8053 F. 02)741-6240

발 행 인 | 이 홍 연 · 이 선 화
발 행 처 | ㈜이화문화출판사
등록번호 | 제300-2015-92호
주 소 | 서울시 종로구 사직로10길 17 (내자동 인왕빌딩)
 T. 02-732-7091~3(구입문의)
 F. 02-725-5153
홈페이지 | www.makebook.net

ISBN 979-11-5547-321-4 03650

정가 100,000원